ISBN 978-1-5279-0338-8
PIBN 10919019

1 MONTH OF
FREE
READING

at

www.ForgottenBooks.com

By purchasing this book you are eligible for one month membership to ForgottenBooks.com, giving you unlimited access to our entire collection of over 1,000,000 titles via our web site and mobile apps.

To claim your free month visit:

www.forgottenbooks.com/free919019

English
Français
Deutsche
Italiano
Español
Português

www.forgottenbooks.com

Mythology Photography **Fiction**
Fishing Christianity **Art** Cooking
Essays Buddhism Freemasonry
Medicine **Biology** Music **Ancient
Egypt** Evolution Carpentry Physics
Dance Geology **Mathematics** Fitness
Shakespeare **Folklore** Yoga Marketing
Confidence Immortality Biographies
Poetry **Psychology** Witchcraft
Electronics Chemistry History **Law**
Accounting **Philosophy** Anthropology
Alchemy Drama Quantum Mechanics
Atheism Sexual Health **Ancient History**
Entrepreneurship Languages Sport
Paleontology Needlework Islam
Metaphysics Investment Archaeology
Parenting Statistics Criminology
Motivational

MUSÉE

DE

PEINTURE ET DE SCULPTURE,

OU

RECUEIL

DES PRINCIPAUX TABLEAUX,

STATUES ET BAS-RELIEFS

DES COLLECTIONS PUBLIQUES ET PARTICULIÈRES DE L'EUROPE.

DESSINÉ ET GRAVÉ
PAR RÉVEIL;

AVEC DES NOTICES DESCRIPTIVES, CRITIQUES ET HISTORIQUES,
PAR DUCHESNE AÎNÉ.

———

VOLUME VII.

———◆———

PARIS.

AUDOT, ÉDITEUR,

RUE DES MAÇONS-SORBONNE, N° 11.

———

PARIS. — IMPRIMERIE DE RIGNOUX,
rue des Francs-Bourgeois-Saint-Michel, n° 8.

MUSEUM

OF

PAINTING AND SCULPTURE,

OR,

COLLECTION

OF THE PRINCIPAL PICTURES,

STATUES AND BAS-RELIEFS

IN THE PUBLIC AND PRIVATE GALLERIES OF EUROPE,

DRAWN AND ETCHED

BY RÉVEIL:

WITH DESCRIPTIVE, CRITICAL, AND HISTORICAL NOTICES,

BY DUCHESNE SENIOR.

—

VOLUME VII.

LONDON:

TO BE HAD AT THE PRINCIPAL BOOKSELLERS
AND PRINTSHOPS.

—

1830.

PARIS: PRINTED BY RIGNOUX,
8, Francs-BourgeoisS.-Michel's street.

MICHEL-ANGE BUONAROTI.

XIX

NOTICE

HISTORIQUE ET CRITIQUE

SUR

MICHEL-ANGE BUONARROTI.

Si le nom de Michel-Ange n'est pas aussi répandu que celui de Raphaël, on ne doit pas croire cependant que cet artiste ait moins de mérite que le prince de la peinture ; on doit dire au contraire qu'il est un de ces esprits élevés à qui on a donné le nom de génie. On peut le comparer à Milton et au Dante : ainsi qu'eux il avait une âme forte, comme eux il fit des études profondes, ses inventions furent terribles, gigantesques, inimitables.

Michel-Ange Buonarroti naquit en 1474, au château de Caprèse, près d'Arezzo ; son père en était Podestà, et descendait de l'illustre maison des comtes de Canosse. Il reçut l'éducation convenable à sa naissance, mais il montra des dispositions si extraordinaires pour l'étude des beaux-arts, que bientôt il obtint la permission de s'y livrer entièrement. A peine Michel-Ange fut-il dans l'atelier de Dominique Ghirlandaïo, que par sa supériorité il excita la jalousie. On pense même qu'afin de ne pas avoir un semblable rival à redouter, Ghirlandaïo dirigea son élève vers l'étude de la sculpture, contre le gré de Louis Buonarroti, père de Michel-Ange, qui croyait cet art moins digne de sa noblesse. Cependant il n'eut rien à regretter, puisque bientôt après son fils fut présenté à Laurent le Magnifique, comme pouvant devenir un bon statuaire. Le grand-

duc l'accueillit et l'admit à sa table avec Poliziano et les autres savans qui ornaient sa cour.

Il est facile de concevoir combien Michel-Ange dut trouver à orner son esprit à la cour de Florence. Il étudia la poésie dans les ouvrages du Dante, la peinture d'après Masaccio dans la chapelle *del Carmine*, la sculpture en voyant les statues antiques dont les jardins de Médicis étaient abondamment pourvues, et enfin l'anatomie avec l'aide du prieur du Saint-Esprit, qui lui donna toute facilité pour avoir des sujets à disséquer. Il attacha tant d'importance à cette étude, qu'il y consacra douze années. Les connaissances qu'il acquit dans cette partie déterminèrent le caractère de son style. Il projetait d'écrire un traité sur les mouvemens humains, et sur les effets extérieurs des os. Pour bien faire connaître le caractère distinctif de son dessin, on peut dire qu'il est nerveux, musculeux et robuste; ses raccourcis sont toujours des plus difficiles; ses expressions pleines de noblesse et de vigueur, ses poses naturelles et faciles.

De semblables études ont été faites par beaucoup d'artistes, qui ensuite se sont livrés exclusivement à l'exercice de l'un des beaux-arts, et s'y sont élevés à un degré plus ou moins remarquable. Michel-Ange les exerça tous, et dans chacun d'eux on le trouve sublime, dans chacun d'eux il fit un chef-d'œuvre. Son Jugement dernier peint dans la chapelle Sixtine à Rome; sa statue de Moïse pour le tombeau du pape Jules II; et la coupole de Saint-Pierre de Rome. Il fit aussi des poésies, conservées dans la Bibliothèque du Vatican; il eût acquis sans doute de la célébrité dans ce genre s'il eût voulu en faire autre chose qu'un simple délassement.

La mort du grand-duc Laurent de Médecis enleva aux arts leur Mécène; Pierre son fils en lui succédant n'hérita pas de ses goûts, et on sera sans doute étonné de voir Michel-Ange occupé tout un hiver à faire des statues de neige. Une révolu-

tion ayant forcé les Médicis à quitter Florence, Michel-Ange crut prudent de se soustraire au ressentiment de leurs ennemis. Il fit un voyage à Venise, passa à Bologne, et revint à Florence trois ans après, en 1494. Il fit alors une statue de Cupidon endormie, qu'il envoya à Rome pour la faire enterrer dans un endroit où l'on faisait des fouilles, ayant eu le soin de conserver un des bras qu'il avait brisé, afin d'avoir une preuve convaincante qu'il était auteur de cette sculpture. On ajoute que lors de sa découverte elle fut présentée au cardinal Saint-George, qui la prit pour une statue antique, et la paya environ 1000 francs. Cette anecdote, plus comique que probable, a été répétée par plusieurs biographes ; mais elle n'en devient pas plus vraisemblable. Si Michel-Ange eut copié une statue antique, sans doute il aurait pu l'imiter ; mais en créant une figure, est-il probable qu'il ait adopté une manière différente de celle que lui dictait son imagination. D'ailleurs une telle supercherie doit-elle se supposer dans un artiste du caractère de Michel-Ange ; s'il l'eût fait, n'aurait-il pas indisposé le cardinal, tandis qu'au contraire on voit le statuaire florentin établi à Rome dans sa maison et à sa table. C'est alors que Michel-Ange fit sa statue de Bacchus, qui depuis fut transportée à Florence, et son groupe de la Pitié, placé à Saint-Pierre dans la chapelle du Crucifix.

Depuis cent ans il existait à Florence une ébauche informe d'une statue colossale de plus de vingt pieds de haut : Michel Ange entreprit de la terminer et en fit un David. Si elle n'est pas généralement estimée, on peut dire que les défauts qu'on lui trouve proviennent des coups de ciseau donnés maladroitement par l'ancien sculpteur Simon de Fiesole.

Jules II étant monté en 1503 sur la chaire de Saint-Pierre, voulut éterniser sa mémoire en laissant à la postérité un beau monument ; il crut devoir confier ce soin au plus grand génie de son siècle, et il appela à Rome Michel-Ange, alors âgé de

29 ans. Cet artiste, sculpteur et architecte à la fois, lui présenta bientôt le modèle du plus fastueux mausolée dont l'histoire fasse mention ; mais son exécution, suspendue pendant le pontificat même de Jules II, ne fut exécutée ensuite qu'avec de grandes modifications. C'est là que se trouve placée la célèbre statue de Moïse ; l'attitude en est simple, la figure est terrible, quelque chose de magique fait frissonner le spectateur et lui commande le respect; il reconnaît dans cette statue un génie puissant et digne de maîtriser un peuple naturellement indocile.

C'est à l'occasion de ce monument, et pour le placer d'une manière convenable, que Michel-Ange proposa au pape de faire terminer la nouvelle église de Saint-Pierre, dont les constructions avaient été commencées par Bernard Rossellini, sous le pape Nicolas V. L'architecte Bramante, favori du pontife goûta cette idée; mais craignant que les fonds vinssent à manquer pour l'une des deux entreprises, il représenta au pape que faire son tombeau de son vivant était de mauvais augure, et il en fit abandonner l'exécution. Michel-Ange crut voir qu'on cherchait à l'éloigner parce qu'un jour il ne put entrer dans la chambre du pape. Piqué de ce refus, il dit au camerier : *Quand sa sainteté m'enverra chercher, dites-lui que je n'y suis plus.* En effet, de retour chez lui, il donna ordre de vendre tous ses effets, et partit à l'instant pour Florence. A peine arrivé en Toscane, il reçut cinq courriers chargés de lettres très pressantes, et même d'ordres qui lui enjoignaient de retourner à Rome. Les prières et les menaces de l'impérieux pontife ne purent obtenir de l'inflexible artiste, autre chose qu'une lettre dans laquelle il priait le saint père de choisir un autre sculpteur. Pendant son séjour de trois mois à Florence, Jules II adressa au sénat trois brefs où il exigeait le renvoi de Michel-Ange à Rome. L'artiste craignant la colère du pape, se refusait à cette démarche, mais le gonfalonier Sodérini, le déter-

mina enfin à retourner près du saint père avec le titre d'am-
bassadeur, pour lui donner toute sécurité.

Michel-Ange vint trouver le saint père à Bologne, dont il
venait de s'emparer et lui témoigna des regrets de sa conduite.
Le pape lui rendit ses bonnes grâces, et le chargea de faire en
bronze sa statue, pour être placée sur l'église de Saint Pé-
trone. Allant en voir le modèle, le pontife ne put s'empêcher de
remarquer l'air menaçant de la figure, et demanda si elle don-
nait des bénédictions ou des malédictions. — *Elle menace Bo-
logne, et l'avertit de vous être fidèle*, reprit l'artiste. Mais les Ben-
tivoglio furent à peine rentrés, que la statue fut brisée, et le
métal acheté par Alphonse d'Este pour en faire une pièce
d'artillerie qui fut nommée *la Julienne*.

Michel-Ange, revenu à Rome, Bramante craignit de voir
reprendre les travaux du mausolée de Jules II, il engagea le
pape à charger cet artiste de peindre à fresque la voute de la
chapelle Sixtine. C'est à regret qu'en 1508 il abandonna la
sculpture, pour laquelle il avait une prédilection particulière : il
disait l'avoir sucée avec le lait de sa nourrice, qui était femme
d'un sculpteur. Il se livra donc à la peinture, dans laquelle ce-
pendant il s'était déjà fait connaître d'une manière avantageuse,
lorsque vingt ans auparavant il fit ce fameux carton de la
guerre de Pise. Le peintre, en retraçant ce trait récent de l'his-
toire de Florence, supposa que l'attaque des Florentins avait
eut lieu dans un moment où la plupart des soldats Pisans se
baignaient dans l'Arno. Cette fiction lui donna les moyens de
faire voir sans vêtemens un nombre de soldats s'élançant du
fleuve et s'habillant à la hâte pour courir à la défense de leurs
concitoyens. Chacun avait admiré le génie de Michel-Ange
dans ce tableau destiné à décorer la salle du sénat de Florence ;
mais déjà il avait péri dans les révolutions que subit cette
ville, lorsque Michel-Ange trouva une nouvelle occasion de
faire connaître la force de son talent dans la peinture de la

chapelle Sixtine. C'est là que l'on voit ces figures si majes-
tueuses, si expressives des prophètes et des sibylles, dont la
manière est, selon Lomazzo, la meilleure que l'on puisse trou-
ver dans le monde entier. En effet, l'imposante gravité des phy-
sionomies, la sévérité de leurs regards, l'effet neuf et tout-à-fait
grandiose des draperies, l'attitude de chaque figure, tout enfin
annonce des mortels inspirés, et par la bouche desquels la Di-
vinité adresse la parole à l'homme. La figure d'Isaïe est, selon
Vasari, celle qui frappe le plus. Lorsqu'on examine sur les
murs de cette chapelle les peintures de Sandro Boticello et de
ses émules, puis qu'en élevant ses regards vers la voûte on
voit les compositions de Michel-Ange, ce peintre semble planer
ainsi qu'un aigle au dessus de tous les autres. L'applaudisse-
ment universel que lui mérita ce superbe ouvrage le rendit
plus cher au pape, qui l'obligea à reprendre les travaux de
son mausolée. Trente ans plus tard, sous le pontificat de
Paul VII, Michel-Ange exécuta le projet, formé dès lors, de
peindre également à fresque le mur du fond de la même cha-
pelle; c'est là qu'il fit ce Jugement dernier, si étonnant et si
remarquable sous tous les rapports. Aucune autre scène ne se
présentait mieux à un génie aussi vaste et aussi savant, rien as-
surément ne pouvait mieux convenir à une imagination aussi
tragique, que le jour terrible où Dieu juge tous les hommes
et sépare les bons d'avec les méchans. On peut cependant s'é-
tonner de voir que, comme le Dante, il ait introduit des per-
sonnages mythologiques dans un sujet sacré, et des nudités
absolues dans une peinture placée dans une église. Michel-
Ange eut encore à peindre dans la suite la chapelle Pauline,
où il représenta le Crucifiement de saint Pierre, et la Conver-
sion de saint Paul; puis, il peignit aussi un tableau de Léda,
qui vint à Fontainebleau sous Louis XIII, et a été détruit.
 La mort de Jules II, arrivée en 1513, au lieu d'être un mo-
tif pour terminer son tombeau, vint l'interrompre de nouveau.

Le pape Léon X, de la famille des Médicis, voulut faire jouir la ville de Florence des talens d'un de ses enfans; il chargea notre artiste de construire l'église de Saint-Laurent. Le modèle en fut fait, les constructions commencées; puis, la mort de Léon X vint suspendre ces travaux en 1521. Michel-Ange alors s'occupa encore du mausolée de Jules II; puis commença, par ordre de Clément VII, la Bibliothèque Laurentienne, et la sacristie de l'église de Saint-Laurent, où le pape voulait faire placer les mausolées de ses ancêtres.

Voulons-nous maintenant considérer Michel-Ange Buonarroti comme architecte, en rappelant qu'il construisit à Florence la Bibliothèque Laurentienne, l'église de Saint-Laurent, et la chapelle des Strozzi, nous aurons à dire qu'il fit à Rome le capitole, le palais Farnèse, le collége de la Sapience, l'église de Sainte-Marie-Majeure, la porte Pie et plusieurs autres; puis enfin cette célèbre et magnifique coupole de Saint-Pierre, monument digne, à lui seul, de répandre le plus grand lustre sur l'artiste qui eut le génie de créer une si belle chose, et l'audace de construire un monument aussi vaste.

Après avoir parcouru une carrière longue et active, Buonarroti, tourmenté par la gravelle, éprouva une fièvre lente qui le conduisit au tombeau. Il mourut en 1564, âgé de plus de 90 ans. Enterré provisoirement dans l'église des Saints-Apôtres, on devait plus tard lui élever un tombeau dans la basilique de Saint-Pierre; mais Florence, qui avait toujours revendiqué la possession de son concitoyen pendant sa vie, voulut conserver ses dépouilles mortelles. Le grand-duc le fit déterrer et enlever secrètement, puis, transporté à Florence, son corps y fut reçu et inhumé avec des honneurs infinis; un pompeux catafalque fut dressé dans l'église de Saint-Laurent; plus tard, un monument durable fut élevé dans l'église de Sainte-Croix; le grand-duc fourni tous les marbres nécessaires à ce tombeau; Vasari fit le buste de son maître, et trois autres élèves firent les statues de la Peinture, de la Sculpture et de l'Architecture.

De mœurs simples mais d'un caractère rude, Michel-Ange eut toujours du mépris pour les richesses et pour les agrémens de la vie; souvent il ne mangeait que du pain, dormait tout habillé, travaillait beaucoup et se promenait seul. Aimé des grands, il fuyait leur société; il eut cependant des amis parmi ses élèves, qui furent nombreux, et dont nous citerons Pierre Urbano, Antoine Mini, Ascagne Condivi, Filippi, Marc de Pino Castelli, Gaspard Bacura; puis surtout Fra-Bartholomeo de Saint-Marc, Marcel Venusti, Rosso, Daniel Ricciarelli, Baptiste Franco, Jules Clovio, Jacques Pontorme, François Salviati, et George Vasari. Michel-Ange eut aussi beaucoup d'amitié pour Urbain, son serviteur, long-temps attaché à lui. Un jour il lui disait : « Quand je serai mort, que feras - tu, mon cher Urbain? — Hélas, il faudra bien que je serve ailleurs. — Je ne le souffrirai pas; je ne veux pas que tu aies d'autre maître; » en effet il lui donna dix mille francs, mais ce legs fut inutile. Michel-Ange eut la douleur de survivre à son domestique, et c'est lui qui le soigna pendant sa dernière maladie.

La vie de Michel - Ange Buonarroti a été publiée plusieurs fois : d'abord par Vasari et Condivi, en italien; l'abbé de Hauchecorne en a donné une traduction en français, et Richard Duppa en composa une en anglais.

Landon a publié les Œuvres de Michel-Ange en 2 volumes; il serait inutile de dire le nombre de ses compositions, puisqu'il s'en trouve plusieurs d'une si grande dimension, qu'elles peuvent chacune équivaloir à vingt ou trente tableaux. George, Adam et Diane Ghisi ont beaucoup gravé d'après lui; les autres graveurs qui ont publié ses compositions sont Marc-Antoine Raimondi, Augustin Musis, Jules Bonasone, Chérubin Alberti, Ænè Vico, Beatricet, Cavalleriis et Corneille Cort.

HISTORICAL AND CRITICAL

NOTICE

OF

MICHAEL ANGELO BUONARROTI.

If the name of Michael Angelo is not so generally spread as
that of Raphael, still it must not be thought that he has less
merit than the Prince of Painting : it may, on the contrary, be
said, that he belongs to that class of lofty minds to whom the
name of genius has been given. He may be compared to Milton
and Dante : like them, he had an aspiring soul; like them, he
studied deeply, and his inventions were terrible, gigantic, and
inimitable.

Michael Angelo Buonarroti was born in 1474, in the Castle
of Caprese, near Arezzo, of which, his father, a descendant of
the illustrious house of the Counts of Canossa, was Podestà.
He received an education suitable to his birth, but he displayed
such an extraordinary inclination for the study of the Fine Arts,
that he soon obtained permission to give himself up wholly
to them. Scarcely was Michael Angelo in the Study of Dome-
nico Ghirlandai than his superiority excited jealousy. It is even
believed that Ghirlandai, dreading such a rival, turned his pu-
pil's thoughts to the study of Sculpture, against the inclina-
tion of Lodovico Buonarroti, Michael Angelo's father, who
considered this art as less compatible with his nobility. He
had however nothing to regret; for, soon afterwards, his son
was presented to Lorenzo the Magnificent, as one who was

likely to become a good statuary. He was welcomed by the
Grand Duke who admitted him at his table, with Poliziano and
the other literati that adorned his court.

It is easy to conceive how much Michael Angelo must have
found, as the Court of Florence, to enrich his mind. He stu-
died Poetry, in the works of Dante: Painting, after Masaccio,
in the Chapel Del Carmine; Sculpture, by seeing the antique
statues with which the gardens of the Medici were so amply
provided; and Anatomy, through the assistance of the Prior
Del Santo Spirito, who gave him every facility to procure sub-
jects for dissection. He attached so great an importance to this
study, that he consecrated ten years to it, and the knowledge he
acquired, in this branch, determined the character of his style·
He intended writing a treatise on the action of the human
frame and on the outward effects of the bones. To describe
correctly the distinguishing character of his design, it may be
said to be strong, muscular, and robust : his foreshortenings
are always exceedingly difficult; his expressions are forcible,
and full of grandeur; and his attitudes, natural and easy.

Similar studies have been followed by many artists, who have
afterwards given themselves up exclusively to the exercise of
some one of the Fine Arts, reaching a degree of excellence more
or less remarkable, but Michael Angelo practised them all;
in each, he proved himself sublime, in each, he achieved a
masterpiece : — His Last Judgment painted in the Capella Sis-
tina at Rome, his statue of Moses for the tomb of pope Ju-
lius II, and the Cupola of St. Peter's at Rome. He also wrote
some poetry, preserved in the Vatican Library, and he would
have acquired celebrity in that class had he sought for any
thing in it, but mere relaxation.

The death of the Grand Duke Lorenzo de Medici deprived
the Arts of their Mecænas : Peter, his son, in succeeding him,
did not inherit his taste; and it will no doubt excite astonish-

ment to find Michael Angelo occupied, during a whole winter, in making statues of snow. A revolution forcing the Medici to quit Florence, Michael Angelo thought it prudent to screen himself from the resentment of their enemies. He went to Venice and to Bologna; and, in 1494, returned to Florence, after an absence of three years. He then did a statue of Cupid Asleep, which he sent to Rome, to have it hidden in a spot, where excavations were being carried on : he had taken care to preserve an arm, that he had broken off, to have a convincing proof of his being the author of this statue. It is added that when discovered, it was presented to Cardinal St. George, who, considering it an antique, purchased it for about 1000 franks, or L. 40. This anecdote, more humoursome than true, has been related by several biographers, but it does not for that, acquire the more likelihood. If Michael Angelo had copied an antique statue, no doubt he could have imitated it; but, creating a figure, could he have adopted a manner different, from that dictated by his own imagination ? Besides can such a deception be supposed, in an artist of Michael Angelo's stamp; by such a trick, would he not have irritated the Cardinal against him, whilst on the contrary we find the Florentine Statuary established in his house and sitting at his table. It was at that period, Michael Angelo did his statue of Bacchus, which was afterwards transferred to Florence, and his group of Pity, placed at St. Peter's, in the chapel of the Crucifix.

There existed in Florence, since a hundred years, a rough and formless sketch of a colossean statue, upwards of twenty feet high : Michael Angelo undertook to finish it, and made his David. If not generally admired, the defects found in it arise from the chisel strokes, unskilfully given by the former sculptor, Simon di Fiesde.

Julius II. having ascended the Pontifical Chair, in 1503, wished to perpetuate his own memory by bequeathing to pos-

terity a beautiful monument : he determined to intrust this
care to the greatest genius of the age, and invited to Rome
Michael Angelo, who was theu 29 years old. This artist, both a
sculptor and an architect, soon presented him the model of
the most pompous Mausoleum mentioned in history : but the
execution of it was suspended, even during the Pontificate of
Julius II, and was afterwards finished, although with great
modifications. It is there that is placed the famous statue of
Moses : its attitude is simple, the figure is awful, something
magical makes the beholder shudder and commands his res-
pect : he discovers in this statue a powerful genius capable of
governing a nation, naturally untractable.

It was relatively to this monument, and for the placing of it
in a suitable manner, that Michael Angelo proposed to the
Pope to finish the Church of St Peter's, the building of
which had been begun by Bernardo Rossellini, under Pope
Nicbolas V.The Architect Bramante, a favourite of the Pontiff,
was pleased with the idea, but fearing lest the funds should
fail for either of the undertakings, he represented to the Pope,
that it was a bad omen to have his tomb constructed during his
lifetime; and thus induced him to abandon the execution of it.
Michael Angelo thought there was an intention to set him aside,
as he one day could not gain admission to the Pope's chamber.
Irritated at this denial, he said to the Groom of the Chamber,
« When his Holiness sends for me, tell him I am gone. » In fact
on his return home, he gave orders for the selling of his effects,
and immediately set off for Florence. He was scarcely arrived
in Tuscany, than five messengers brought him very pressing
letters, and even orders, enjoining him to return to Rome. The
reQuests and threats of the haughty Pontiff gained nothing
over the unbending artist, but a letter, in which he prayed his
Holiness to chuse another Sculptor. During an abode of three
months in Florence, Julius II addressed three briefs to the
Senate, wherein he exacted, that Michael Angelo should be

sent to Rome. The Artist, dreading the Pope's anger, would not yield to this step, but the Gonfaloniere Soderini, at length induced him to return to the Pope, invested with the title of ambassador, to insure him every security.

Bologna had just been taken possession of by the Pope; Michael Angelo joined his Holiness there, and testified regret for his conduct. The Pope took him again into favour, and commissioned him to make his statue in bronze, to be placed on the church of St. Petronius. On going to see the model, his Holiness could not help remarking the threatening aspect of the figure, and asked if it was bestowing blessings or curses:— « It threatens Bologna, and warns it to be faithful to you. » But the Bentivoglios were scarcely returned, than the statue was broken, and the metal purchased by Alphonso d'Este, to cast with it a piece of artillery, called the Juliana.

Michael Angelo being returned to Rome, and Bramante fearing to see him resume working at the Mausoleum of Julius II, the latter gained over the Pope to commission the artist to paint in Fresco the vaulted ceiling of the Sistine Chapel. Obliged therefore, in 1508, to abandon Sculpture, for which he had a peculiar predilection, that he said he had sucked with the milk of his nurse, the wife of a Sculptor, he gave himself up to Painting, wherein he had however already shown off very advantageously, having, twenty years before, executed the famous Cartoon of the Pisan War. The painter, in representing that recent feature of the history of Florence, supposed that the attack of the Florentines took place whilst the greater part of the Pisan soldiers were bathing in the Arno. This fiction enabled him to display a number of naked soldiers springing from the river and dressing themselves hastily to run to the assistance of their fellow citizens. Every one had admired the genius of Michael Angelo, in this picture, intended to decorate the Senate Hall of Florence; but it had already been destroyed in the changes undergone by this city, when Michael Angelo

found another opportunity of showing the strength of his ta-
lent in painting the Sistine Chapel. It is there that are seen
those majestic and expressive figures of the Sybils, the style
of which, according to Lomazzo, is the best that can be found
in the whole world. Indeed, the commanding gravity of the
countenances, the sternness of their looks, the novel and
grand effect of the draperies, in fine, the attitude of each fi-
gure, all announces inspired mortals, by the mouths of whom,
the Divinity addresses its word to Man. The figure of Isaiah,
according to Vasari, is that which strikes most. When the be-
holder examines upon the walls of this Chapel, the paintings of
Sandro Boticello and his rivals, and then, raising his eyes to
the vaulted ceiling, he sees the compositions of Michael An-
gelo, this painter seems to soar like an eagle above all the
others. The general applause gained by this magnificent work
endeared him still more to the Pope, who obliged him to re-
sume the labours of his Mausoleum. Under the Pontificate of
Paul VII, Michael Angelo accomplished the project formed
thirty years before of also painting in Fresco the wall at the
farther end of the same Chapel : it was there that he did his
Last Judgment, so astonishing, and so remarkable, in every
respect. No scene could be better adapted to so profound, to
so learned a genius ; nothing assuredly could better suit so
vast a mind, as the dreadful day when God judges all men, se-
parating the good from the bad. Yet, it is astonishing to find
that like Daute, he has, in a sacred subject, introduced mytho-
logical personages, and absolute nudities, in a painting placed
in a Church. Michael Angelo also had subsequently to paint
the Pauline Chapel, where he represented the Crucifixion of
St. Peter, and the Conversion of St. Paul : he afterwards paint-
ed a picture of Leda, which came to Fontainebleau under
Lewis XIII and has been destroyed.

The death of Julius II, which happened in 1513, instead of
becoming a motive for his tomb to be finished, caused the work·

ing at it to be interrupted anew. Pope Leo X, a Medici, wish-
ing that the city of Florence should enjoy the talents of one
of its children, ordered Michael Angelo to build the church of
San Lorenzo. The model was made and the building begun,
when the death of Leo X interrupted the works, in 1521. Mi-
chael Angelo then occupied himself again about the Mauso-
leum of Julius II, and began, by order of Clement VII, the
Laurentine Library, and the Sacristy of the Church of San
Lorenzo, where the Pope wished the Mausoleums of his An-
cestors to be placed.

If we now wish to consider Michael Angelo Buonarroti as an
Architect, we must recal that at Florence, he constructed the
Laurentine Library, the Church of San Lorenzo and the Cha-
pel of the Strozzi; that at Rome, he constructed the Capitol,
the Palazzo Farnese, the College of the Sapienza, the Church
of Santa Maria Maggiore, the Porta Pia, besides several others;
and finally, the famous and magnificent Cupola of St. Peter's, a
monument sufficient of itself to spread the greatest lustre over
the artist who could have the genius to create so beautiful a
thing, and the boldness to construct so vast a monument.

After having gone through a long and active career, Buo-
narroti, tormented by the stone, suffered from a slow fever,
which took him to his grave. He died in 1564, aged upwards
of 90 years. He was temporarily buried in the Church of the
Santi Apostoli, and a tomb was subsequently to be raised in
the Basilica of St. Peter; but, Florence, that had always claim-
ed the possession of her citizen, during his lifetime, wished
to possess his mortal remains. The Grand Duke caused him to
be secretly disinterred and carried off : he was afterwards
transferred to Florence, and his body was received and buried
with the greatest honours. A magnificent catafalco was raised
in the Church of San Lorenzo, and later, a lasting monument
was constructed in the Church of Santa Croce, the Grand
Duke furnishing all the marbles requisite for this tomb : Va-

sari did the bust of his master, and three other pupils did the statues of Painting, Sculpture, and Architecture.

Michael Angelo was plain in his manners and of a rough disposition, contemning riches and the pleasures of life : he often eat bread only, slept in his clothes, worked much and walked in solitude. Beloved by the great, he fled their society : still he had friends among his pupils, who were numerous, and amongst which we shall mention, Pietro Urbano, Antonio Mini, Ascanio Condivi, Filippi, Marco di Pino Castelli, Gaspardo Bacura; and particularly Fra Bartolomeo di San Marco, Marcello. Venusti, Rosso, Daniele da Volterra, Battista Franco, Giulio Clovio, Giacomo Pontorme, Francesco Salviati, and Giorgio Vasari. Michael Angelo also bore much friendship towards Urbano, his servant, who was attached to him from a long time. He one day said to him «When I shall be dead, what wilt thou do, my dear Urbano ? — Alas, I shall be obliged to serve another master ! — I cannot allow that : you must have no other master;» and in fact he bequeathed him ten thousand franks, about L. 400. But this legacy became useless, as Michael Angelo had the grief of surviving his domestic, and it was he, who tended him in his last illness.

The Life of Michael Angelo Buonarroti has been published several times : first in Italian by Vasari and Condivi, of which the Abbé de Hauchecorne has given a French translation ; and Richard Duppa composed one in English.

Landon has published the Works of Michael Angelo in 2 volumes : it would be useless to enumerate his compositions, as there are several of such large dimensions that any one of them would be equivalent to twenty or thirty pictures. George, Adam, and Diana Ghisi, have engraved considerably after him : the other engravers who have published his compositions are, Marc Antonio, Raimondi, Agostino Musis, Giulio Bonasone, Cherubino Alberti, Enea Vico, Beatricet, Cavalleriiset, and Cornelius Cort.

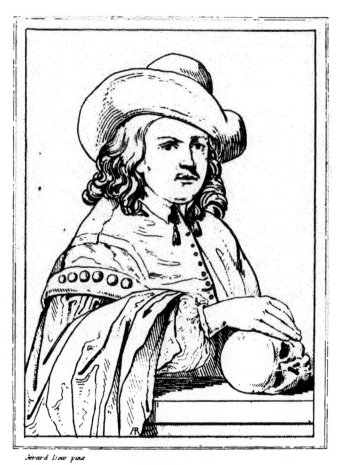

Gerard Dow pinx

GERARD DOW

NOTICE

HISTORIQUE ET CRITIQUE

SUR

GÉRARD DOW.

———

Plusieurs peintres hollandais se sont fait remarquer par le fini extrême de leurs tableaux; tous dans cette manière ont été imitateurs de Gérard Dow, mais aucun n'a su aussi bien que lui rendre les accessoires et les détails, avec le soin le plus précieux, sans nuire ou plutôt sans négliger les effets du clair-obscur et de l'harmonie générale. Aussi ce peintre est regardé comme le chef de cette école, et toujours il est cité par les amateurs de cette nature de talent comme le modèle le plus parfait.

Gérard Dow naquit à Leyde en 1613 : son père était vitrier, ce qui n'était pas alors une profession étrangère aux beaux arts, puisqu'à cette époque on faisait encore usage de vitraux peints. Le jeune Gérard fut d'abord placé chez le graveur Barthélemy Dolendo, où il apprit le dessin; il travailla ensuite chez Pierre Kouwhoorn, peintre sur verre, afin d'être utile à son père; mais ses succès rapides engagèrent bientôt sa famille à le laisser suivre exclusivement la carrière de la peinture. A l'âge de 15 ans, il entra dans l'atelier de Rembrandt, et trois années d'étude sous cet habile maître lui suffirent pour faire connaître son talent. Comme son maître, il a souvent éclairé les objets d'en haut avec des lumières étroites, et par conséquent très

vives; mais dans toutes les autres parties il ne lui ressemble point. Rembrandt semble toujours plein d'enthousiasme et de poésie; Gérard Dow ne paraît qu'un imitateur patient et laborieux d'une nature froide et presque sans mouvement. Le maître a une manière de peindre heurtée, qui de près semble très négligée, et qui produit le plus grand effet en la voyant à une certaine distance; l'élève au contraire, avec une main plus assurée, a une manière propre et soignée, qui paraît d'autant plus étonnante qu'elle est examinée de plus près.

Gérard Dow fit d'abord quelques portraits, mais portant toute son attention à tout faire avec un fini précieux, il lassait la patience de ses modèles, dont l'ennui altérait les traits, et plaçait le peintre dans le cas de produire une ressemblance peu agréable. Gérard Dow mettait un soin excessif jusque dans ses préparatifs: il broyait lui-même ses couleurs, tenait son tableau, sa palette, ses pinceaux et ses couleurs dans une boîte exactement fermée, pour les préserver de la plus légère poussière. Lorsqu'il venait pour travailler, il entrait doucement dans son atelier, s'asseyait avec précaution; puis restait quelques instans dans l'immobilité, et n'ouvrait sa boîte que lorsqu'il pensait qu'il n'y avait plus de poussière en mouvement. On pense bien qu'avec tant de soins préliminaires, Gérard Dow devait en avoir encore plus pendant son travail; aussi assure-t-on que dans un petit tableau représentant la famille Spieringer, il employa cinq jours à peindre seulement une des mains. On va même jusqu'à prétendre que dans un autre de ses tableaux, sans doute la jeune Ménagère, il mit trois jours à peindre le manche du balai.

Tant de petits soins n'empêchent cependant pas ses tableaux d'être remplis de mérite. Quoique la patience semble opposée à la liberté que réclame la peinture; cependant cette patience n'a rien de peiné, de sec ni de ridicule. Ses tableaux sont autant de chefs-d'œuvre de goût, d'un effet piquant et vrai, qui

montrent une parfaite imitation de la nature. Gérard Dow, pour y parvenir avec plus de facilité, imagina différens moyens : l'un était d'avoir un verre concave, au travers duquel il regardait l'objet qu'il voulait peindre, de manière à n'avoir plus qu'à le copier, sans penser à le réduire; l'autre était d'avoir un châssis avec des fils qui correspondaient aux carreaux tracés sur son panneau. Cette pratique qui peut offrir quelque commodité n'est pas sans inconvéniens ; elle empêche l'œil d'acquérir la justesse nécessaire pour bien rendre les objets qu'il voit.

Gérard Dow a presque toujours choisi des sujets de peu d'étendue et de peu de mouvement qui prêtaient facilement à une exacte imitation. Ses tableaux sont tous d'une très petite dimension. On doit cependant en excepter le célèbre tableau de la Femme hydropique ; car le grand tableau de la Décollation de saint Jean que l'on voit à Rome dans l'église de Sainte-Marie *della Scala*, et qu'on lui a souvent attribué, n'est pas de lui , mais de Gérard Hondhorst.

Naturellement laborieux, Gérard Dow acquit une fortune d'autant plus considérable, qu'il mourut dans un âge avancé, mais on ne sait en quelle année. Corneille de Bie , écrivant en 1662, dit qu'il vivait à Leyde en cette année-là.

Plusieurs de ses élèves ont suivi sa manière avec succès : les plus remarquables sont Scalken, Mieris, Slingelandt et Charles de Moor.

Gérard Dow a fait fort peu de dessins; on trouve cependant de lui quelques portraits au crayon rouge estompé, avec des touches fermes et d'un bon sentiment.

Ses tableaux passent le nombre de soixante; plusieurs ont été gravés en mezzotinte par Sarrabat, Verkolie, Kauperz, Valk et Jean Raphaël Smith; d'autres au burin par Beauvarlet, Gaillard, Kruger, P. G. Moitte et Voyer : mais le graveur qui les a le mieux rendus est le célèbre J. G. Wille.

HISTORICAL AND CRITICAL

NOTICE

OF

GERARD DOW.

Several Dutch Painters have become remarkable for the high
finish of their pictures, and all, in that style, have imitated
Gerard Dow : but none have possessed the art of giving the
accessories and details, with the utmost precision, without in-
juring, or rather neglecting, the effects of the light and shade,
and of harmony in general. This Artist is therefore considered
as the head of that School, and is always mentioned by Ama-
teurs of this species of talent, as the most perfect standard.

Gerard Dow was born at Leyden, in 1613 : his father was
a glazier, a profession, at that time, not foreign to the Fine
Arts, as painted windows were still in fashion. Gerard was at
first put under the Engraver Bartholomew Dolendo , of whom
he learnt Drawing : he afterwards worked under Peter Kouw-
hoorn, a glass painter, that he might assist his father, but his
rapid progress soon induced his family to allow him to
follow solely the profession of painting. When 15 years
old, he was admitted into Rembrandt's *Atelier,* and three years'
practice under that skilful master were sufficient for his talent
to become known. Like his master, he has often illumined the
objects, from above, by a narrow, and consequently, a very
vivid light. But he resembles him in no other point. Rembrandt
always seems enthusiastic and imaginative : Gerard Dow only

appears a patient and persevering imitator of cold, and almost lifeless, nature. The master has an off-hand style of painting, which viewed closely appears neglected, and seen at a certain distance produces the grandest effect: the pupil on the contrary, with a surer hand, has a neat and careful style, which appears the more astonishing, the nearer it is examined.

Gerard Dow at first did some portraits, but hearing all his attention to a high finish in all the parts, he fatigued the patience of his models, whose features became altered through wearisomeness and thus disabled the painter from producing agreeable likenesses. Gerard Dow put the greatest care even in his preparations; he ground his colours himself, kept his canvass, palette, pencils, and colours, in a box closely shut up, to preserve them from the slightest dust. When he came to work, he would enter his study softly, and would sit down with great precaution; then, remaining a few moments perfectly still, he would open his box, only when he thought there could be no dust floating in the air. It may be well supposed that with so much preliminary care, Gerard Dow must have taken still more, whilst working : it is said that in a small picture representing Spierin'gers Family, it took him five days to paint one of the hands only. It is even asserted that in another of his pictures, no doubt the Young Housewife, he was three days, painting the broomstick.

So much attention to trivialities does not however prevent his pictures being full of merit. Although patience seems contrary to that freedom required in painting, still in this case, his minuteness has nothing laboured, dry, or ridiculous. His pictures are so many masterpieces of taste, of a true and spirited effect, displaying a perfect imitation of nature, which to reach, the more easily G. Dow invented different methods : the one was to have a concave glass, through which he looked at the object he wished to paint, so that he had but to copy it, without

attending to the reducing ; the other was to have a frame, with threads, corresponding to the squares marked on his board. This habit, though it may offer advantages, is not without inconveniencies : it prevents the eye from acquiring that accuracy so essential to give faithfully the objects seen.

Gerard Dow has almost always chosen subjects of little extent and of little action, lending easily to an exact imitation. All his pictures are of very small dimensions. The Dropsical Woman must however be excepted. As to the great picture of the Decollation of St. John seen in the Church of Santa Maria della Scala, at Rome, and which has often been attributed to Gerard Dow, it is not by him, but by Gerard Hondhorst.

Naturally laborious, Gerard Dow acquired a fortune the more considerable, as he died at an advanced age : but the year is known. Cornelius Bie who wrote in 1662, says that Gerard Dow was that year living at Leyden.

Several of his pupils have successfully followed his manner : the more remarkable are, Scalken, Mieris, Slingelandt, and Charles de Moor.

Gerard Dow did very few drawings : there are however a few portraits by him in red stumped crayons, with firm and spirited touches.

His paintings exceed sixty in number : several have been engraved in Mezzotinto by Sarrabat, Verkolie, Kauperz, Valk, and John Raphael Smith : others in the Line Manner by Beauvarlet, Gaillard, Kruger, P. G. Moitte, and Voyer : but the engraver who has done him most justice is the celebrated J. G. Wille.

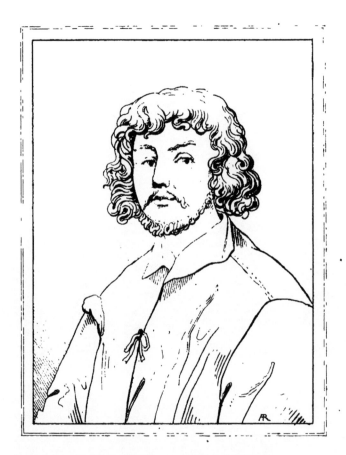

CLAUDE GELEE dit CLAUDE LORRAIN

NOTICE

HISTORIQUE ET CRITIQUE

SUR

CLAUDE GELÉE,

DIT CLAUDE LORRAIN.

Le merveilleux a généralement tant d'attraits, qu'on cherche souvent à montrer les grands génies arrivant à la perfection, malgré les circonstances malheureuses qui semblaient devoir les empêcher d'obtenir quelque succès. C'est ainsi qu'on présente l'un des plus habiles paysagistes sortant de la boutique d'un pâtissier de Nancy, pour aller à Rome devenir le valet d'un peintre, qui par hasard découvre en lui quelques talens, et le met sur la route de la fortune et de l'honneur. Cette singulière aventure, répété par plusieurs biographes n'en acquiert pas plus de vraisemblance, et doit être mise au rang des choses douteuses. On doit plutôt croire les détails donnés à Baldinucci par Joseph Gelée, neveu du peintre, et d'où il résulte que Claude Gelée naquit en 1600, au château de Chamagne en Lorraine. Il était le troisième de cinq enfans; devenu orphelin à l'âge de 12 ans, il alla à Fribourg retrouver Jean Gelée son frère aîné, graveur sur bois, qui lui donna les premières leçons de dessin, et lui fit faire des ornemens. Un de ses parens le mena ensuite à Rome, il y étudiait avec ardeur; mais la guerre l'ayant empêché de recevoir les petits secours que lui envoyait sa famille, il passa à Naples, où il étu-

dia pendant deux ans sous Godfredi, peintre de paysages. Il revint ensuite à Rome pour profiter des leçons d'Auguste Tassi. Ce nouveau maître lui offrit les moyens de se perfectionner dans la peinture, le prit en amitié, et le chargea de tout le détail de sa maison. C'est sans doute ce motif qui a porté à croire qu'il avait été dans sa domesticité. Claude resta avec Tassi, jusqu'en 1625, puis il revint dans sa patrie, où Claude Dervet, peintre du duc de Lorraine, l'employa à peindre l'architecture de l'église des Carmélites à Nanci. Un ouvrier étant alors tombé de l'échafaud où travaillait Claude, cette chute le détermina à quitter un atelier aussi dangereux, et il retourna en Italie.

Arrivé à Rome, le Lorrain vit bientôt fréquenter son école par de nombreux élèves. Le cardinal Bentivoglio le présenta au pape Urbain VIII, qui l'accueillit avec bienveillance, lui fit faire plusieurs tableaux, et lui accorda toujours depuis sa protection et son amitié. Claude n'avait que trente ans et déjà ses ouvrages étaient si recherchés, qu'il ne pouvait suffire à toutes les demandes qui lui étaient faites. Il se lia d'amitié avec Nicolas Poussin, son compatriote, mais il ne prit rien de sa manière, ni de celle de Gaspard Dughet, qui avait l'habitude de peindre d'après nature. Claude au contraire se contentait de l'étudier.» Il passait des journées entières dans la campagne, observant d'un œil attentif les effets qu'y produit le soleil depuis son lever jusqu'à son coucher, ceux que font naître les vapeurs montantes ou descendantes, les pluies, les orages, le tonnerre. Tous ces phénomènes se gravaient profondément dans sa mémoire, et il les portait au besoin sur la toile avec autant de précision que s'il les avait eus sous les yeux. Il en était de même des sites; il ne les copiait pas, il les créait en quelque sorte, et joignait à la plus grande vérité, l'idéal qui convient à ce genre. Ses paysages ne sont pas le froid portrait d'une certaine partie de la campagne, tels que ceux de la plupart des

peintres flamands et hollandais ; mais en s'élevant au dessus de cette imitation servile, il donnait des représentations fidèles de la nature. Ses arbres, quand ils sont d'une grande proportion, sont distingués suivant leurs espèces : dans ses effets, l'heure du jour est exactement distinguée. Il est impossible de mieux rendre les dégradations des objets suivant leur distance, de mieux faire sentir l'épaisseur vaporeuse qui sépare le spectateur du lointain, de mieux représenter par des couleurs l'apparence de la vérité. Il n'a point de touches maniérées, et souvent même il couvrait et dissimulait ses touches par des glacis, supérieur aux charlataneries de l'art, et ne cherchait à se montrer que l'imitateur de la nature. Comme il devait plus son talent à l'opiniâtreté du travail, à la justesse des observations, qu'à ses dispositions naturelles, il n'opérait point avec facilité, et passait souvent plusieurs jours à détruire et à refaire ce qu'il avait commencé. » Sandrart rapporte que, se promenant dans la campagne avec le Lorrain, cet artiste lui avait fait observer, mieux que ne l'aurait fait un physicien, comment une même vue change d'effet et de couleur, suivant les divers instans où elle reçoit la lumière, et suivant qu'elle est humectée de la vapeur du soir ou de la rosée du matin.

Habile paysagiste, Claude ne put jamais parvenir à dessiner d'une manière passable les figures qu'il plaçait dans ses tableaux ; aussi disait-il en plaisantant qu'il vendait le paysage et donnait les figures. Cependant, voulant rendre ses tableaux plus agréables aux amateurs qui les lui avaient demandés, il lui est arrivé souvent de faire faire les figures par d'autres peintres ; alors il eut recours de préférence à deux de ses élèves, Philippe Lauri et Courtois. C'est aussi de son atelier que sortit le célèbre Herman Swanevelt, plus connu sous le nom de Herman d'Italie.

Quelques peintres ayant vu la réputation dont jouissait Claude Gelée, voulurent tirer parti de son talent, soit en co-

piant ses tableaux, soit en les imitant. Plusieurs fois même on lui en présenta pour s'assurer s'ils étaient en effet de lui.

Afin d'éviter les répétitions dans lesquelles il serait si facile de tomber en composant des paysages, Claude Lorrain avait l'habitude de conserver un croquis des tableaux qu'il livrait aux amateurs, en ayant soin d'écrire derrière, le nom du possesseur, et souvent l'année où il avait été fait. Ce précieux recueil, composé de deux cents dessins au bistre, resta longtemps entre les mains de ses neveux et nièces; puis, vers 1770, il passa dans la possession du duc de Devonshire. Il fut alors publié par Boydell sous le nom de *Libro di Verità*, et fut gravé en mezzotinte par Richard Earlom.

Claude Gelée s'est aussi exercé à graver à l'eau-forte plusieurs paysages au nombre de 28 : ils sont traités avec esprit et sentiment; mais ses gravures n'ont pas cependant le même mérite que ses tableaux. Il a fait aussi une suite de cinq pièces que l'on rencontre rarement, et qui représentent des décorations de feux d'artifice.

Aussi habile que Rembrandt dans l'entente du clair-obscur, Claude Lorrain eut encore un point de ressemblance avec cet habile peintre, comme lui il était d'une ignorance extraordinaire. Il se fit aussi remarquer par des mœurs douces, et par un caractère tranquille; il vécut heureux jusqu'à l'âge de 82 ans, et mourut en 1682, laissant à ses neveux une fortune considérable. Il fut enterré dans l'église de la Trinité-du-Mont à Rome.

Plusieurs de ses tableaux ont été gravés par Dominique Barrière, Morin, Moyreau, Le Bas, Major, Vivarès, Browne, Byrne, Lerpinière, Mason et Woollett.

NOTICE

OF CLAUDE GELÉE,

CALLED,

CLAUDE LORRAIN.

———

The marvellous has generally so much attraction, that great geniuses are often described, reaching perfection, notwithstanding the vexations and disheartening circumstances, seemingly combined to prevent the attaining of any success. It is thus, that one of the most skilful Landscape Painters is said to have left a Pastry Cook's shop in Nancy, to go to Rome, and there to have become the servant of a Painter, who, accidentally discovering in him some talent, put him in the way to fortune and fame. This singular adventure, though repeated by several Biographers, does not for that, acquire the more probability, and must be considered as very dubious; whilst the details given to Baldinucci, by Joseph Gelée, nephew to the Painter, ought preferably to be believed. From these it appears that Claude Gelée was born in the year 1600, at the Château de Chamagne in Lorraine: he was the third of five children. Becoming an orphan at the age of twelve, he went to Fribourg, to his eldest brother, a Wood Engraver, who gave him the first lessons in drawing, and taught him to make ornaments. One of his relations subsequently took him to Rome, where he studied assiduously; but the war preventing his re-

ceiving the trifling remittances sent by his family, he pushed
on to Naples, where, during two years, he studied under God-
fredi, a Landscape Painter. He afterwards returned to Rome, to
profit by the lessons of Augustus Tassi. This new master offered
him the means of perfecting himself, took him into his friend-
ship, and intrusted him with the management of his household
affairs. This, no doubt, is the circumstance that has induced
the belief of his having been in servitude. Claude remained
with Tassi till 1625, when he returned to his own country,
where Claude Dervet, Painter to the Duke of Lorraine, em-
ployed him in painting the Architectural ornaments of the
Church of the Carmelites, at Nancy. A workman falling from
the scaffold upon which Claude was working, the latter was
induced by this accident to leave so dangerous an *Atelier*, and
to return to Italy.

When in Rome, Lorrain soon found his School attended by
many pupils. Cardinal Bentivoglio presented him to Pope Ur-
ban VIII, who received him kindly, commissioned him to do
several pictures, and, from that time forwards, always grant-
ed him his patronage and friendship. Claude was but thirty
years old, and yet his works were so much sought after, that he
could not meet all the demands for them. He became intimate
with Nicholas Poussin, his countryman, but he borrowed
nothing of his manner, nor from that of Gaspard Dughet, who
was in the habit of painting from nature. Claude, on the con-
trary, contented himself with studying her : « He would spend
whole days, in the country, watching, with an attentive eye,
the effects produced by the sun from his rising to his setting,
those springing from ascending or falling vapours, rains, storms,
and thunder. All these phenomena were deeply impressed on
his mind, and, when wanted, were transferred to the can-
vass with as much fidelity as if he had them before him. It
was the same with sites; he did not copy them, he in a man-

ner created them, and added to the utmost truth, the ideal suitable to that style. His Landscapes are not a cold delineation of some particular spot in the country, like those of the greater part of the Flemish and Dutch Painters, but, putting himself above that servile imitation, he gave faithful representations of nature. His trees, when of a large size, are distinguished according to their species : the hour of the day is perfectly ascertained by the effect. It is impossible to better mark the gradations of the objects according to their remoteness ; to better impart the vapourish density separating the beholder from the distance; to better represent, with colours, the appearance of truth. He has no affected touches, and, even he often covers and disguises his touches, by glazing, or scumbling ; superior to the the trickery of art, and seeking only to show himself the imitator of nature. As he was more indebted for his talent, to his assiduity in working, and to the correctness of his observations, than to his natural disposition, he wrought not with facility, and often spent several days in defacing and doing afresh, what he had commenced. » Sandrart relates, that walking in the country with Lorrain, the latter had explained to him, better than a natural philosopher could have done, how the same view changes in effect and colour, according to the various moments it receives the light, and according as it is dampened by the evening vapour, or by the morning dew.

Though a skilful Landscape Painter, Claude could never succeed in drawing passably well the figures he introduced in his pictures : he would himself jestingly say, that he sold the Landscape, and gave the figures. Yet', wishing to render his pictures more pleasing to the amateurs, who purchased them , he has often had the figures done by other painters : he would then, in preference, have recourse to two of his own pupils, Philip Lauri, and Courtois. It was also from his *Atelier* that came the famous Herman Swanevelt, better known under the name of Herman of Italy.

Some painters seeing the reputation enjoyed by Claude Ge-
lée, wished to profit by his talent, either by copying his pic-
tures, or by imitating them. He, several times, had some shown
him, to ascertain if, in fact, they were his.

To avoid repetitions, into which it would have been so easy
to have fallen, in the composition of Landscapes, Claude Lor-
rain was in the habit of preserving a sketch of each picture he
ceded to amateurs, taking care to write, at the back, the name
of the possessor, and often the year in which it had been done.
This valuable collection, composed of two hundred bistre
drawings, remained for a long time in the hands of his ne-
phews and nieces, when, towards 1770, it came into the pos-
session of the Duke of Devonshire. It was then engraved in
Mezzotinto, by Richard Earlom, and published, by Boydell,
under the title of *Libro di Verità*.

Claude Gelée also employed himself it etching several Land-
scapes, to the number of 28 : they are executed with spirit
and feeling; but his engravings have not the same merit as his
paintings. He has also done a series of five pieces, that are now
seldom met with : they represent decorations, for, artificial
fire works.

As skilful as Rembrandt in the management of the Chiar-
Oscuro, Claude Lorrain had another point of resemblance
with that able painter; like him he was of an extraordinary
ignorance : he was also remarkable for his mild habits, and
quiet disposition. He lived happy to the age of 82 years, dying
in 1682, and leaving his nephews a considerable fortune. He
was buried at Rome, in the Church of Santa Trinità del Monte.

Several of his pictures have been engraved by Dominique
Barrière, Morin, Moyreau, Le Bas, Major, Vivarès, Browne,
Byrne, Lepinière, Mason, and Woollett.

TABLE

INDEX

PAINTINGS AND SCULPTURES

CONTAINED IN THE PARTS 73 TO 84 BIS INCLUSIVE.

433	St. Paul preaching at Athens.	RAPHAEL.	Hampton Court.
434	A Dance of Loves.	ALBANI.	Milan gallery.
435	Jacob and Rachel.	L. GIORDANO.	Dresden gallery.
436	Augustus visit. Alexander's tomb.	BOURDON.	Amiens.
437	Hippocrates.	GIRODET.	Paris.
438	Jupiter and two Goddesses.	French museum.
439	Miraculous draught of fishes.	RAPHAEL.	Hampton Court.
440	The Adulteress.	AG. CARACCI.	Private collection.
441	Nymphs dancing.	VANDER WERF.	French museum.
442	Solomon's Judgment.	VALENTIN.	French museum.
443	The Massacre of the Innocents.	L. COGNIET.	Private collection.
444	Laocoon.	Vatican museum.
445	Christ's charge to Peter.	RAPHAEL.	Hampton Court.
446	The Holy Family.	A. DEL SARTO.	Dresden gallery.
447	Death of Comala.	WHITSON.	Berlin.
448	The Deluge.	N. POUSSIN.	French museum.
449	The Saltarello.	HAUDEBOURT.	Private collection.
450	Mars and Venus.	Florence gallery.
451	The Death of Ananias.	RAPHAEL.	Hampton Court.
452	Ariadne forsaken.	L. GIORDANO.	Dresden gallery.
453	St. Bartholomew.	J. RIBERA.	Dresden gallery.
454	St. Paul healing the sick.	LE SUEUR.	Private collection.
455	Julius Cæsar going to the Senate.	ABEL DE PUJOL.	Private collection.
456	An Amazon.	Vatican museum.
457	St. Peter and St. John	RAPHAEL.	Hampton Court.
458	Martyrdom of St. Lawrence.	J. RIBERA.	Dresden gallery.
459	The Ballad Singer.	VAN OSTADE.	Hague museum.
460	Laban seeking his images.	LA HIRE.	French museum.
461	Æneas and Dido.	P. GUERIN.	Luxembourg museum.
462	Venus.	French museum.
463	Elymas struck blind.	RAPHAEL.	Hampton Court.
464	The Entombing of Christ.	M. A. CARAV.	Rome.
465	A young Woman and an old Man.	F. MIERIS.	Florence gallery.
466	Melpomene, Polymnia, and Erato.	LE SUEUR.	French museum.
467	Mazeppa.	H. VERNET.	Avignon.
468	The three Fates.	J. R. J. DEBAY.	Private collection.

Groups marked: 73, 74, 75, 76, 77, 73

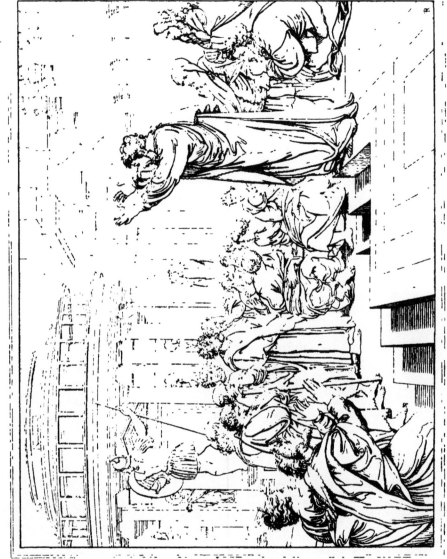

Raphael pinx

ST PAUL PRÊCHANT À ATHÈNES

SAINT PAUL
PRÊCHANT A ATHÈNES.

Il ne faut pas confondre ce moment de la vie de saint Paul avec un autre à peu près semblable, et que l'on a gravé dans cette collection sous le n° 135. Dans celui-là Le Sueur a fait voir saint Paul à Éphèse, entraînant les payens par son éloquence, et les déterminant à brûler leurs livres. Ici Raphaël nous représente saint Paul à Athènes, « parlant tous les jours dans la place publique avec ceux qui s'y rencontraient. » Par la suite même se trouvant conduit au milieu de l'aréopage, il dit aux Athéniens : « Je remarque qu'en toute chose vous prenez un soin excessif d'honorer les dieux; car lorsque je passais et que je considérais vos divinités, j'ai trouvé même un autel où était cette inscription : AU DIEU INCONNU; c'est donc ce que vous adorez sans le connaître que je vous annonce. Dieu qui a fait le monde et tout ce qu'il contient, étant le seigneur du ciel et de la terre, n'habite point dans les temples bâtis par les hommes, et ce ne sont point les ouvrages de leurs mains qui l'honorent. »

Quoique dans cette composition la figure principale soit de profil, cependant Raphaël a su lui donner une expression si sublime, qu'on aperçoit en elle le panégyriste inspiré de la divinité. On sent que saint Paul parle avec force; la simplicité, le naturel de sa pose, l'élégance de sa draperie, en font une des figures les plus remarquables de celles qu'on admire dans les tableaux de Raphaël.

Cette pièce est la septième de la suite connue sous le nom de CARTONS D'HAMPTON COURT. Marc-Antoine a fait d'après le dessin du peintre une gravure qui est fort recherchée.

Larg., 13 pieds 10 pouces; haut., 10 pieds 8 pouces.

433.

S^T. PAUL

PREACHING AT ATHENS.

This trait, from the life of St. Paul, must not be mistaken for another nearly similar to it, and which has been engraved in this collection, n° 135. In the former, Le Sueur shows St. Paul, at Athens, disputing « in the market daily with them that met with him. » Subsequently also being brought unto the Areopagus, he said to the Athenians : « I perceive that in all things ye are too superstitious. For as I passed by, and beheld your devotions, I found an altar with this inscription, TO THE UNKNOWN GOD. Whom therefore ye ignorantly worship, him declare I unto you. God that made the world and all things therein, seing that he is Lord of heaven and earth, dwelleth not in temples made with hands, neither is worshipped with men's hands. »

Although the principal figure, in this composition, is in profile, yet, Raphael has given it so sublime an expression, that we perceive in it the panegyrist inspired by the Divinity. We feel that St. Paul speaks forcibly : the native simplicity of the attitude and the elegance of the drapery constitute this figure one of the most remarkable of those admired in Raphael's pictures.

This subject is the seventh in the series known under the name of the Hampton Court Cartoons. Marc Antoine, has engraved a highly finished print from the painter's design.

With, 14 feet 8 inches; height, 12 feet 5 inches.

433.

Albine pinx.

DANSE D'AMOURS.

454

DANSE D'AMOURS.

Cette composition, considérée souvent comme une simple danse d'Amours, a été, suivant l'intention du peintre Albane, un triomphe de Cupidon. Le peintre paraît avoir pris son sujet dans Ovide. Vénus ayant fait reproche à son fils de ce que Proserpine n'était pas encore soumise à ses lois, le Dieu lança une flèche enflammée dans le cœur de Pluton, qui enleva Proserpine tandis qu'elle était sur les bords du Pergas à cueillir quelques fleurs. Cette scène est représentée à gauche, et dans le haut, à droite, on voit l'Amour recevant un baiser de sa mère pour le récompenser d'avoir si promptement exécuté ses ordres. Mais la partie la plus remarquable du tableau est en effet cette danse d'Amours dans la composition de laquelle le peintre semble avoir eu quelques réminiscences d'une petite danse d'enfans gravée par Marc-Antoine d'après un dessin de Raphaël.

Les têtes sont toutes dues au génie d'Albane. Pleines de grâces et de naïveté, elles sont toutes les portraits de se enfans; car on sait que ce peintre avait une femme très belle et un grand nombre d'enfans, qui lui servaient ordinairement de modèle. Le coloris de ces figures est digne du Corrége, et le paysage est d'un très bel effet.

Le tableau original, peint sur cuivre, se voit dans la galerie de Milan; il vient du palais Zampieri, et a été gravé par Rosaspina.

Il existe dans la galerie de Dresde une répétition de ce tableau avec quelques différences; la principale est qu'au lieu de l'arbre du milieu, on voit une statue de l'Amour sur un piédestal.

Larg., 3 pieds 6 pouces; haut., 2 pieds 9 pouces.

434.

A DANCE OF LOVES.

This composition, often looked upon as a mere dance of loves, is, according to the intention of the artist, Albani, a Triumph of Cupid. The artist appears to have taken his subject from Ovid. The poet relates, that Venus having reproached her son that Proserpine was not yet submitted to her laws, the young god aimed an inflamed arrow at Pluto's heart, who carried off Proserpine whilst on the borders of the Pergas gathering flowers. This scene is represented to the left; and in the upper part, to the right, Cupid is seen receiving a kiss from his mother as a reward for having so promptly executed her orders. But the most remarkable part of the painting is, in fact, that dance of Loves, in the composition of which, the artist seems, to have had some reminiscences of a little dance of children engraved by Marc Antoine, from a design by Raphael.

The heads are all from Albani's own genius, and are full of grace and simplicity. They all are the portraits of his children, for it is known that this painter had a beautiful wife and several children, whom he generally took for his models. The colouring of the figure is worthy of Correggio, and the landscape has a very fine effect.

The original picture, painted on copper, is in the Milan Gallery : it comes from the Palazzo Zampieri, and has been engraved by Rosaspina. There exists in the Dresden gallery a duplicate of this picture, with some deviations, the principal of which are, that instead of the tree in the middle, Cupid's statue is seen on a pedestal.

Width, 3 feet 8 inches ; height, 2 feet 11 inches.

434.

JACOB ET RACHEL, PRÈS D'UNE FONTAINE.

L. Gaucherel sculp.

JACOB ET RACHEL PRÈS D'UNE FONTAINE.

JACOB AND RACHEL

NEAR A WELL.

When Isaac considered his son Jacob of an age to be married, he said unto him, not to take a wife of the daughters of Canaan, which he inhabited, but to go into Mesopotamia to take him a wife thence of the daughters of Laban, his uncle, by his mother's side.

Jacob, coming in the neighbourhood of Haran, met some shepherds, who were gathering their flocks near a well to water them: he learnt that she, whom he saw coming with her flock, was Rachel, the daughter of Laban. Immediately, without discovering himself, he hastened to roll the stone which covered the well's mouth, so that Rachel's sheep might easily be watered.

The colouring and effect of this picture make it very praise-worthy, and give an exact idea of the talents of the master : but, in other respects, it leaves much to be desired. The costume is wholly imaginative and has in it nothing Oriental: the figure of Rachel is handsome and the attitude rather natural : but some astonishment must be felt, that Jacob needs no effort to remove a stone of so large a dimension.

This picture forms part of the Dresden gallery : it has been engraved at Venice, by Joseph Wagner.

Width, 8 feet 7 inches; height, 7 feet 7 inches.

435.

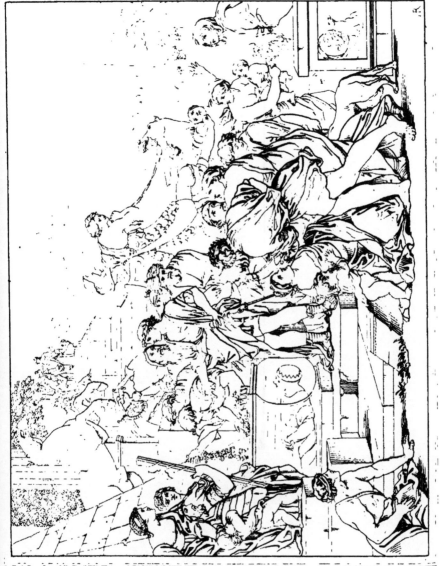

AUGUSTE VISITANT LE TOMBEAU D'ALEXANDRE

Bourdon pinx.

>•◄

AUGUSTE

VISITANT LE TOMBEAU D'ALEXANDRE.

Suétone rapporte que, « étant à Alexandrie, Auguste se fit ouvrir le tombeau d'Alexandre et en fit tirer le corps. Il lui mit une couronne d'or sur la tête, le couvrit de fleurs, lui rendit toutes sortes d'hommages; et, comme on lui demandait s'il ne voulait pas voir aussi les Ptolémées, il répondit : J'ai voulu voir un roi et non des morts. »

Bourdon a suivi si exactement le récit de Suétone, qu'on ne peut se méprendre sur le sujet; mais c'est à tort qu'il a placé une couronne de laurier sur la tête d'Auguste, puisqu'il n'était encore que consul lors de son voyage à Alexandrie. On peut aussi faire remarquer que la forme du tombeau n'a guère de rapport avec l'architecture égyptienne.

Ce tableau est maintenant à l'hôtel-de-ville d'Amiens; il a été gravé par Masquelier.

Larg., 4 pieds 4 pouces; haut., 3 pieds 3 pouces.

A 3. 436.

>•<

AUGUSTUS

VISITING ALEXANDER'S TOMB.

Suetonius relates that, « Augustus being at Alexandria caused Alexander's tomb to be opened before him, and the body to be drawn therefrom. He placed a golden crown on its head, covered it with flowers, and being asked, if he would not also see the Ptolomies, he replied : I wished to see a king, and not dead men. »

Bourdon has so closely followed Suetonius' account, that the subject cannot be mistaken : but he has erred in placing a crown of laurels upon the head of Augustus, as he was but consul at the time of his journey to Alexandria. It may also be remarked that the shape of the tomb has but little connexion with Egyptian architecture.

This picture is now in the Hôtel-de-Ville, or Mansion House, at Amiens. It has been engraved by Masquelier.

Width, 4 feet 7 inches; height, 3 feet 6 inches.

436.

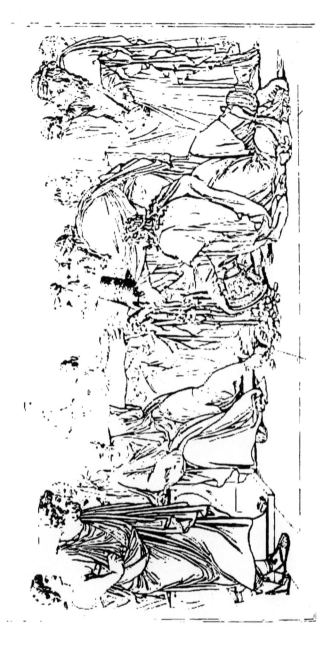

HIPPOCRATE

REFUSANT LES PRÉSENS D'ARTAXERCE.

Né dans l'île de Cos, environ 460 ans avant Jésus-Christ, Hippocrate est toujours cité comme le plus habile des médecins ; ses aphorismes sont regardés comme des oracles, et son nom n'est prononcé qu'avec vénération. Ayant délivré Athènes de la peste qui l'affligeait, il reçut en récompense le droit de bourgeoisie, l'initiation aux grands mystères, et une couronne d'or.

Artaxerce, roi de Perse, dans l'espoir de jouir de ses connaissances et de ses talens, lui offrit une somme considérable d'argent, de beaux présens, et lui promit les plus grands honneurs s'il voulait se rendre à sa cour ; mais Hippocrate répondit à ses envoyés : « Je dois tout à ma patrie et rien aux étrangers. »

Girodet fit ce tableau à Rome, en 1792, pour M. Trioson, son tuteur. Il a été légué par ce médecin à l'École de Médecine de Paris, où il est maintenant.

On croit voir un peu de sécheresse dans l'exécution du tableau, mais la composition est des plus sages, et les expressions sont toutes pleines de noblesse. M. Raphaël-Urbain Massard l'a gravé d'une manière tout-à-fait remarquable.

Larg., 4 pieds ; haut., 3 pieds.

>•<

HIPPOCRATES

REFUSING ARTAXERXES' PRESENTS.

Hippocrates, who was born in the island of Cos, about 400 years before Christ, is always mentioned as the most skilful of physicians : his Aphorisms are considered as oracles, and his name is never uttered but with veneration. Having delivered Athens from the plague that infested it, he received, as a reward, the rights of citizenship, the initiation in the grand mysteries, and a golden crown.

Artaxerxes, king of Persia, in the hopes of enjoying the advantage of the knowledge and talents of Hippocrates, offered him a considerable sum of money, magnificent presents and the promise of the highest honours, if he would come to his court; but Hippocrates replied to the ambassadors : « I was born to serve my countrymen and not a foreigner. »

Girodet painted this picture at Rome, for M. Trioson, his guardian; it was bequeathed by that physician to the School of Medicine in Paris, where it now is.

A little dryness is thought to exist in the execution of this picture, but the composition is most judiciously arranged and the expressions are all full of grandeur. It has been engraved, in a very remarkable style, by M. Raphael Urbain Massard.

Width, 4 feet 3 inches; height, 3 feet 2 inches.

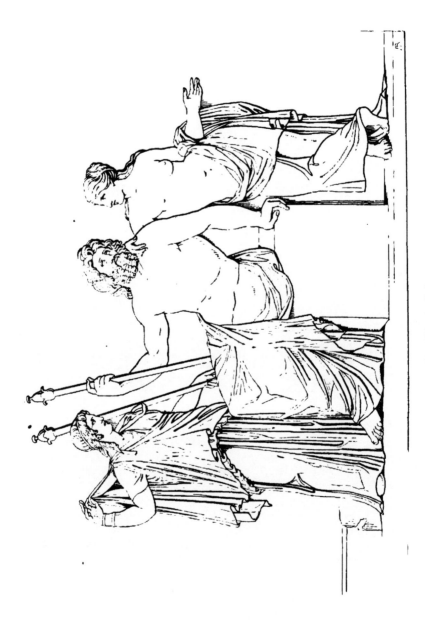

JUPITER ET IO

JUPITER ET DEUX DÉESSES.

La principale figure de ce bas-relief est celle de Jupiter, assis et tenant son sceptre. L'autre figure, ayant aussi un sceptre en main, est certainement celle de Junon; quant à la troisième, on a cru quelquefois que c'était celle de Vénus. Mais Visconti pense avec plus de raison que c'est Thétis, mère d'Achille, au moment dont parle Homère lorsqu'il dit : « Elle abandonne les flots de la mer, et au lever du jour monte dans les vastes cieux : elle trouve le formidable fils de Saturne assis loin des autres divinités ; de la main droite elle caresse le menton du grand Jupiter, et lui adresse des paroles suppliantes. » Junon, quoique présente, ne doit point être aperçue des deux interlocuteurs.

Sur la pierre qui sert de siége à Jupiter, est tracé le nom du sculpteur Diadumenus. Ce nom grec écrit en latin fait voir que cette sculpture n'est déja plus du temps de la république ; cependant la finesse du travail démontre qu'il est antérieur au règne des Antonins.

Ce bas-relief en marbre pentélique a été autrefois à Turin dans l'hôtel de l'académie ; il est maintenant à Paris dans le musée des antiques. Il a été gravé par Avril fils.

Larg., 1 pied 10 pouces; haut., 1 pied 7 pouces.

>-●-◄

JUPITER AND TWO GODDESSES.

The principal figure of this Basso Relievo is that of Jupiter, seated and holding his sceptre. The other figure, also bearing a sceptre in its hand, is certainly that of Juno; as to the third, it has sometimes been thought to be Venus. But Visconti, more judiciously, considers it to be Thetis, the mother of Achilles, at the moment spoken of by Homer, when he says : « She leaves the waves of the Sea, and, at the rise of dawn, ascends the trackless skies : she finds Saturn's awful son, seated aloof from the other Gods : with her right hand she strokes the chin of the mighty Jupiter, and addresses to him supplicating words. » Juno, although present, is supposed to not be perceived by the two interlocutors.

Upon the stone, that serves as a seat to Jupiter, is traced the name of the sculptor Diadumenus. This Greek name, written in Latin, shows that the sculpture is posterior to the time of the republic : yet, the delicacy of the workmanship indicates it to be anterior to the reign of the Antonines.

This Basso Relievo, in Pentelic marble, was formerly in the Academy at Turin : it now is in the Museum of Antiques, in Paris. It has been engraved by Avril Junr.

Width, 23 ½ inches; height, 20 inches.

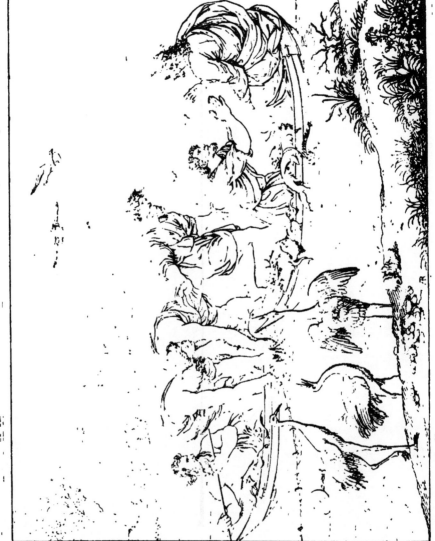

LA PÊCHE MIRACULEUSE.

LA PÊCHE MIRACULEUSE.

Le même sujet a été traité par Jouvenet, et nous en avons donné la gravure sous le n° 411 : nous ne reviendrons donc point sur ce que nous avons rapporté de cette histoire. Ces deux compositions n'ont aucun rapport entre elles, puisque chacun des peintres a pris un instant différent dans l'action. Jouvenet a représenté le moment où, les barques arrivées à terre, saint Pierre et les autres apôtres s'apprêtent à quitter leurs filets pour suivre Jésus-Christ ; c'est pour cela que quelquefois on donne à ce sujet le titre de la *Vocation de saint Pierre*.

Ici Raphaël a représenté Jésus-Christ assis dans la barque : Simon Pierre, voyant le doigt de Dieu dans l'abondance de sa pêche, se jette aux pieds du Sauveur en disant : « Retirez-vous de moi, seigneur, parce que je suis un pécheur. Mais Jésus lui dit : Ne craignez rien, parce que désormais vous serez pécheur d'hommes. »

Cette composition est la première de la célèbre et magnifique suite des sept cartons peints en détrempe par Raphaël, pour servir de modèles à des tapisseries. Placée maintenant au palais d'Hampton Court, dans une galerie construite exprès sous le règne du roi Guillaume III et de la reine Marie, on croit que cette suite a appartenu à Charles I ; mais on ignore comment ils sont arrivés en Angleterre.

La suite des cartons d'Hampton Court a été gravée par Gribelin en 1707, par J. Simon en mezzotinte, et par Nicolas Dorigny.

Larg., 12 pieds 4 pouces ; haut., 9 pieds 1 pouce.

MIRACULOUS DRAUGHT OF FISHES.

The same subject has been treated by Jouvenet; and we have given the engraving of it, n° 411; we need not therefore repeat what we have related of that history. These two compositions have no reference to each other, since, both artists have chosen a different moment of the action. Jouvenet represents the instant when the ships coming to land, St. Peter and the other apostles prepare to quit their nets to follow Jesus Christ: for this reason that subject sometimes goes under the name of *The Calling of St. Peter.*

Here, Raphael has represented Jesus-Christ seated in the boat: Simon Peter, seeing the finger of God in the abundance of fishes taken, fell down at Jesus' knees, saying: «Depart from me; for I am a sinful man, O Lord. And Jesus said unto Simon, Fear not; from henceforth thou shalt catch men.»

This composition is the first of the famous and magnificent series of the seven Cartoons in distemper, painted by Raphael, to serve as models for Tapestries. They are now placed in the Palace at Hampton Court, in a gallery built purposely, under the reign of William and Mary. This series is believed to have belonged to Charles I, but it is not known by what means they came into England.

In 1707, the Hampton Court series of Cartoons, was engraved by Gribelin; in mezzotinto by J. Simon; and by Nicholas Dorigny.

Width, 13 feet 1 inch; height, 10 feet 6 inches.

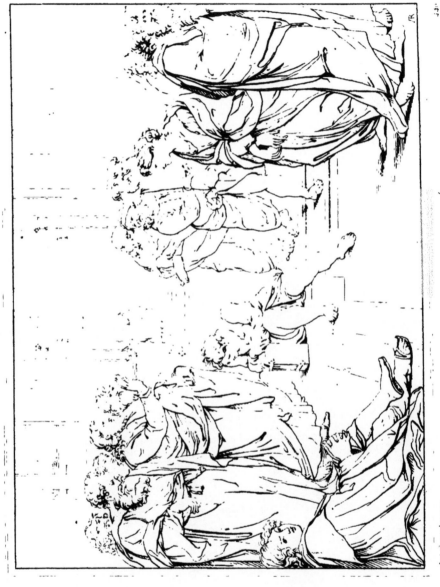

Augs Carrasche pinx

LA FEMME ADULTÈRE.

LA FEMME ADULTÈRE.

Déjà, sous le n° 320, nous avons donné une composition de Biscaïno qui représente le même sujet que celui de ce tableau d'Augustin Carrache. On se rappelle que Jésus-Christ étant dans le temple, les scribes et les pharisiens lui amenèrent une femme surprise en adultère, et que, suivant la loi de Moïse, ce crime devait être puni de mort. Mais Jésus-Christ ayant dit, « que celui de vous qui est sans péché lui jette la première pierre, » ils se retirèrent l'un après l'autre, les plus âgés les premiers; de sorte que Jésus demeura seul, et la femme était debout au milieu du parvis. Alors Jésus lui dit : «Femme, où sont ceux qui vous accusent, personne ne vous a-t-il condamnée? Personne dit-elle, seigneur. — Ni moi, dit Jésus, je ne vous condamnerai point; allez, et à l'avenir ne péchez plus. »

La composition de ce tableau fait honneur à Augustin Carrache, mais la couleur en est trop noire; il mérite cependant d'être examiné avec attention. On le voyait autrefois à Bologne, au palais Zampieri; mais cette collection a été disséminée, et les tableaux dont elle était composée ont passé depuis dans la pynacothèque de Bologne, dans la galerie de Milan, et dans d'autres collections. Il a été gravé par Bartholozzi.

440.

THE ADULTERESS.

We have already, n° 320, given a composition by Biscaino which represents the same subject, as in this picture of Agostino Caracci. It will be remembered that Jesus-Christ being in the temple, the Scribes and Pharisees brought unto him a woman taken in adultery, which crime according to the law of Moses, was to be punished by death. But Christ having said unto them : « He that is without sin among you, let him first cast a stone at her, they went out one by one, beginning at the eldest, even unto the last : and Jesus was left alone, and the woman standing in the midst. Then he said unto her : Woman where are those thine accusers? hath no man condemned thee? She said : No man, Lord. And Jesus said unto her : Neither do I condemn thee; go, and sin no more. »

The composition of this picture does credit to Agostino Caracci, but the colouring is too black : yet, it deserves to be attentively examined. It was formerly at Bologna, in the Palazzo Zampieri; but this collection has been scattered, and the pictures composing it have since gone to the Pynotheca of Bologna, the Milan gallery, and other cabinets. It has been engraved by Bartolozzi.

440.

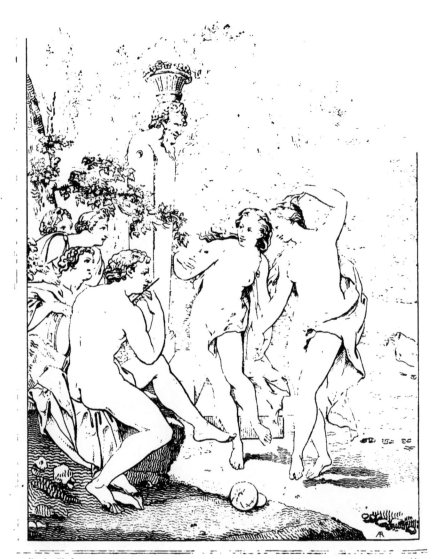

NYMPHES DANSANT.

NYMPHES DANSANT.

Les personnages représentés dans cette composition n'ayant pas de caractère bien prononcé, l'on a eu de l'incertitude sur la manière d'expliquer le sujet : mais Visconti, dont les décisions sont souveraines lorsqu'il est question des monumens de sculpture, a également fait preuve d'une sagacité parfaite en reconnaissant une scène bachique dans ce petit tableau.

C'est devant une image du dieu des jardins que se célèbre la fête. L'attribut caractéristique de Priape est caché au moyen d'une branche d'arbre : ce soin de l'auteur annonce bien l'intention de faire reconnaître le dieu. La couronne de lierre et le *tympanum* sont des attributs des bacchanales en général. On voit souvent sur les monumens antiques les compagnons de Bacchus se livrer à des mouvemens immodérés, qui sont un effet de l'ivresse; on les voit aussi quelquefois, comme dans cette composition, exprimer leur joie par des danses paisibles et voluptueuses. Si l'artiste, au lieu de former deux groupes, l'un de danseuses et l'autre de spectateurs, eût fait participer tous les personnages à l'action, il y aurait eu plus d'unité.

Quant à l'exécution, l'on voit à regret dans les attitudes des danseuses un peu de recherche et de manière. Le coloris est harmonieux, mais froid; et malgré la verdure du feuillage qui orne la scène, les teintes même du corps des deux femmes nues sont ternes et grisâtres.

Ce tableau a été peint sur bois vers 1710. C'est sous le règne de Louis XVI que l'acquisition en fut faite pour le Musée de Paris. Il en existe plusieurs gravures faites par Guibert et Desnoyers, Gaucher et Riquet, Petit, Bonneville, Lefort.

Haut., 1 pied 9 pouces; larg., 1 pied 4 pouces.

NYMPHS DANCING.

The personages represented in this composition having no determined characteristic, some uncertainty existed as to the manner of explaining the subject. But Visconti, whose opinion it decisive when the Question is upon any monument of sculpture, has also given proof of a perfect discernment in discovering a bacchanalian scene in this small picture.

It is in the presence of an image of the god of gardens that this festival is being celebrated. The characteristical attribute of Priapus is hidden by means of the branch of a tree; this care on the part of the author shows the intention that the god should be known. The Ivy crown and the *Tympanum* are the attributes of Bacchanalia generally. The companions of Bacchus are often seen upon ancient monuments, yielding to wanton and immoderate movements, the effects of ebriety: they are sometimes seen, as in this composition, expressing their joy in calm and voluptuous dances. If, instead of forming two groups, the one of female dancers, and the other of spectators, the artist had made all the personages participate in the action, there would have been more unity.

As to the execution, it is to be regretted, that in the attitudes of the dancers there is a little affectation and mannerism. The colouring is harmonious, but cold; and notwithstanding the verdure of the foliage, which decks the scene, even the tints of the bodies of the two naked women are dull and greyish.

This picture was painted on wood about the year 1720: it was purchased, under the reign of Lewis XVI, for the Paris Museum. There exists several engravings from it, by Guibert and Desnoyers, Gaucher and Riquet, Petit, Bonneville, Lefort.

Height, 22 ½ inches; width, 17 inches.

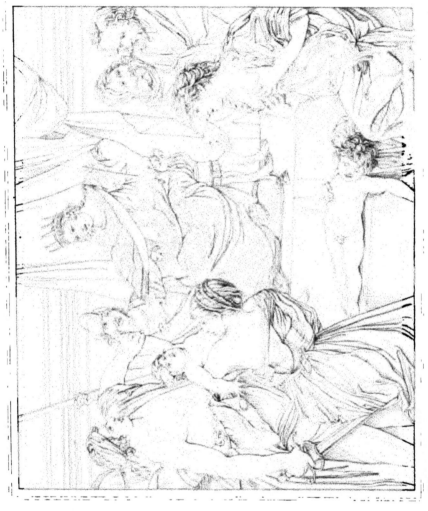

Valentin pinx.

JUGEMENT DE SALOMON

LE JUGEMENT DE SALOMON.

Au moment où Valentin vint à Rome, l'école s'y trouvait divisée en deux sectes; l'une avait pour chef Joseph Cesari d'Arpinas. Les peintres qui adoptaient sa manière prétendaient surpasser la nature; on leur donnait le nom d'*idéalistes*. Les *naturalistes*, au contraire, partisans de Michel-Ange Caravage, s'astreignaient à copier le modèle vivant avec une chaleur qui tenait du prodige, et ils négligeaient trop souvent de le choisir.

Valentin suivit les principes du Caravage et fut le plus sage de ses imitateurs; sa manière de peindre est savante; sa couleur est des plus vraies : mais il se laissait dominer par le désir de produire de l'effet, et souvent ses tableaux sont un peu noirs.

C'est un sujet d'étude assez curieux que de voir divers artistes, entraînés chacun par son génie, le manifester dans la manière de rendre un même sujet. Ainsi, dans son jugement de Salomon, Poussin a principalement considéré la profonde sagesse du roi; c'est ce qu'il a voulu faire apercevoir, et il a rendu la tête d'une manière sublime. Valentin, philosophe moins profond, mais fidèle observateur de la nature, cherche à faire remarquer une mère à qui l'on a ravi son fils et qui le voit près de périr. Sur le visage de cette femme sont exprimés l'amour, la terreur et l'innocence; elle regarde, non le roi, mais son enfant qu'elle demande. La fausse mère est vue par le dos, cependant on aperçoit encore assez de ses traits pour y démêler la dureté de son caractère. Le corps de l'enfant mort est d'une vérité et d'un mérite au dessus de tout éloge.

Ce tableau est au musée du Louvre; il a été gravé par Bouillard.

Larg., 6 pieds 4 pouces; haut., 5 pieds 3 pouces.

SOLOMON'S JUDGMENT.

When Valentin arrived in Rome, the school was divided betwen two sects, one of which had for its leader Giuseppe Cesari d'Arpinas. Those painters who adopted his manner pretended to surpass nature, and they were called *Idealists*. Whilst, on the contrary, the *Naturalists*, the followers of Michael Angelo Caravaggio, limited themselves to copying the living model, with a warmth that was wonderful; but, too often they were neglectful in their choice of it.

Valentin followed Caravaggio's principles and was the most moderate of his imitators: his manner of painting is scientific, his colouring is most correct, but he let himself be guided by the wish of producing effect, and his pictures are often rather black.

It is a curious matter of study to see various artists, each drawn by his own genius, and displaying it in the manner of representing a similar subject. Thus, Poussin, in his Judgment of Solomon, has principally considered the deep wisdom of the king, which is what he has wished to impart, and he has delineated the head in a sublime manner. Valentin, a less profound philosopher, but a faithful observer of nature, endeavours to draw the attention to a mother, deprived of her son and seeing him on the point of perishing. In this woman's countenance are depicted, love, fear, and innocence : she looks, not at the king, but at her child, for whom she is supplicating. The back of the pretended mother is presented, yet enough of her features are discernible to display the cruelty of her disposition. The body of the dead child is of a fidelity and merit beyond all praise.

This picture is in the Louvre Museum; it has been engraved by Bouillard.

Width, 6 feet 9 inches; height, 5 feet 7 inches.

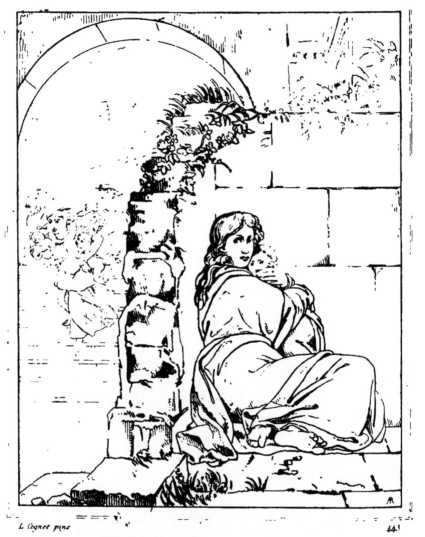

L Cognet pinx 443

UNE SCÈNE DU MASSACRE DES INNOCENS.

UNE SCÈNE

DU MASSACRE DES INNOCENS.

Personne n'ignore qu'Hérode, dans l'espoir de faire périr l'enfant Jésus, ordonna le massacre de tous les enfans de deux ans et au dessous qui se trouvaient à Bethléem. L'auteur de ce tableau, M. Cogniet, n'a représenté qu'un simple épisode de cette sanglante action. Une israélite est parvenue à se réfugier avec son enfant dans une construction souterraine, où elle espérait rester ignorée. Une autre mère voulant aussi sauver sa famille, descend précipitamment l'escalier qui donne entrée à cette retraite, mais un des soldats d'Hérode a vu fuir de ce côté. L'obscurité l'empêchant de voir, il cherche à diminuer la vivacité de la lumière qui l'offusque, afin de s'assurer s'il peut descendre sans danger. La malheureuse mère qui croyait avoir trouvé un refuge assuré entend du bruit; son alarme est extrême, elle se blottit dans un coin, mais elle craint encore que les cris de son enfant ne la fassent découvrir, elle lui couvre la bouche avec sa main.

Ce tableau a fait le plus grand honneur au peintre; il parut au salon de 1824, et fut justement admiré du public. La composition en est simple, le dessin correct, la couleur sévère et convenable au sujet. Il est surtout remarquable sous le rapport de l'expression: il s'y trouve une profondeur de pensée et une finesse de sentiment dignes des meilleurs maîtres.

M. Reynolds a publié une gravure en mezzotinte d'après ce tableau, qui est maintenant en la possession de l'auteur.

Haut., 8 pieds; larg., 6 pieds 10 pouces.

443.

A SCENE

FROM THE MASSACRE OF THE INNOCENTS.

Our readers are aware, that Herod, in the hope of destroying the infant Jesus, ordered, that all the children in Bethlehem, from two years old and under, should be slain. The author of this picture M. Cogniet has represented but a mere episode from this sanguinary action. An Israelitish woman with her infant has succeeded in sheltering herself in a subterraneous building, where she hoped to remain unnoticed. Another mother, also endeavouring to save her family, descends precipitately the stairs which lead to this retreat, but one of Herod's soldiers has seen her flee towards that side. The obscurity preventing him from discerning, he seeks to diminish the glare of the light which dazzles him, in order to assure himself if he can descend without danger. The unhappy mother who had thought she had found a safe refuge hears the noise: her alarm is greatly increased, she crouches in a corner, but she fears that even her child's cries may cause her to be discovered, and she covers its mouth with her hand.

This picture did the greatest credit to the artist: it appeared in the exhibition of 1824, and was very justly admired by the public. Its composition is simple, the designing correct, the colouring severe and suitable to the subject. It is particularly remarkable with respect to expression: there is in it a depth of thought and a refined feeling worthy the best masters.

Reynolds has published a mezzotinto print from this picture which is now in the possession of the painter.

Height, 8 feet 6 inches; width, 7 feet 3 inches.

443.

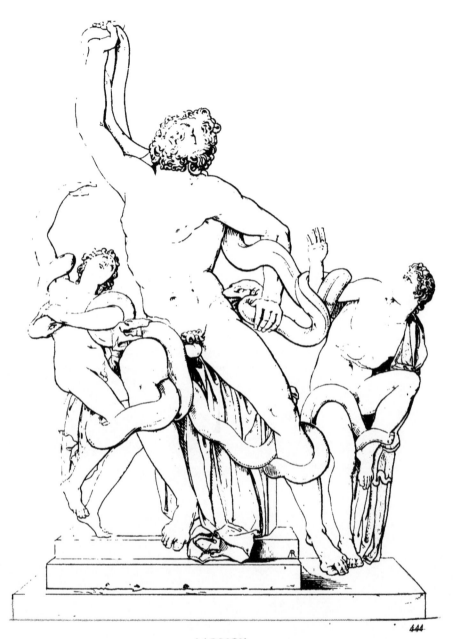

LAOCOON

444

LAOCOON.

Prêtre d'Apollon, et selon quelques uns frère d'Anchise, Laocoon voulut persuader à ses concitoyens de détruire le cheval de bois. Mais Minerve, pour faire réussir le stratagème des Grecs, fit sortir de la mer deux serpents prodigieux qui surprirent Laocoon avec ses deux fils, et les firent périr tous trois, au moment où ils offraient un sacrifice. Laocoon est tombé assis sur l'autel en partie couvert par son manteau : sa poitrine se gonfle, ses bras se roidissent ; les convulsions de la douleur se font sentir dans la contraction de tous ses muscles ; les effets en sont visibles jusque dans les orteils : ses regards tristes et doux s'élèvent vers le ciel ; son front peint la sérénité de l'innocence et l'inflexion de ses sourcils décèle l'horreur de ses tourmens. La composition du groupe, le contraste savant des attitudes, la hardiesse et la vérité des contours, la perfection de la figure du père, l'émotion de l'un des fils, l'abattement de l'autre, toutes ces beautés réunies font de ce groupe admirable un chef-d'œuvre de l'art.

Ce groupe en marbre grec a été exécuté par Agésandre, Polydore et Athénodore, tous trois de Rhodes. Il a été trouvé vers 1506 dans les Thermes de Titus. Le pape Jules II le fit acheter pour le placer au Vatican.

L'avant-bras du plus âgé des fils de Laocoon, et le bras droit tout entier de l'autre, ont été restaurés par Cornacchini ; quant au bras droit du père, plusieurs modèles en ont été faits par Baccio Bandinelli, Jean-Ange Montorsoli, et par Girardon.

Bervic est celui à qui on doit la plus belle des estampes faites d'après ce groupe qui a été gravé très souvent.

Haut., 5 pieds 9 pouces.

B. 3. 444

LAOCOON.

Laocoon, a priest of Apollo, and according to some a brother of Anchises, wished to persuade his fellow countrymen to destroy the wooden horse; but, Minerva, in order that the Greeks might succeed in their stratagem, caused two enormous serpents to issue from the sea : they reached Laocoon with his two sons and destroyed them all three, at the moment they were offering a sacrifice. Laocoon has fallen on the altar, in part covered by his mantle : his chest swells, his arms stiffen ; the convulsive pain is discernible in the contraction of all his muscles; its effects are visible even in his toes : his sorrowful and mild looks are cast to heaven : his forehead depicts the peacefulness of innocence, whilst his indented eyebrows display his dreadful agonies. The composition of the group, the skilful contrast of the attitudes, the boldness and truth of the outlines, the perfection of the figure of the father; the emotion of one of the sons, the dejection of the other; all these collective beauties constitute this admirable group a masterpiece of art. The fore-arm of the eldest of Laocoon's sons and the whole of the right arm of the other have been restored by Cornachini; as to the father's right arm, several models of it have been made by Baccio Bandinelli, Giovanni Angelo Montorsoli, and Girardon. This group, in Grecian marble, was executed by Agesander, Polydorus, and Athenodorus, all three from Rhodes. It was found about 1506, in Titus' baths. Pope Julius II caused it to be purchased, to place it in the Vatican.

It is Berwic who has given the finest print of any from this group, which has been very often engraved.

Height, 6 feet 1 inch.

444.

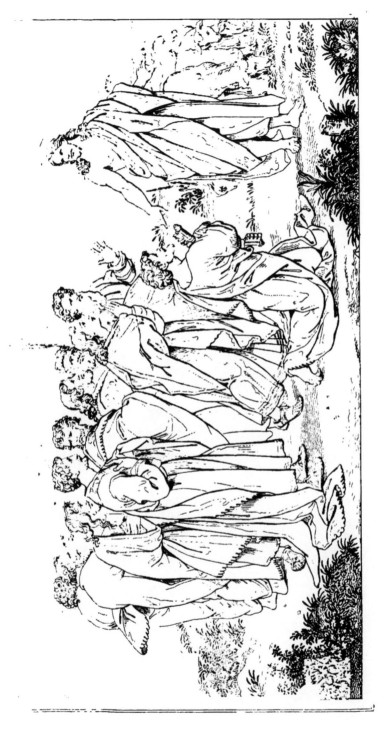

JÉSUS-CHRIST S. PIERRE CHEF DE L'ÉGLISE.

JÉSUS-CHRIST

INSTITUANT SAINT PIERRE CHEF DE L'ÉGLISE.

Cette composition présente la réunion de deux scènes qui ne se passèrent pas dans le même moment. L'une, arrivée avant la passion de Jésus-Christ, est rapportée dans l'Évangile de saint Mathieu, où il est écrit : « Et moi je vous dis que vous êtes Pierre, que sur cette pierre je bâtirai mon église, et que les portes de l'enfer ne prévaudront point contre elle. Je vous donnerai les clefs du royaume des cieux ; tout ce que vous lierez sur la terre sera lié dans le ciel ; et tout ce que vous délierez sur la terre sera délié dans le ciel. »

L'autre scène n'eut lieu qu'après la résurrection de Jésus-Christ : il apparut alors à ses apôtres auprès du lac de Tybériade, et leur dit : « N'avez-vous rien à manger ? Ils lui répondirent que non. Jettez, dit-il, votre filet du côté droit de la barque et vous trouverez du poisson. Ils le jetèrent en effet, et ils ne pouvaient plus tirer leur filet tant il était chargé de poissons. » Jésus leur dit ensuite : Venez dîner, et il demande à Simon-Pierre : « Simon, fils de Jean, m'aimez-vous plus que ceux-ci ? Oui, Seigneur, vous savez que je vous aime. Et Jésus lui dit : Paissez mes agneaux. »

Raphaël, en réunissant ces deux scènes, a représenté Jésus-Christ glorieux et portant les traces de son crucifiement. Il est fâcheux que la plupart des apôtres aient la tête de profil, ce qui ne permet pas de donner aux figures des expressions aussi nobles et aussi bien caractérisées.

Ce tableau est le troisième de la suite des cartons d'Hampton Court.

Larg., 16 pieds 1 pouce ; haut., 10 pieds 8 pouces.

445.

CHRIST'S CHARGE TO PETER.

This composition offers the combination of two scenes which did not take place at the same moment. The one that happened previous to the Passion of our Saviour, is related in the Gospel of St. Matthew, where it is written : « And I say also unto thee that thou art Peter, and upon this rock I will build my church; and the gates of hell shall not prevail against it. And I will give unto thee the keys of the kingdom of heaven : and whatsoever thou shalt bind on earth shall be bound in heaven : and whatsoever thou shalt loose on earth shall be loosed in heaven. »

The other scene did not take place till after Christ's resurrection, when he appeared to his apostles near the sea of Tiberias and he said unto them : « Have ye any meat? They answered him, No. And he said unto them, Cast the net on the right side of the ship, and ye shall find. They cast therefore, and now they were not able to draw it for the multitude of fishes. » Subsequently Jesus said unto them : « Come and dine. » And when they had dined, he said to Simon Peter : « Simon, son of Jonas, lovest thou me more than these? He saith unto him, yea Lord; thou knowest that I love thee. He saith unto him, Feed my lambs. »

In uniting these two scenes, Raphael has represented Jesus Christ incircled with a glory and bearing the marks of his crucifixion. It is to regretted that the greater part of the Apostles have their heads drawn in profile, which does not allow giving the figures such grand and well characterized expressions.

This picture is the third in the series of Cartoons at Hampton Court.

Width, 17 feet 1 inch; height, 11 feet 4 inches.

445.

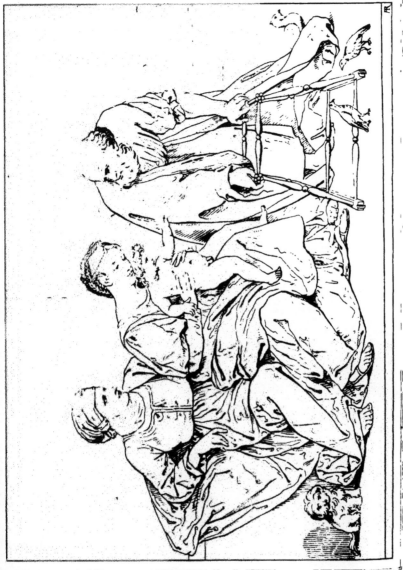

SAINTE FAMILLE

>•€

SAINTE FAMILLE.

La Vierge, assise auprès de sainte Élizabeth, tient sur ses genoux l'enfant Jésus; St. Joseph approche un charriot dont on faisait usage autrefois pour apprendre à marcher aux enfans, et la Vierge s'apprête à y placer le petit Jésus. A gauche est un petit chien, et à droite deux perdrix et un canard.

Cette composition est remarquable par sa simplicité; les draperies en sont bien jetées, les têtes pleines d'expression et d'une belle couleur. Les figures sont un peu plus petites que nature. C'est à tort que quelques personnes ont attribué cette composition à Raphaël, puisque sur la pierre où s'appuie sainte Élizabeth on trouve le nom de l'auteur ainsi tracé : F. ANDRÉ SART. S.

Ce tableau a appartenu au duc de Modène; il est maintenant dans la galerie de Dresde et a été gravé par P. E. Moitte.

Larg., 7 pieds; haut., 5 pieds 2 pouces.

THE HOLY FAMILY.

The Virgin seated near St. Elizabeth, has the infant Jesus in her lap; St. Joseph is dragging towards them a kind of go-cart, formerly made use of to teach children to walk, and the Virgin is preparing to place in it young Jesus. To the left is a little dog; and to the right, two partridges and a duck.

This composition is remarkable for its simplicity : the draperies are well thrown, the heads full of expression and of a fine colouring. The figures are rather of a smaller size than life. It is erroneously that some persons have attributed, this composition to Raphael, since, on the stone upon which St. Elizabeth is resting, the name of the author is seen traced thus, F. ANDRÉ SART S.

This picture belonged to the Duke of Modena; it is now in the Dresden gallery, and has been engraved by P. E. Moitte.

Width, 7 feet 5 inches; height , 5 feet 6 inches.

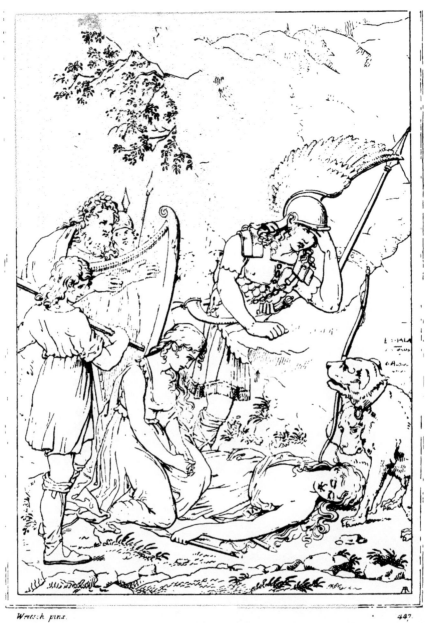

447.

MORT DE COMALA

MORT DE COMALA.

La harpe que tient un vieillard, et la grande aile dont est orné le casque du guerrier, indiquent facilement un sujet écossais; mais les poésies d'Ossian ne sont pas assez familières pour reconnaître le sujet qu'a traité ici M. F. G. Weitsch, professeur de l'académie de Berlin et peintre du roi de Prusse.

Fingal, prêt à épouser Comala, fut obligé de marcher contre les Romains, dont les troupes affligaient la Calédonie. Ayant remporté la victoire, il s'empressa d'envoyer près de Comala pour lui annoncer son retour. Mais il chargea de cette mission Hidallan, son rival, qui, dans l'espoir d'obtenir la main de celle qu'il aimait en secret, lui annonça au contraire la mort du héros qu'elle chérissait. Comala se livrait au désespoir, lorsqu'elle vit arriver le victorieux Fingal. Passant subitement de l'excès de la douleur à une joie inespérée, elle expira sur-le-champ. Mélicoma, en pleurs, doute encore de la perte de sa compagne; Fingal est abîmé dans la douleur, et un vieux barde chante sur sa harpe l'hymne de la mort. Cette scène mélancolique est éclairée par le flambeau que porte le jeune serviteur qui est à gauche, et la lune répand sa lumière argentine sur le fond du tableau, où l'on voit des guerriers « qui s'avancent et brillent dans le vallon comme les ondes amoncelées d'un fleuve. » Peut-être pourrait-on reprocher au peintre de n'avoir pas mis assez de noblesse dans la pose de la main de Fingal; mais cette légère imperfection n'empêche pas le tableau d'être admirable; il offre surtout les plus beaux effets de lumière, traités avec beaucoup d'habileté.

Ce tableau est placé dans le palais de Berlin.

Haut., 8 pieds; larg., 6 pieds.

DEATH OF COMALA.

The harp held by an old man, and the large bird's wing that adorns the warrior's helmet easily indicate a Scotch subject; but Ossian's poems are not generally known enough to recognize the subject treated here by M. F. G. Weitsch, Professor of the Berlin Academy, and Painter to the King of Prussia.

Fingal, being on the point of wedding Comala, was obliged to march against the Romans, whose troops desolated Caledonia. Being victorious, he hastened to send to Comala to announce his return. But he gave this commission to Hidallan, his rival, who, hoping to gain the hand of her whom he secretely loved, on the contrary, announced the death of the hero whom she cherished. Comala was giving herself up to despair, when she saw arrive the victorious Fingal. The sudden transition from excessive grief to unhoped for joy, caused her immediate death. Melicoma bathed in tears, still doubts her loss; Fingal is overwhelmed with grief, and an old Bard is singing to his harp the song of death.

This melancholy scene is illumined by the torch borne by a young attendant who is on the left, and the moon sheds her silvery beams on the back-ground of the picture, where warriors are seen, who approach, and shine in the valley like the rising waves of a river. Perhaps the painter might be reproached with not having put sufficient grandeur in the action of Fingal's hand; but this slight imperfection does not prevent the picture being admirable : it particularly offers the finest effects of light managed with much skill.

This picture is in the Berlin Palace.

Height, 8 feet 6 inches; width, 6 feet 4 inches.

447.

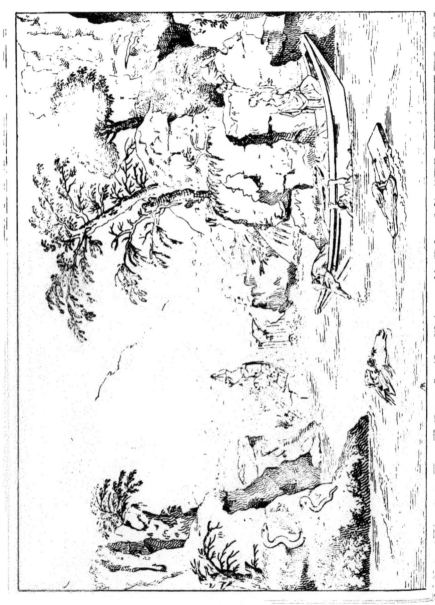

LE DÉLUGE

LE DÉLUGE.

Plusieurs maîtres ont traité ce sujet, aucun de leurs tableaux n'a atteint la célébrité de celui du Poussin; c'est que tous ont représenté des scènes partielles, des épisodes du commencement de ce terrible phénomène : lui seul l'a représenté dans son entier, lui seul a montré la fin de cet épouvantable cataclysme, seul il a rendu cette pensée de la Bible: «Toute chair qui se trouva sur la terre expira, tous les oiseaux, tous les animaux domestiques, toutes les bêtes sauvages, tous les hommes. »

L'air est surchargé de nuages, la pluie tombe par torrens; le soleil voilé ne laisse entrevoir qu'une faible lumière; les eaux sont depuis long-temps débordées; de vastes mers confondent les plaines et les montagnes, elles montent déja vers le sommet le plus élevé des rochers. Cependant au centre du tableau, des eaux écumeuses tombant en cascade, lancent une barque contre les écueils, et l'un de ceux qui, par ce moyen, avaient espéré trouver un refuge, lève vainement les mains vers le ciel qui l'a proscrit. Sur le devant on aperçoit aussi une famille cherchant à se soustraire à la mort qui la poursuit, tandis qu'on voit l'arche voguer dans le lointain.

Jamais le coloris d'aucun tableau ne convint mieux au sujet; partout il présente des images sinistres et d'une vérité effrayante, cependant partout il est léger et transparent. Ce chef-d'œuvre fut le dernier tableau dont s'occupa Poussin, il le termina en 1664, âgé de 70 ans, et il mourut l'année suivante.

Ce tableau fait partie de la galerie du Musée, il a été gravé par J. Audran, Eichler, Devilliers et Bovinet.

Larg., 5 pieds; haut., 3 pieds 11 pouces.

448.

THE DELUGE.

Several masters have treated this subject, but none of their pictures have obtained the celebrity of Poussin's, because they all have represented partial scenes, episodes of this awful phenomenon : he alone has represented it in the whole, he alone has shown the end of this awful inundation, he alone has rendered this thought from the Bible. « And all flesh died that moved upon the earth, both of fowl, and of cattle, and of beast, and of every creeping thing that creepeth upon the earth. »

The atmosphere is overcast with clouds, the rain falls in torrents : the sun obscured displays but a faint light : the waters have prevailed from a long time : immense seas cover the plains and hills, they increase over the tops of the highest mountains. In the mean time, in the centre of the picture, the foaming billows, rushing down some precipices have dashed a boat against the rocks, and one of those who had hoped to find a refuge, in vain raises his hands to that heaven by which he is condemned. In the fore-ground, a family is also seen endeavouring to save itself from the destruction that surrounds it; whilst the ark is perceived, riding in the distance.

Never was the colouring of any picture more suitable to the subject : it every where presents awful images and of a dreadful truth, yet it is, in all its parts, light and transparent. This master-piece was the last picture at which Poussin worked, he finished it in 1664, being 70 years old, and died the following year.

This picture forms part of the gallery of the Museum : it has been engraved by J. Audran, Eichler, Devilliers, and Bovinet.

Width, 5 feet 4 inches; height, 3 feet 11 inches.

448.

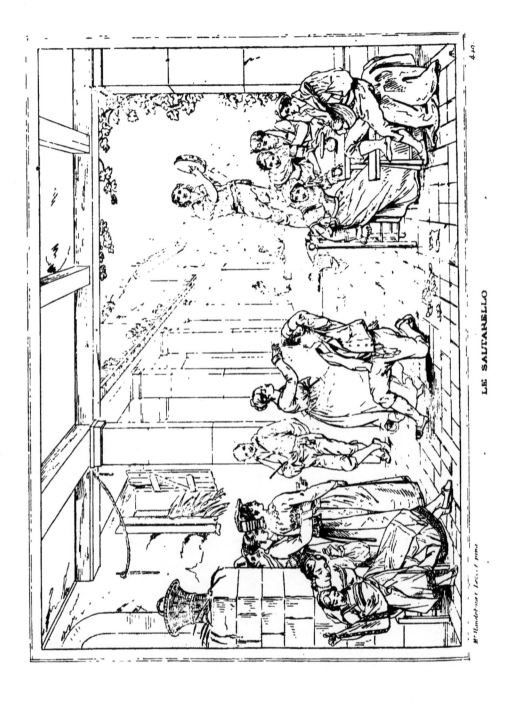

LE SALTARELLO

LE SALTARELLO.

L'auteur de ce tableau est madame Haudebourt, dont les talens furent d'abord appréciés lorsqu'elle portait le nom de Mˡˡᵉ Lescot. Élève de M. Lethière, elle a été long-temps en Italie, et ses portefeuilles ainsi que sa mémoire, sont remplis des scènes agréables qui se rencontrent à chaque instant dans les environs de Rome, où les gens de toutes les classes ont toujours de la noblesse dans leur pose, et de la grace dans leur ajustement.

Le *saltarello* est une danse de deux personnes au son de la guitare et des tambours de basque : c'est la scène complète d'une déclaration d'amour. En sautillant et tournant l'un autour de l'autre, les danseurs font éclater l'un et l'autre la passion qu'ils feignent d'avoir, exprimant successivement la joie ou le chagrin, la jalousie ou le désespoir : enfin le danseur met un genou à terre pour fléchir le cœur de *sua cara* qui se rapproche de lui par degré, toujours en dansant. Lorsqu'elle s'incline avec un sourire, comme pour appeler un baiser, le danseur se relève, et quelques sauts vifs et légers terminent la pantomime.

Si l'un des danseurs est fatigué, souvent il rentre dans la foule et se laisse remplacer par un autre qui continue le *saltarello*, dont la durée se prolonge indéfiniment.

Ce tableau parut au salon de 1824. Il appartient à madame veuve Charlart, et a été gravé en mezzotinte par M. Reynolds.

Larg., 2 pieds; haut., 1 pied 8 pouces.

THE SALTARELLO.

This picture is by Madame Haudebourt whose talents were first appreciated when she bore the name of M^{lle} Lescot. A pupil of M. Lethiere, she was a long time in Italy, and her portfolios, as also her mind, are filled with those agreeable scenes met with at every moment in the environs of Rome, where the people of all classes have always grandeur in their attitudes and gracefulness in their attire.

The Saltarello is a dance of two persons accompanied by the Guitar and the Tambarine : it is the complete developing of a declaration of love. By skipping and turning round each other, both the dancers display the passion they feign to feel, successively expressing joy or grief, jealousy or despair : at last the lover bends on one knee to soften the heart of his beloved, who, still dancing, gradually approaches him. When she bends forwards with a smile, as if to challenge a kiss, the lover rises, and after a few lively and light steps the pantomime ends. If one of the dancers feels tired, it is allowable to mix in the crowd and the place is taken by another who continues the *Saltarello*, which lasts indefinitely.

This picture appeared in the exhibition of 1824. It belongs to M. Schrot, and has been engraved in mezzotinto by Reynolds.

Width, 2 feet 1 inch; height, 1 foot 10 inches.

449.

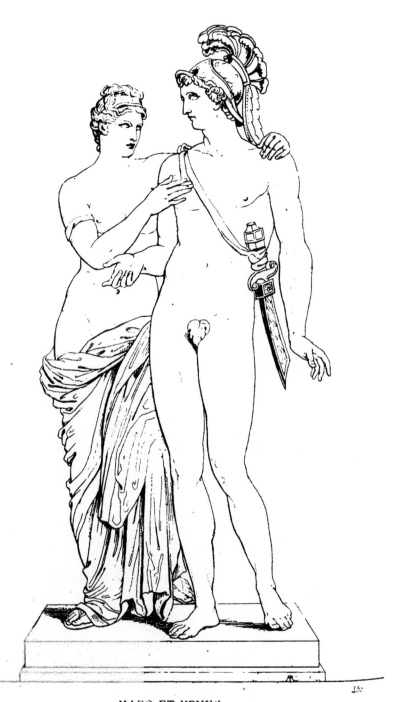

MARS ET VENUS

MARS ET VÉNUS.

Quoique ce groupe ait de grandes restaurations, il n'en mérite pas moins d'être étudié. S'il laisse quelque chose à désirer sous le rapport de l'exécution, il attache cependant par la pensée et par le style. La draperie qui couvre le bas de la figure de Vénus est bien jetée et peut servir de modèle.

Le corps entier de Vénus est antique et la tête aussi; mais elle est rapportée et a subi quelques restaurations. Quant à la figure de Mars, le tronc seul est antique. La tête est moderne, elle manque de caractère, et n'offre aucune ressemblance avec les traits du Dieu de la guerre, tel qu'on le retrouve sur un petit nombre de monumens.

Ce groupe a été fort bien gravé par Dennel.

MARS AND VENUS.

Although this group has undergone considerable restora-
ions, it does not the less deserve to be studied. If it leaves
omething to be desired with respect to execution, still it at-
racts as to the thought and style. The drapery which covers
he lower part of the figure of Venus is well cast and may serve
is a model.

The whole of the body of Venus is antique and the head also;
but it is joined together and has undergone some restorations.
As to the figure of Mars the trunk only is antique : the head is
modern; it is wanting in character and offers no resemblance
with the features of the God of War, such as he is found on a
small number of monuments.

This group has been superiorly engraved by Dennel.

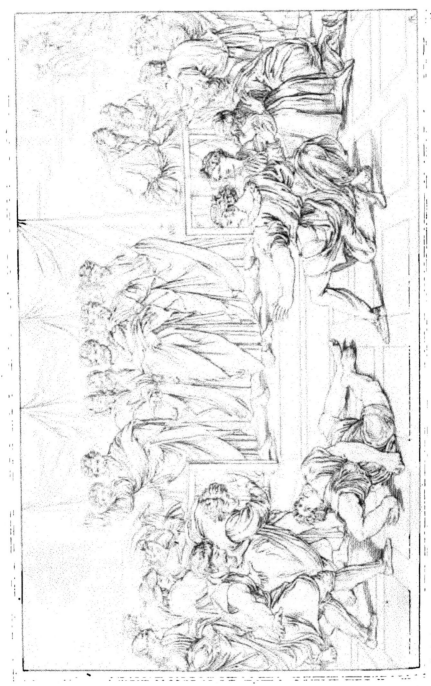

MORT D'ANANIE

>●◄

MORT D'ANANIE.

Les apôtres, encore réunis à Jérusalem, prêchaient la venue de Jésus-Christ : ils amenaient à la foi un grand nombre de Juifs qui se convertissaient à la vue de leurs miracles. Tous ces nouveaux chrétiens n'avaient qu'un cœur et qu'une ame; il n'y avait pas de pauvres parmi eux, parce que ceux qui avaient des biens les vendaient et en apportaient le prix aux apôtres, qui le distribuaient à chacun selon ses besoins.

« Il arriva alors qu'un homme nommé Ananie vendit un fonds de terre, lui et Saphire sa femme. De concert avec elle, il retint une partie du prix, dont il apporta le reste aux pieds des apôtres; mais Pierre lui dit : Ananie, comment la tentation de Satan est-elle entrée dans votre cœur, pour vous faire mentir au Saint-Esprit, et retenir une partie du prix de votre terre? Si vous l'eussiez voulu garder, n'était-elle pas à vous? et l'ayant vendue, n'étiez-vous pas le maître du prix? Pourquoi votre cœur a-t-il consenti à ce dessein? Ce n'est pas aux hommes que vous avez menti, c'est à Dieu. »

«Ananie, entendant ces paroles, tomba par terre et mourut; ce qui causa une grande crainte dans tous ceux qui en entendirent parler. »

Ce tableau est le quatrième de la suite des cartons de Raphaël à Hampton Court. Marc-Antoine a gravé le même sujet d'après un dessin du peintre.

Larg., 16 pieds 6 pouces; haut., 10 pieds 8 pouces.

THE DEATH OF ANANIAS.

The Apostles, being yet together at Jerusalem, preached the coming of Christ : they drew a great number of Jews who were converted to the Faith , at the sight of their miracles. And those that believed were of one heart and of one soul; nor was there any among them that lacked, for, those who were possessors of lands or houses sold them, and brought the prices to the Apostles who made distribution unto every man according as he had need. « But a certain man named Ananias, with Sapphira his wife, sold a possession , and kept back part of the price, his wife also being privy to it, and brought a certain part, and laid it at the Apostles' feet. But Peter said, Ananias, why hath Satan filled thine heart to lie to the Holy Ghost, and to keep back part of the price of the land? Whiles it remained, was it not thine own? and, after it was sold, was is not in thine own power? why hast thou conceived this thing in thine heart? thou hast not lied unto men, but unto God. And Ananias hearing these words fell down, and gave up the ghost; and great fear came on all them that heard these things. »

This picture is the fourth in the series of Raphael's Cartoons at Hampton Court. Marc Antoine has engraved the same subject from a drawing by the Master.

Width, 18 feet 7 inches; height, 12 feet.

Luc. Giordano pinx.

ARIADNE ABANDONNÉE.

ARIADNE ABANDONNÉE.

Thésée, destiné par le sort à devenir la proie du Minotaure, fut aimé par la belle Ariadne, qui lui donna la facilité de sortir du labyrinthe en lui faisant connaître le plan que lui avait remis Dédale; cette idée a été figurée par un peloton de fil au moyen duquel Thésée devait facilement retrouver son chemin. La reconnaissance ayant engagé le héros à épouser Ariadne, il l'emmena avec lui; mais bientôt l'infidèle s'éloigna seul de l'île de Naxos pour retourner à Athènes. Le désespoir d'Ariadne fut grand; mais ensuite, se livrant au sommeil, elle fut aperçue dans son sommeil par Bacchus qui en devint amoureux et l'épousa.

Luc Giordano a représenté Ariadne endormie sur le rivage. Dans le fond, à droite, on aperçoit le vaisseau de Thésée; de l'autre côté sont les faunes et les satyres accompagnant Bacchus que l'on n'aperçoit qu'en partie; ce qui est un manque de convenance impardonnable.

L'Amour, en voltigeant dans les airs, indique assez les consolations que Bacchus va donner à la belle affligée. La couronne d'étoiles que l'on aperçoit dans le ciel est l'emblème de celle qu'Ariadne reçut de Bacchus.

Ce tableau, l'un des plus remarquables de Luc Giordano, fait partie de la galerie de Dresde. Il a été gravé par François Basan.

Larg., 9 pieds 2 pouces; haut. 6 pieds 5 pouces.

452.

ARIADNE FORSAKEN.

Theseus, destined by Fate to become the prey of the Minotaur, was beloved by [the beautiful Ariadne, who enabled him to leave the labyrinth, by imparting the plan which Dædalus had entrusted to her : this is figured by a clue of thread, through which means Theseus must easily have found his way. Gratitude having induced the hero to wed Ariadne, he took her away with him, yet, soon becoming faithless, he departed alone from the Island of Naxos, to return to Athens. Ariadne's despair was great, but, afterwards yielding to sleep, she was perceived by Bacchus, who, becoming deeply enamoured of her, married her.

Luca Giordano has represented Ariadne asleep on the shore; in the back-ground, on the right, the ship of Theseus is seen; on the other side, are Fauns and Satyrs accompanying Bacchus, who is partly seen only, an unpardonable want of conformity.

Cupid, fluttering in the air, sufficiently indicates the kind of consolation that Bacchus is to offer to the afflicted beauty. The crown of stars seen in the skies is the emblem of the one which Ariadne received from Bacchus.

This picture, one the most remarkable by Luca Giordano, forms part of the Dresden gallery. It has been engraved by Francis Basan.

Width, 9 feet 9 inches; height, 6 feet 10 inches.

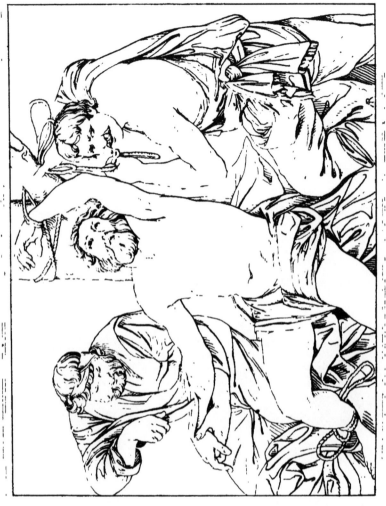

J. Ribera pinx

S⸱ BARTHÉLEMY

SAINT BARTHÉLEMY.

On ne peut rien dire de certain sur la naissance ni sur le pays de saint Barthélemy; cependant on le croit né en Galilée comme les autres apôtres. Quelques personnes ont prétendu que son véritable nom était Nathanaël, et que celui de Barthélemy signifiait Bar-Tholémay (fils de Ptolémée). On ne sait pas davantage l'année de sa mort; mais il est reçu qu'il fut écorché vif par les ordres d'Astiage, roi d'Arménie.

Joseph Ribera, connu sous le nom de l'Espagnolet, a peint plusieurs fois le martyre de saint Barthélemy, et toujours il a rendu cette scène cruelle avec une couleur et une vérité qui font horreur.

Ce tableau, autrefois dans la galerie de Modène, fait maintenant partie de celle de Dresde. Il a été gravé par Marc Pitteri.

Larg., 6 pieds 10 pouces; haut., 5 pieds 3 pouces.

S^r. BARTHOLOMEW.

Nothing certain is known respecting St. Bartholomew's birth or country, yet he is believed to have been born in Galilee, as also the other Apostles. Some persons have pretended that his true name was Nathanael, and that Bartholomew means Bar-Tholomaï (the son of Ptolemy). Nor is the year of his death known, with more certainty; but it is the received opinion that he was flayed alive, by order of Astiages, king of Armenia.

Joseph Ribera, known under the name of Lo Spagnuoletto, has repeatedly painted the Martyrdom of St. Bartholomew; and he has always represented this cruel scene with a colour and truth that revolt.

This picture, which was formerly in the Modena gallery, now forms part of that of Dresden. It has been engraved by Marco Pitteri.

Width, 7 feet 3 inches; height, 5 feet 7 inches.

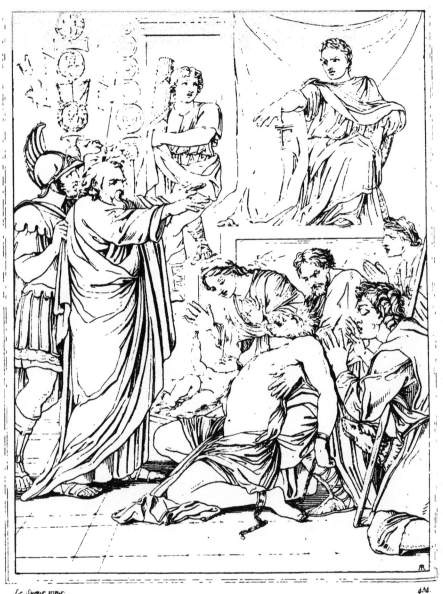

Le Sueur pinx.

ST PAUL GUERISSANT LES MALADES.

SAINT PAUL
GUÉRISSANT DES MALADES.

Remarquable par son ordonnance et par l'expression, ce tableau a été peint par Le Sueur pour sa réception à l'académie de Saint-Luc. Il est fait pour donner une haute idée du talent de son auteur; mais on est obligé de convenir que cette composition est idéale, car on ne connaît aucune circonstance de la vie de saint Paul qui l'ait placé en présence de l'empereur; comment l'apôtre aurait-il donc invoqué devant lui l'esprit de Dieu pour obtenir la guérison des malades qui lui étaient amenés?

Ce défaut n'ôte assurément rien au mérite du tableau; la composition en est sublime, et les expressions sont aussi vraies que variées. La pose de saint Paul est des plus nobles; il étend les mains avec dignité, sa figure calme annonce la conviction et la certitude du miracle qu'il va opérer au nom de Dieu.

Ce tableau fait partie du cabinet de Lucien Bonaparte. Il a été gravé en Italie par Bauzo, et à Paris par Massard père.

Haut., 6 pieds; larg., 4 pieds 6 pouces.

S^T. PAUL

HEALING THE SICK.

This picture, remarkable for its composition and the expression, was painted by Le Sueur for his reception in the Academy of St. Luke. It gives a high notion of its author's talent ; but, it must acknowledged that the subject is ideal, no circumstance being known in the life of St. Paul which brought him in presence of the Emperor : how then could the Apostle have invoked before him the Spirit of God to obtain the cure of the sick that were brought to him? This defect certainly in no manner diminishes the merit of the picture : its composition is sublime, and the expressions are as faithful as they are varied. The attitude of St. Paul is one of the noblest : he stretches forth his hands' with dignity, his calm countenance displays the conviction and certitude of the miracle that he is on the point of operating in the name of God.

This picture forms part of Lucien Bonaparte's collection. In Italy, it has been engraved by Bauzo; and in Paris, by Massard Sen'.

Height, 6 feet 4 inches; width, 4 feet 9 inches.

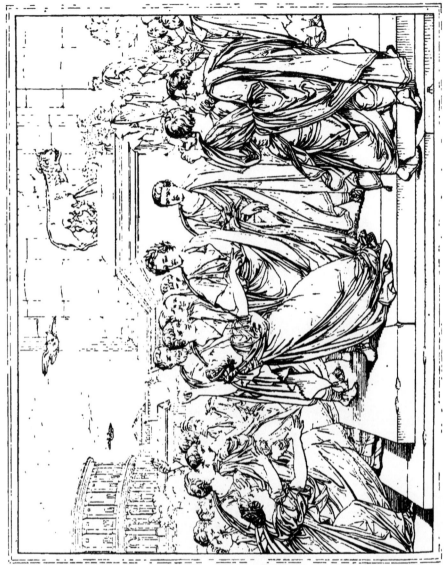

Abel de Pujol pinx.

JULES-CÉSAR ALLANT AU SÉNAT.

JULES CÉSAR ALLANT AU SÉNAT.

Après la bataille de Pharsale et la mort de Pompée, César se trouvait maître de Rome et du monde. Premier citoyen de la république, il crut pouvoir devenir le roi de son pays : cette ambition éveilla la jalousie des vrais républicains, qui conspirèrent la perte du héros dont la gloire les offusquait. Plusieurs conjurant sa perte le blâmèrent hautement de souffrir que ses amis plaçassent des couronnes sur ses statues; ils l'accusèrent de ne pas rendre au sénat les hommages qui lui étaient dus, et désignèrent enfin un jour pour l'immoler. Mais un rêve sinistre effraya Calpurnie; elle fit part de ses craintes à César. Sa superstition paraissait l'empêcher de se rendre à l'assemblée, lorsqu'un des conjurés vint le trouver et lui dire : « Eh quoi! que penseront vos ennemis s'ils apprennent que vous attendez, pour régler les plus importantes affaires de la république, que votre femme fasse de beaux songes? » César rougit de sa faiblesse; les pleurs de Calpurnie ne peuvent le retenir, il se rend au sénat où il reçoit vingt-trois coups de poignard, et il expire l'an de Rome 709.

César est au milieu du tableau, Brutus Décimus le précède; près de lui se trouve Marc-Antoine qui soutient Calpurnie dans son évanouissement. Junius Brutus et Cassius montent les marches et suivent César.

Ce tableau parut au salon de 1819; il est maintenant dans les appartemens du Palais-Royal.

Larg., 5 pieds 6 pouces; haut., 4 pieds, 6 pouces.

JULIUS CÆSAR

GOING TO THE SENATE.

After the battle of Pharsalia and the death of Pompey, Cæsar found himself master of Rome and of the world. Chief citizen of the Republic, he conceived the project of becoming King of his country : this ambition awoke the jealousy of the true republicans who determined the death of the hero whose glory irritated them. Several conspiring his destruction blamed him aloud for allowing his friends to place crowns on his statues : they accused him of not paying the Senate a becoming homage, and finally fixed a day to sacrifice him; but a portentous dream alarming Calphurnia, she imparted her fears to Cæsar. His superstition appeared to deter him from going to the assembly, when one of the conspirators presented himself to him, saying : « What will your enemies think when they learn, that, to regulate the most important affairs of the Republic, you await that your wife may have lucky dreams? » Cæsar blushed at his own weakness; Calphurnia no longer detained him, and he went to the Senate-House where he fell, pierced with twenty three wounds, in the year of Rome 709.

Cæsar is in the middle of the picture, preceded by Brutus Decimus : near him is Mark Anthony supporting Calphurnia who faints. Junius Brutus and Cassius ascend the steps and follow Cæsar.

This picture appeared in the Exhibition of 1819 : it is now in the apartments of the Palais Royal.

Width, 5 feet 10 inches; height, 4 feet 9 inches.

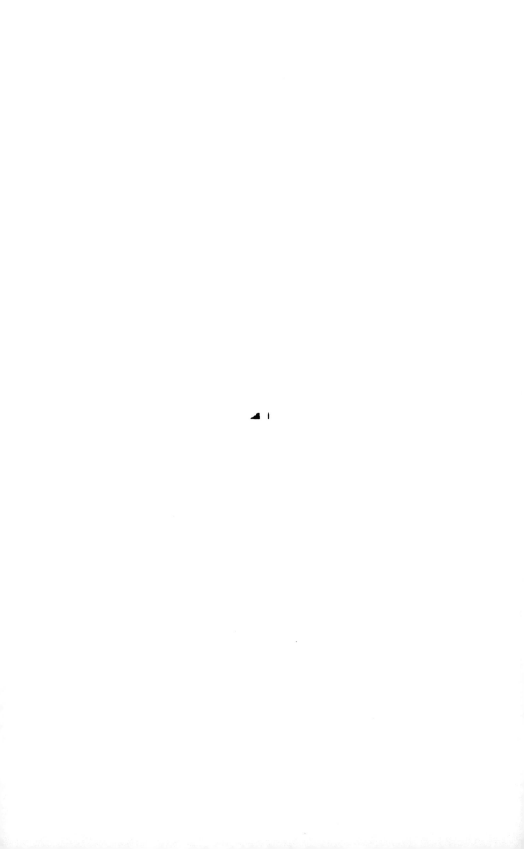

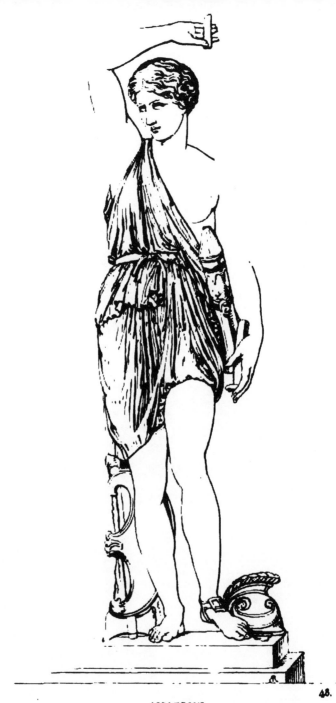

AMAZONE.

48.

># AMAZONE.

On ne peut avoir aucun doute sur ce que représente cette statue, car si le costume et le carquois peuvent convenir à Diane ou à l'une de ses nymphes, la hache, le bouclier, le casque, doivent faire reconnaitre une des Amazones. Elle se trouve d'ailleurs bien caractérisée par la courroie qui entoure le bas de sa jambe gauche, et qui a dû servir à maintenir l'éperon dont se servaient ces célèbres guerrières.

Cette statue peut être regardée comme un des chefs-d'œuvre de l'école grecque. Les contours de la tête, la forme de l'épaule droite, celle de la poitrine, et la pureté de la jambe gauche, annoncent un artiste habile, qui sait allier le moelleux de la touche à la fermeté de l'exécution : les cheveux et la draperie font soupçonner que l'auteur a pu imiter quelque ouvrage en bronze. La tunique, traitée avec une finesse exquise, fait valoir le nu qui devait ressortir encore davantage par la couleur encaustique de la draperie, dont le marbre a conservé quelques traces. Le nu n'a point perdu le poli qui a été donné aux chairs.

Cette statue est en marbre grec d'un grain très fin qui porte le nom de *Grechetto ;* elle fut placée autrefois dans la salle où s'assemblait la corporation des médecins ; depuis elle a décoré la villa Mattei, et se voit maintenant au Vatican. Les deux bras sont modernes, ainsi que la jambe droite, depuis le genou jusqu'au pied.

Haut., 6 pieds 3 pouces.

456.

>•<

AN AMAZON.

No doubt can exist as to what this statue represents ; for, if the costume and Quiver may suit Diana, or one of her nymphs ; the axe, the buckler, the helmet, must indicate one of the Amazons. Besides she is well characterized by the strap surrounding the lower part of her left leg, and that must have served to fasten the spur, of which these famous female warriors made use.

This statue may looked upon as one of the masterpieces of the Grecian School : the outlines of the head, the form of the left shoulder, that of the bosom, and the correctness of the left leg, display a skilful artist, who knew how to blend the softness of touch with the firmness of execution : the hair and the drapery give reason to suspect that the author may have imitated some bronze work. The tunic, treated with exQuisite delicacy, enhances the naked parts which must have stood out still more by the encaustic colour of the drapery, of which the marble has preserved some traces. The naked parts have lost nothing of the polish which has been given to the flesh.

This statue is in Grecian marble of a very fine grain, called *Grechetto ;* it was formerly placed in the Hall where the Corporation of Physicians used to assemble : it has subsequently adorned the villa Mattei, and is now in the Vatican. Both the arms are modern, as also the right leg, from the knee to the foot.

Height, 6 feet 7 inches.

456.

ST PIERRE ET ST JEAN GUÉRISSANT UN BOITEUX

Regnard pinx

SAINT PIERRE ET SAINT JEAN
GUÉRISSANT UN BOITEUX.

Après la descente du Saint-Esprit, les apôtres faisaient continuellement des miracles. « Un jour saint Pierre et saint Jean montaient au temple pour assister à la prière de la neuvième heure. Or il y avait un homme estropié dès sa naissance, qui se plaçait tous les jours à l'entrée du temple à l'endroit nommé la belle porte, pour demander la charité à ceux qui entraient et sortaient. Cet homme voyant Pierre et Jean, les priait de lui donner l'aumone. Pierre, accompagné de Jean, considérant ce pauvre, lui dit : Regardez-nous ; et il les regardait attentivement dans l'espérance qu'ils lui donneraient quelque chose. Alors Pierre lui dit : Je n'ai ni or ni argent, mais ce que j'ai je vous le donne ; au nom de Jésus-Christ de Nazareth, levez-vous et marchez. En même temps, le prenant par la main droite, il le releva, et à l'instant ses jambes et ses pieds furent affermis. »

C'est ce moment que Raphael a représenté dans le tableau. Parmi les Israélites présens à cette scène, on en voit qui paraissent croire aux paroles de l'apôtre, tandis que d'autres semblent témoigner leur mécontentement de ce qu'on ose invoquer le nom de Dieu pour faire une chose qui leur paraît impossible.

Ce tableau est le troisième de la suite des cartons d'Hampton Court.

Larg., 17 pieds ; haut., 10 pieds 8 pouces.

S^T. PETER AND S^T. JOHN
HEALING A LAME MAN.

After the descent of the Holy Ghost, the Apostles perform-
ed many miracles. « Now Peter and John went up together
into the temple at the hour of prayer, being the ninth hour.
And a certain man lame from his mother's womb was carried,
whom they laid daily at the gate of the temple which is called
Beautiful, to ask alms of them that entered into the temple :
Who seeing Peter and John about to go into the temple asked
an alms. And Peter, fastening his eyes upon him with John',
said, Look on us. And he gave heed unto them, expecting to
receive something from them. Then Peter said, silver and
gold have I none; but such as I have give I thee : In the name
of Jesus-Christ of Nazareth rise up and walk. And he took
him by the right hand, and lifted him up : and immediately
his feet and ancle bones received strength. »

This is the moment which Raphael has represented in his
picture. Amongst the Israelites present at the scene, some ap-
pear to believe in the words of the Apostle, whilst others seem
to testify their discontent at any one daring to call upon the
name of God to do a thing, which, to them, appears impossible.

This picture is the third in the series of the Hampton Court
Cartoons.

Width, 19 feet 1 inch; height, 12 feet.

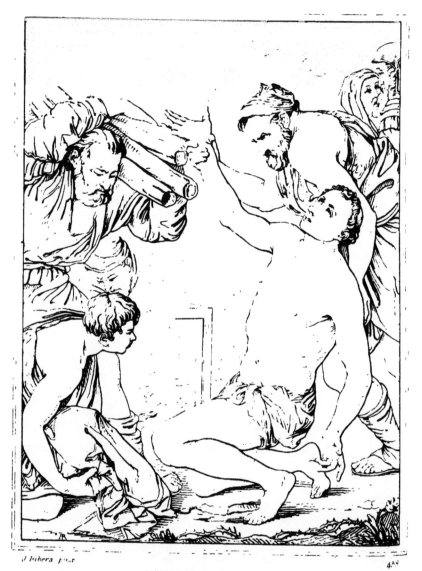

MARTYRE DE S^t LAURENT

MARTYRE DE SAINT LAURENT.

Les diacres de l'église de Rome n'étaient encore qu'au nombre de sept dans le III^e siècle, et saint Laurent, l'un d'eux, fut élevé à cette dignité en l'an 257 par le pape saint Sixte. L'empereur Valérien, dans l'intention de détruire le christianisme, publia en l'an 258 un édit par lequel il ordonnait de faire périr sans délai tous les évèques, les prêtres et les diacres, sans même leur laisser, comme aux autres chrétiens, le choix de sauver leur vie s'ils voulaient renoncer à leur foi.

Saint Laurent, craignant de voir tomber les trésors de l'église entre les mains des infidèles, distribua aux pauvres tout l'argent qu'il avait en sa garde, et même le prix des vases sacrés. Le préfet Cornélius Sécularis, outré de cette action qui le privait de grandes richesses, ordonna de faire mourir à petit feu saint Laurent. On l'étendit en effet sur un gril rouge, dont on entretint la chaleur en mettant continuellement du feu dessous. Ce martyre eut lieu à Rome, le 10 août de l'an 258.

Ribera peignit plusieurs tableaux pour le vice-roi de Naples, Pierre Géran d'Ossone; celui-ci est un de ceux que ce prince envoya alors en Espagne. Lors de la disgrâce de ce prince, le tableau était à Madrid, dans sa propre maison; acheté alors par un particulier de la ville de Hambourg, il fut ensuite vendu au roi de Pologne, et se voit maintenant dans la galerie de Dresde. Il a été gravé par M. Keyl.

Haut., 7 pieds 2 pouces; larg., 5 pieds 4 pouces.

458.

MARTYRDOM OF Sr. LAWRENCE.

The deacons of the church of Rome were as yet but seven in number, in the III century, and St. Lawrence, one of them, was raised to that dignity by Pope St. Sixtus. The emperor Valerian, whose intention was to destroy Christianity, published, in the year 258, an Edict, by which, he ordered the immediate destruction of all the Bishops, Priest and Deacons; without even allowing them, as to the other Christians, the alternative of saving their lives by renouncing their Faith.

St. Lawrence, fearing lest the treasures of the Church should fall into the hands of the Heathens, distributed among the poor all the money he had under his care, and even the prices of the sacred vessels. The Prefect Cornelius Secularis, enraged at this deed, which deprived him of great riches, ordered that St. Lawrence should be destroyed by a slow fire. In fact the Saint was extended on a reddened gridiron, the heat of which was kept up by continually placing fuel under it. This martyrdom took place in Rome, August the 10th, in the year 258. Ribera painted several pictures for the Viceroy of Naples, Pietro Gerano d'Ossuna, and this is one of the number then sent into Spain, by that Prince. When he fell into disgrace, this picture was in his own house at Madrid. Being purchased by a private individual from Hamburg, it was subsequently sold to the King of Poland, and is now in the Dresden gallery. It has been engraved by M. Keyl.

Height, 7 feet 7 inches; width, 5 feet 8 inches.

458.

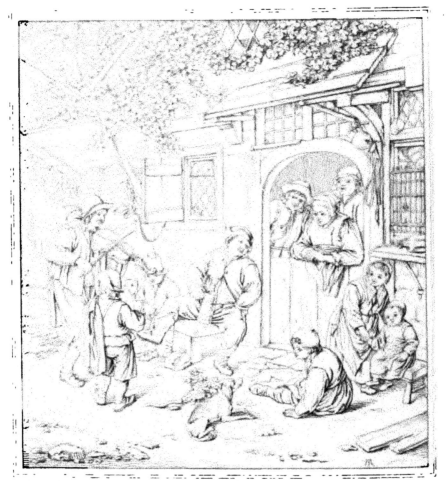

450

LE CHANSONNIER

LE CHANSONNIER.

Les tableaux de Van Ostade se font remarquer par l'exacte représentation de la nature. Le peintre fait voir ici une scène qui peut se répéter sans cesse, et dans laquelle un chansonnier cherche à émouvoir les paysans qui l'écoutent, afin de les engager à lui donner quelques pièces de monnaie.

On voit dans ce tableau trois groupes bien disposés et présentant d'heureux contrastes. Le lieu de la scène est ombragé par un arbre et par des tiges touffues de houblon grimpant en spirale sur des perches. La lumière s'introduit au travers du feuillage, frappe vivement sur le mur au centre du tableau, et se répand de proche en proche avec une dégradation admirable. Le ton général est clair; le feuillage transparent jette sur tous les objets un reflet verdâtre qui s'associe moelleusement à des couleurs vigoureuses. Cette teinte un peu verte, qui était familière à Van Ostade, devient ici une grande beauté à cause du feuillage qui la motive et de la lumière ferme qui anime le tableau. Le mur, la porte, le terrain, offrent une couleur vraie, des tons vifs, des demi-teintes fines, des détails soignés. La figure du gros paysan est peut-être éclairée trop également; on pourrait y désirer plus de vigueur : mais ce léger défaut, si cela en est un, ne nuit point à l'harmonie générale.

Ce tableau fait partie du musée de La Haye, il est peint sur bois, et porte la signature d'Ostade avec la date de 1673; le peintre avait donc 63 ans. Il a été gravé par Bovinet.

Haut., 1 pied 5 pouces ; larg., 1 pied 4 pouces.

>•◄

THE BALLAD SINGER.

Van Ostade's picture are remarkable for their faithful deli-
neation of nature. The artist has here represented a scene that
may be often repeated, and in which a ballad singer is en-
deavouring to amuse the listening peasants, so as to induce
them to give him some trifling pieces of money.

In this picture three groups are seen, well disposed and of-
fering happy contrasts. The spot of the scene is shaded by a
tree, and by tufted hop plants twining around their poles.
The light, gliding through the foliage, strikes vividly on the
wall in the middle of the picture and spreads insensibly with
an admirable degradation. The general tone is clear, the trans-
parent leafing casts on all the objects a greenish reflection which
delightfully blends with mellow colours. This greenish hue,
which was usual to Van Ostade, here becomes a great beauty,
on account of the foliage that explains it, and of the strong light
that animates the picture. The wall, the door, and the ground,
offer a faithful colouring, bright tones, delicate demitints,
and finished details. The figure of the jolly peasant is perhaps
too equally illumined, and a little more force in it might be
wished; but this slight defect, if it is one, does not hurt the
general harmony.

This picture forms part of the Museum at the Hague : it is
painted on wood, and bears Ostade's signature, with the date
1673; the artist was therefore 63 years old. It has been en-
graved by Bovinet.

Height, 18 inches; width, 17 inches.

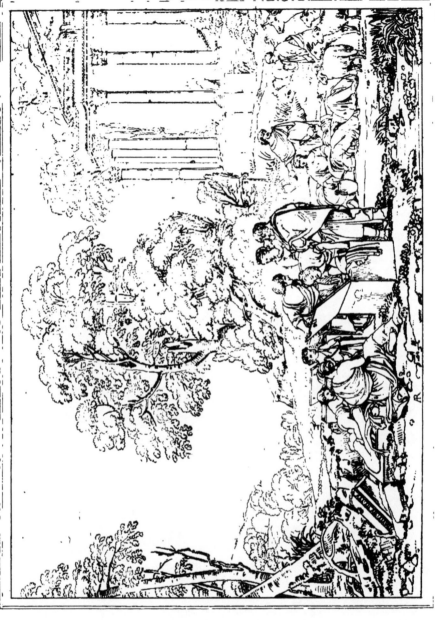

LABAN CHERCHANT SES IDOLES

La Hire pinx

460

LABAN

CHERCHANT SES IDOLES.

Il est rare de trouver un tableau dont la composition soit plus agréable. On dirait que La Hire a copié d'après nature quelques paysages de l'antique Arcadie. Les arbres ont une forme grandiose. Le temple présente une fabrique qui se détache nettement des hautes futaies dont il est entouré. Les bords de la rivière que l'on voit serpenter dans le vallon sont parsemés de bocages, et l'œil y voit avec plaisir la vallée se prolongeant jusqu'aux montagnes de l'horizon. Les groupes de figures, qui enrichissent le premier plan, sont dessinés et placés avec un goût infini. Les têtes sont d'un beau caractère, et les draperies sont jetées avec négligence; la couleur est des plus harmonieuses, et la touche est pleine de finesse et de franchise.

On ne peut toutefois s'empêcher de reprocher au peintre d'avoir représenté la famille de Job avec des costumes grecs; d'avoir oublié les chameaux d'usage dans les voyages en Palestine; d'avoir introduit dans cette contrée un temple d'architecture corinthienne; enfin, d'avoir substitué une campagne si riante aux montagnes arides de Galaad où Jacob était campé lorsque Laban le retrouva.

Le tableau est dans la galerie du Louvre. Il a été gravé par Mathieu.

Larg., 4 pieds 6 pouces; haut., 2 pieds 10 pouces.

LABAN

SEEKING HIS IMAGES.

It is scarce to find a picture of a more pleasing composition. It might be said that La Hire had copied from nature some landscapes of ancient Arcadia. The trees have a majestic form. The temple presents a building that detaches itself freely from the high woods by which it is surrounded. The banks of the river, seen meandering in the vale are strewed with groves; and the eye follows with pleasure the valley reaching even among the hills of the horizon. The groups of figures, enriching the fore-ground, are designed and arranged with extreme taste. The heads are of a fine character and the draperies are thrown negligently : the colouring is exceedingly harmonious, and the penciling is highly delicate and free.

The artist must however be reproached with having represented Jacob's family in Grecian costumes; with having forgotten the camels made use of in journies through Palestine with having introduced in this region a Temple of Corinthian Architecture; in short, with having substituted so smiling a country to the barren mount of Gilead where Jacob was encamped when Laban found him.

This picture is in the Gallery of the Louvre. It has been engraved by Mathieu.

Width, 4 feet 9 inches; height, 3 feet.

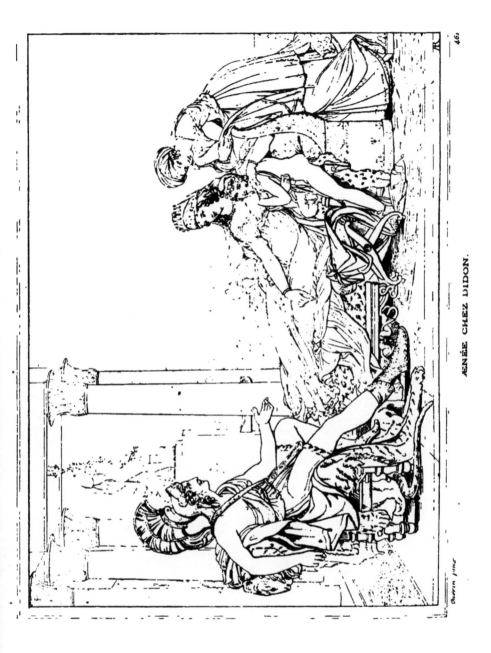

AENÉE CHEZ DIDON.

ÉNÉE ET DIDON.

Tandis que l'histoire nous fait connaître Élise comme étant le véritable nom de Didon, et qu'elle nous démontre que la prise de Troie eut lieu près de 300 ans avant la fondation de Carthage, la fiction de Virgile a prévalu, et le récit qu'il fait des amours de Didon et d'Énée, quoique de pure invention, est presque regardé comme une vérité historique : aussi M. Guérin, dans ce tableau, a-t-il suivi les idées du poète. Il représente Énée assis près de la reine de Carthage chez laquelle ses vaisseaux viennent d'aborder ; le héros raconte les événe-mens dont sa famille a été victime. Didon, attendrie à ce récit, semble par la douceur de son regard annoncer l'intérêt que son cœur prend au malheureux voyageur. Anne, sa sœur et sa confidente, ne paraît émue que des malheurs de Troie. Énée lui-même ne semble pas s'apercevoir de l'impression qu'il produit sur le cœur de la reine.

Didon, en pressant contre elle le jeune Ascagne, paraît vouloir exprimer la tendresse qu'elle ressent pour son père ; mais elle ne sait pas que l'amour est caché sous les traits de cet enfant, que c'est à lui qu'elle confie sa main, et qu'en souriant le petit dieu cherche à retirer l'anneau conjugal de Sichée, dont naguère encore cette pieuse princesse dé-plorait la perte.

Ce tableau est maintenant dans la galerie du Luxembourg. Il parut au salon de 1817. Généralement admiré sous le rap-port de la composition et du dessin, quelques personnes en ont critiqué la couleur, d'autres ont paru regretter que le visage du héros fût vu de profil ; mais l'expression de Didon et d'Anne ont réuni tous les suffrages.

Larg., 12 pieds ; haut., 9 pieds.

461.

ÆNEAS AND DIDO.

Although history mentions Eliza as being the true name of Dido, and informs us that the taking of Troy occurred about 300 years after the foundation of Carthage, still, Virgil's fiction prevails, and the description he gives of the loves of Dido and Æneas, although a mere invention, is almost looked upon as an historical truth : thus M. Guérin has followed the poet's ideas. He represents Æneas sitting near the Queen of Carthage whose Kingdom his ships have just reached : the hero relates the events to which his family has fallen a victim. Dido, moved at this recital, appears by the mildness of her looks to speak the interest her heart feels for the unfortunate wanderer. Anna, her sister and confident, seems touched only with the misfortunes of Troy. Æneas himself does not appear to perceive the impression he has produced on the Queen's heart.

Dido, by pressing young Ascagnus in her arms, appears as if she wished to express the tenderness she conceives for his father; but she is not aware that Love is hidden under the semblance of that youth, that, it is to him that she confides her hand; and that, while he is smiling, the young God endeavours to withdraw the wedding ring given by Sicbeus, the loss of whom, this pious princess, but so lately bewailed.

This picture is now in the Luxembourg Gallery : it appeared in the exhibition of 1817. Generally admired with respect to the composition and the designing, some persons have criticized the colouring, others regret that the hero's face is seen in profile; but the expression of Dido and of Anna has gained universal applause.

Width, 12 feet 9 inches; height, 9 feet 6 inches.

461.

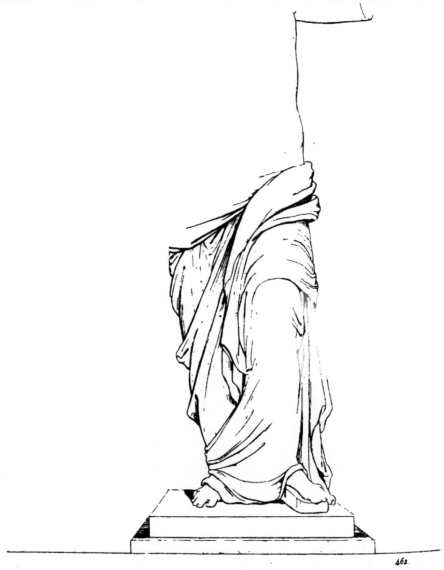

VÉNUS

462.

VÉNUS.

La plupart des statues antiques ont été découvertes il y a plus de trois siècles, et, si l'on en découvre encore de temps à autres, il est rare d'en trouver dont la beauté puisse approcher de celle des statues de la Diane de Versailles, de l'Apollon du Belvédère et de la Vénus de Médicis. Un hasard heureux a servi la France et lui a procuré une très belle statue de *Vénus victrix*, désignée sous le nom de *Vénus de Milo*, où elle a été trouvée.

C'est au mois de février 1820 qu'un paysan grec en fit la découverte en fouillant dans son jardin. La partie supérieure de la statue était renversée, tandis que la partie inférieure se trouvait encore en place dans une niche formée, à ce qu'il paraît, dans les murs antiques de la ville de Milo. M. de Rivière, alors ambassadeur de France à Constantinople, ayant eu connaissance de cette précieuse découverte, et M. d'Urville lui ayant fait connaître la beauté de cette statue, il donna ordre à M. de Marcellus d'en faire l'acquisition pour son compte. A son arrivée en France, M. de Rivière s'empressa d'en faire hommage au roi Louis XVIII, qui la fit placer au musée du Louvre.

Cette statue en marbre de Paros est formée de deux blocs dont la réunion est cachée par les plis de la draperie. La tête est d'une beauté parfaite, et l'on doit faire remarquer que, par un hasard heureux et fort rare, elle n'a point été détachée du corps; mais une partie du nez a été brisée, ainsi que les deux bras, dont on n'a retrouvé que quelques portions, insuffisantes pour en faire la restauration.

Haut., 6 pieds 3 pouces.

462.

>•<

VENUS.

The greater part of the antique statues have been discover-
ed about three centuries ago; and if occasionally others are
yet found, it is rare to find any whose perfection can be com-
pared to that of the statues of the Diana of Versailles, of the
Apollo of Belvedere, and of the Venus de Medicis. A happy
chance has been propitious to France', by procuring it a very
beautiful statue, the *Venus Victrix*, known under the name of
the *Venus of Milo*, the spot where it was found.

It was in the month of February 1820, that a Greek peasant,
digging in his garden, discovered it. The upper part of the
statue was overturned, whilst the lower part was yet standing
in its place, a niche, formed, as it appears, in the ancient
walls of Milo. M. de Rivière, then the French Ambassador at
Constantinople, having been informed of this precious dis-
covery, and M. d'Urville making him acquainted with the
beauty of the statue, ordered M. de Marcellus to purchase it
for him. On his return to France M. de Rivière eagerly pre-
sented it to Lewis XVIII, who had is placed in the Museum
of the Louvre.

This statue, in Paros marble, is formed of two blocks the
joining of which is hidden in the folds of the drapery. The head
is perfectly beautiful, and it must be remarked that by a lucky
chance, which very seldom occurs, it has not been detached
from the body; but a part of the nose has been broken, as
also both the arms, of which some portions only have been
found, insufficient to allow of their restoration.

Height, 6 feet 7 inches.

46 ɩ.

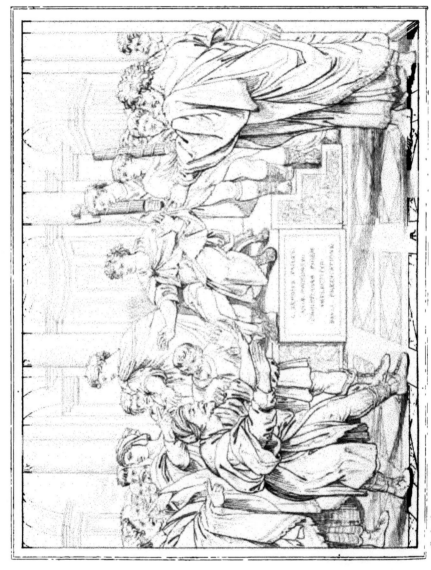

Raphael pinx.

ELIMAS FRAPPÉ D'AVEUGLEMENT

ÉLYMAS

FRAPPÉ D'AVEUGLEMENT.

Les apôtres s'étant séparés pour étendre leur prédication, saint Paul et saint Barnabé quittèrent Antioche, allèrent à Séleucie, passèrent en Chypre et arrivèrent à Paphos, où ils trouvèrent un magicien nommé Élymas, auquel on donne aussi le nom de Bar-Jéu, ce qui signifie fils de Jéu.

Le proconsul Sergius désirait entendre la parole de Dieu, et, pour cette raison, il avait fait paraître les apôtres devant lui. « Mais Élymas le magicien s'opposait à eux, tâchant de détourner le proconsul de la foi. Alors Saul, nommé aussi Paul, étant rempli du St-Esprit, le regarda fixement, et lui dit : Trompeur et fourbe que tu es, enfant du diable, ennemi de toute justice, ne cesseras-tu point de pervertir les voies droites du Seigneur ? Mais voici la main de Dieu sur toi, tu vas devenir aveugle, et tu ne verras pas le soleil jusqu'à un certain temps. A l'instant des ténèbres obscures tombèrent sur lui, et il tâtonnait, cherchant quelqu'un qui pût lui donner la main. Alors le proconsul, voyant ce qui venait d'arriver, embrassa la foi, admirant la doctrine du Seigneur. »

La figure de saint Paul est pleine de noblesse, elle est drapée merveilleusement ; celle du proconsul exprime bien l'étonnement que doit faire naître un semblable événement.

Ce carton est le cinquième de la suite. Marc-Antoine a gravé la même composition d'après un dessin original de Raphaël.

Larg., 14 pieds 7 pouces ; haut., 11 pieds 4 pouces.

>•◄

ELYMAS THE SORCERER
STRUCK BLIND.

The Apostles having separated to extend their preaching, St. Paul and St. Barnabas left Antioch, went into Seleucia, passed into Cyprus, and arrived at Paphos, where they found a Sorcerer, named Elymas, to whom was also given the name of Bar-Jesus, which means, the son of Jesus.

The Proconsul desired to hear the word of God, and therefore, called the Apostle before him. « But Elymas the sorcerer (for so is his name by interpretation), withstood them, seeking to turn away the deputy from the faith. Then Saul (who also is called Paul), filled with the Holy Ghost, set his eyes on him, and said, O full of all subtilty and all mischief, thou child of the devil, thou enemy of all righteousness, wilt thou not cease to pervert the right ways of the Lord? And now, behold, the hand of the Lord is upon thee, and thou shalt be blind, not seeing the sun for a season. And immediately there fell on him a mist and a darkness; and he went about seeking some to lead him by the hand. Then the deputy, when he saw what was done, believed, being astonished at the doctrine of the Lord. »

The figure of St. Paul is full of grandeur, it is wonderfully draped; that of the Proconsul expresses well the astonishment that such an event must have excited.

This Cartoon is the fifth in the Series. Marc Antoine has engraved the same subject after an ¦original drawing by Raphael.

Width, 15 feet 6 inches; height, 12 feet.

463.

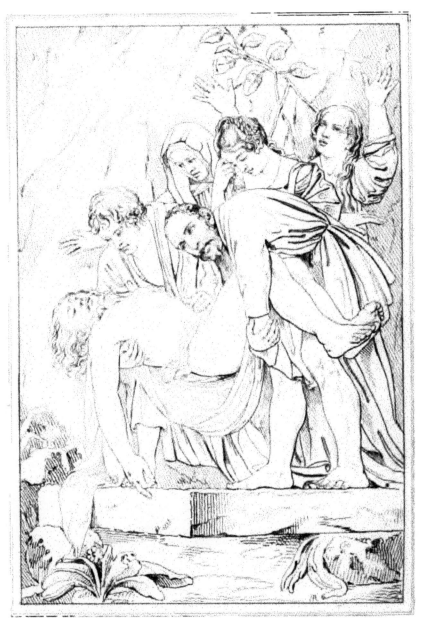

Michel Ange image pinx

LE CHRIST AU TOMBEAU.

><

JÉSUS-CHRIST

PORTÉ AU TOMBEAU.

Le tableau du Christ porté au tombeau par ses disciples est un des ouvrages les plus remarquables de Michel-Ange Caravage, aussi peut-il donner une idée juste de son talent. On comprend facilement, en voyant ce tableau, que l'auteur ait été loué avec enthousiasme par ses contemporains.

Combien est brillante l'opposition qui existe entre la vive lumière dont sont éclairées les figures du groupe, et les grandes ombres de l'intérieur du sépulcre! Le corps inanimé de J.-C., la douleur de saint Jean, la peine de Nicodème, l'abattement de la Vierge, les douces larmes de la Magdeleine et les grands gémissemens de Salomé, sont des expressions d'une telle vérité, que le spectateur en est frappé aussi vivement que de la simplicité de la composition et de la vigueur du coloris.

Le peintre s'est montré habile dans l'art de faire valoir une chose par une autre. Près de la figure froide du Christ, il a placé la tête de saint Jean, brillante de jeunesse, et celle de Nicodème, dont la vigueur est extraordinaire. Près des jambes décolorées du Sauveur, on voit celles de Nicodème, remarquables par un ton des plus chauds.

Ce tableau a été fait pour orner une chapelle de l'église neuve à Rome. Il a été gravé par P. Audouin.

Haut., 9 pieds 4 pouces; larg., 6 pieds 3 pouces.

>•<

THE ENTOMBING OF CHRIST.

The picture of Christ buried by his disciples is one of Michael Angelo Caravaggio's most remarkable works, and can give an exact idea of his talent. It is easily seen, looking at this picture, why its author was so enthusiastically praised by his cotemporaries.

How brilliant the opposition that exists in the vivid light, illuming the figures of the group, and the broad shades of the interior of the sepulchre. The inanimate body of Jesus Christ, the anguish of St. John, the grief of Nicodemus, the dejection of the Virgin, the bitter tears of Magdalen, and the deep wailings of Salome, are expressions of such fidelity, that the beholder is as strongly struck with them, as with the simplicity of the composition and the vigour of the colouring.

The painter has shown his skill in the art of enhancing one thing by another. He has placed, near the cold figure of Christ, the head of St. John, beaming with youth, and that of Nicodemus, the vigour of which is extraordinary. Near our Saviour's legs, which are colourless, are seen those of Nicodemus, remarkable for the warmest tone.

This picture was painted to adorn a Chapel in the Ecclesia Nova, at Rome. It has been engraved by P. Audouin.

Height, 9 feet 11 inches; width, 6 feet 7 inches.

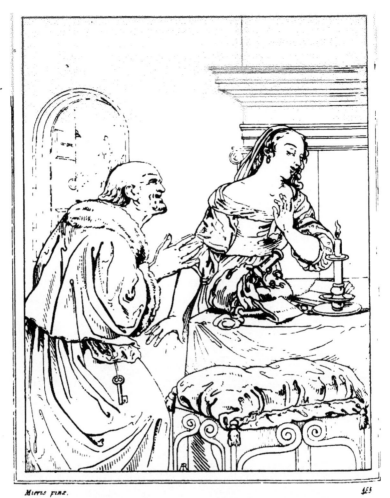

JEUNE FEMME REFUSANT LES OFFRES D'UN VIEILLARD

JEUNE FEMME

REFUSANT LES OFFRES D'UN VIEILLARD.

Ainsi que plusieurs autres peintres hollandais, François Mieris n'a peint que des scènes familières ; mais elles sont rendues avec tant de soin, on y trouve une si grande vérité, elles sont exécutées avec une telle perfection, que ses tableaux sont fort recherchés.

Celui-ci représente une jeune femme refusant avec dédain les offres d'un vieillard, qui s'était persuadé que celle qu'il aime céderait facilement à la vue d'une bourse pleine d'or.

Ce tableau est très remarquable par l'effet du clair-obscur, et par un coloris des plus brillans ; il fait partie de la galerie de Florence, où il fut placé par le grand-duc Cosme III. Ce prince, pendant son séjour en Hollande, avait apprécié le talent de Mieris, qu'il allait voir travailler, et auquel il commanda plusieurs tableaux.

Il a été gravé par Lavallée.

Haut., 1 pied 3 pouces? larg., 1 pied?

>●<

A YOUNG WOMAN

REJECTING THE ADVANCES OF AN OLD MAN.

Francis Mieris, like several other Dutch artists, has painted familiar scenes only; but they are given with so much care; so much truth is found in them; 'they are executed in such perfection, that his pictures are greatly sought after.

This represents a young woman disdainfully refusing the proffers of an old man, who had persuaded himself, that, she whom he loved, would easily yield at the sight of a purse full of gold.

This picture is very remarkable for the effect of the chiaroscuro, and for a most brilliant colouring. It forms part of the Gallery of Florence, where it was placed by the Grand Duke Cosmo III. This Prince during his residence in Holland, had appreciated the talent of Mieris, whom he used to go to see while working, and of whom he ordered several pictures.

It has been engraved by Lavallée.

Height, 16 inches? width, 13 inches?

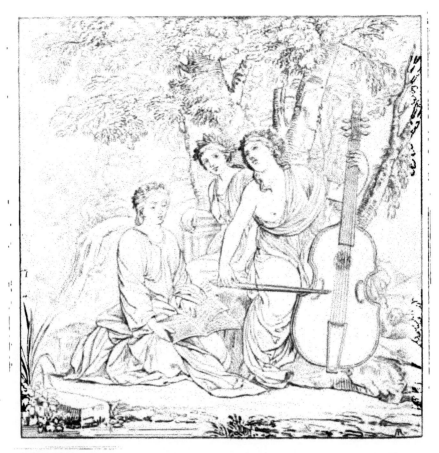

Le Sueur pinx.

MELPOMÈNE, POLYMNIE, ERATO

MELPOMÈNE,
POLYMNIE, ÉRATO.

La tragédie, telle que nous la connaissons maintenant, est loin de son origine, car elle fut d'abord chantée dans les fêtes de Bacchus ; aussi la muse qui présidait à cette nature d'étude reçut-elle le nom de Melpomène, du nom grec μελπειν, *chanter,* et en effet Le Sueur l'a représentée tenant un livre de musique.

Auprès d'elle se trouve Érato, muse de la poésie érotique, dont le nom vient de ἔρως, *amour;* elle accompagne le chant de Melpomène, en jouant d'un instrument qui peut remplacer la lyre, que lui donnaient les anciens. Ses yeux, dirigés vers le ciel, indiquent l'élévation du sujet dans les vers que chante Melpomène.

Polymnie, assise entre ses deux sœurs, paraît attentive, et semble attendre l'instant où elle devra chanter à son tour.

Le paysage est frais et riant, les tons sont fins et légers ; en général ce tableau donne une excellente idée du goût pur et délicat de Le Sueur.

Ce tableau est sur bois ; il a été gravé par Bernard Picard et Audouin.

Haut., 4 pieds; larg., 4 pieds.

466.

MELPOMENE,

POLYMNIA, AND ERATO.

Tragedy, such as we know it in the present day, differs widely from its origin, for it was at first sung in the festivals of Bacchus; wherefore the Muse presiding over this kind of study received the name of Melpomene, from the greek word Μελ-πειν, *to sing*, and Le Sueur has represented her holding a music book. Near her is Erato, the Muse of Erotic poetry, whose name is derived from Ερως, *Love*; she accompanies the singing of Melpomene, playing upon an instrument, that may hold the place of the Lyra, given to her by the Ancients. Her eyes turned to heaven, mark the elevation of the subject, in the verses, sung by Melpomene.

Polymnia, seated between her two sisters, appears attentive, and seems to await the moment, to sing in her turn.

The landscape is fresh and smiling, the tints are delicate and free; this picture in general gives an excellent idea of Le Sueur's correct and delicate taste.

It is painted on wood, and has been engraved by Bernard Picard, and Audouin.

Height, 4 feet 3 inches; width, 4 feet 3 inches.

466.

MAZEPPA.

Voltaire rapporte qu'après la bataille de Pultava, Charles XII, roi de Suède, fuyait avec quelques officiers dont faisait partie Mazeppa, prince de l'Ukraine. Il ajoute que ce prince avait été, dans sa jeunesse, page du roi de Pologne, Jean Casimir; mais que, pour le punir d'une intrigue amoureuse, il avait été attaché sur un cheval sauvage qui, avec la rapidité de l'éclair, se mit à fuir dans la forêt d'où il avait été tiré la veille.

Lord Byron, ajoutant quelques fictions à ce fait, rapporte toutes les circonstances des amours et du long supplice de Mazeppa; puis il le représente traversant une forêt. « Mes liens, dit-il, étaient si bien serrés que je ne pouvais craindre une chute. Nous passâmes au travers comme le vent, laissant derrière nous les taillis, les arbres, et les loups que j'entendais accourir sur nos traces. Ils nous poursuivaient en troupes avec ce pas infatigable qui lasse souvent la rage des chiens et l'ardeur des chasseurs; ils ne nous quittèrent même pas au lever du soleil. Je les aperçus à peu de distance lorsque le jour commença à éclairer la forêt, et, pendant toute la nuit, j'avais entendu le bruit de plus en plus rapproché de leurs pas. »

La lecture de cette nouvelle de lord Byron a pu inspirer à M. Horace Vernet l'idée de son tableau; mais il fut aussi entraîné à faire ce tableau par le désir de mettre en scène les études qu'il venait de faire d'après un jeune loup qu'il avait dans son jardin.

L'auteur a donné ce tableau à la ville d'Avignon où était né son aïeul Joseph Vernet. Il est placé dans le Musée Calvet, et a été gravé en mezzotinte par M. Jazet.

Larg., 3 pieds 6 pouces? haut., 2 pieds?

>•◄

MAZEPPA.

Voltaire relates that after the battle of Pultawa, Charles XII,
King of Sweden, fled with a few officers, among whom was
Mazeppa, Prince of Ukraine. He adds, that this Prince had,
in his youth, been a page to the King of Poland, John Casi-
mir; but that as a punishment for some amorous intrigue, he
had been tied to a wild horse, which fled, with the rapidity
of lightning, through the forest where he had been caught the
preceding day.

Lord Byron, adding a few fictions to this fact, relates all
the particulars of the loves and long sufferings of Mazeppa;
then he represents him crossing the forest.

« My bonds forbade to loose my hold :
We rustled through the leaves like wind,
Left shrubs, and trees, and wolves behind,
By night I heard them on the track,
Their troop came hard upon our back,
With their long gallop, which can tire
The hound's deep hate, and hunter's fire :
Where'er we flew they followed on,
Nor left us with the morning sun;
Behind I saw them, scarce a rood
At day-break winding through the wood,
And through the night had heard their feet
Their stealing, rustling step repeat. »

The reading of this Tale, by Lord Byron, may have inspir-
ed M. Horace Vernet with the idea of the present picture; but
he was also induced to it by the wish of embodying the studies
he had made from a young wolf he had in his garden.

The author has given this painting to the Town of Avignon,
where his grand-father, J. Vernet, was born. It is placed in the
Calvet Museum, and has been engraved in mezzotinto by Jazet.

Width, 3 feet 8 inches; height, 2 feet 1 inch.

467.

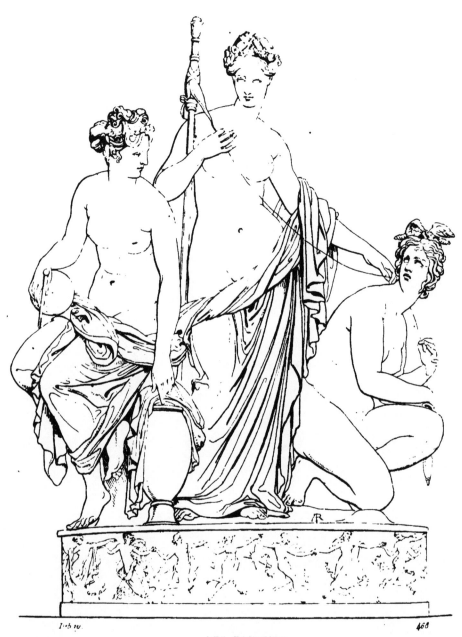

LES PARQUES

LES TROIS PARQUES.

On a l'habitude de représenter les Parques comme trois vieilles femmes, offrant dans leurs traits la maigreur, les rides et la laideur de l'âge le plus avancé. M. Debay, mieux inspiré par le goût de l'antique, qui ne permettait pas de rien représenter de laid, a formé son groupe de trois figures jeunes, dont la physionomie est agréable et la pose gracieuse. On doit lui en savoir d'autant plus de gré, qu'il n'a pas eu de modèle à suivre, car il ne reste que bien peu de monumens antiques où les Parques soient représentées.

Clotho est debout au milieu du groupe; elle tient dans ses mains le fil de l'existence d'un mortel, dont l'inexorable Atropos s'apprête déja à trancher le cours. A gauche est Lachésis; cette Parque vient de puiser dans l'urne du Destin la boule indicative de l'être qui va passer sur la terre quelques instans dont elle va tracer le cours sur la sphère.

L'auteur de ce groupe, en variant les poses de ses figures, leur a donné des expressions différentes : par leur coiffure, il a indiqué leurs fonctions. Lachesis, qui préside à la naissance, est couronnée de roses et de myrthe; Clotho est couronnée de fruits et de grenades, qui indiquent l'abondance que l'homme sait se procurer par le travail pendant la durée de sa vie; la cruelle Atropos a sur la tête des branches de cyprès, entre lesquelles on voit un foudre ailé, qui indique la rapidité inattendue avec laquelle la mort vient nous frapper.

Le modèle en plâtre de ce beau groupe a paru au salon de 1827; il est encore dans l'atelier de l'auteur. Espérons que M. Debay sera bientôt chargé de l'exécuter en marbre.

Haut., 6 pieds.

468.

THE THREE FATES.

The Parcæ, or Fates, are generally represented as three old women, displaying in their features meagerness, wrinkles, and the ugliness of extreme old age. M. Debay, better inspired by his taste for the Antique; which forbade the representing of any thing ugly, has formed his group of three young figures, of agreeable countenances, and in graceful attitudes. There is the more praise due to him, as he had no model to follow; for there remain very few antique monuments where the Parcæ are represented.

Clotho, standing in the middle of the group, holds in her hands the thread of existence of some mortal, the course of which the inexorable Atropos is preparing to stop. Lachesis is on the left : this Fate has just taken from the urn of Destiny the ball indicative of a being who is going to pass a few moments on the earth and of which she is going to trace the course on the sphere.

The author of this group, by varying the attitudes of his figures, has given them different expressions : he has indicated, by their head dresses, their functions. Lachesis, who presides at our birth, is crowned with roses and myrtles; Clotho is crowned with fruits and pomegranates, which mark that abundance, man, during his life, can procure himself by work; the cruel Atropos wears on her head cypress branches, amongst which is seen a winged thunderbolt, denoting the unexpected rapidity with which Death strikes us.

The plaster model of this beautiful group appeared in the Exhibition of 1827 : it is yet in the author's *Atelier*. We hope that M. Debay will soon receive a commission to execute it in marble.

Height, 6 feet 4 inches.

468.

ST PAUL ET S' BARNABE A LISTRE.

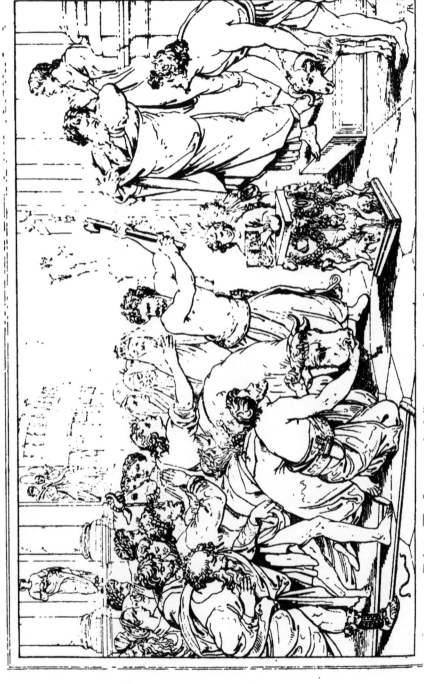

Raphael pinx

ST PAUL ET ST BARNABÉ À LISTRE

THE SACRIFICE AT LYSTRA.

Paul and Barnabas having left Antioch went through various towns, where they preached the Gospel. Being at Lystra, they saw there a man who was a cripple since his birth : St. Paul having cured him, the people were amazed at such a miracle, and said : « The Gods are come down to us in the likeness of men. » They called Barnabas, Jupiter, and Paul, Mercury, because he was the chief speaker : and the Priest, brought oxen and garlands to the gates, wishing to offer them a sacrifice with the people. But the Apostles, rent their clothes, and cried out :We are but men like yourselves, and we preach unto you that ye should turn from these vanities unto the living God.

St. Paul is seen on the right hand side, shewing his despair at the error into which the people have fallen, whilst the cripple, who has been cured, is seen, on the left hand, testifying his gratitude.

This Cartoon, painted by Raphael, is one of those now in the Palace at Hampton Court ; the Series is as follows :

1º The Miraculous Draught of fishes, nº 439;
2º Christ's charge to Peter, nº 445;
3º The Death of Ananias, nº 451;
4º St. Peter and St. Paul healing a lame man, no 457
5º Elymas the Sorcerer struck Blind, nº 463;
6º The Sacrifice at Lystra ;
7º St. Paul preaching at Athens, nº 433.

Width, 19 feet 2 inches; height, 12 feet.

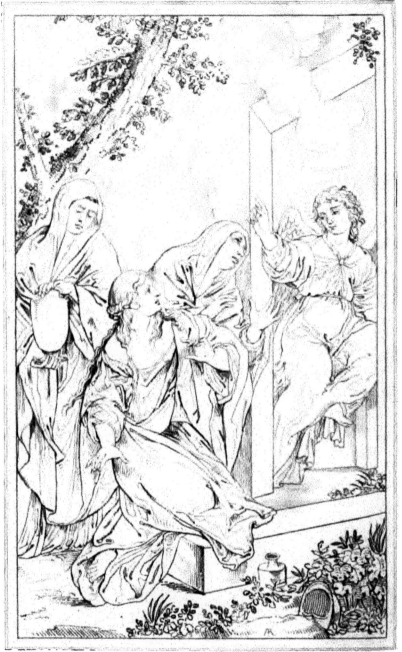

LES SAINTES FEMMES AU TOMBEAU

LES SAINTES FEMMES
AU TOMBEAU.

En offrant à la piété des fidèles un sujet rempli de douleur et de componction, le peintre Pierre Berettini n'a rien offert que d'agréable aux yeux : trois femmes et un ange.

Les trois Maries arrivent au tombeau de Jésus-Christ pour lui rendre les derniers devoirs, en entourant son corps de parfums, suivant l'usage oriental; mais déjà la résurrection est opérée. Un ange, assis à l'entrée du sépulcre, leur dit : « Celui que vous cherchez n'est plus ici. » La Vierge semble insister pour entrer dans le sépulcre, et paraît croire que l'on veut épargner son cœur en évitant de lui laisser voir le corps mort de celui qui fut son fils. Marie Madeleine, étonnée, stupéfaite, se livre déjà à la joie de revoir vivant celui qu'elle aimait du plus ardent amour. Quant à Marie, mère de Jacques, entièrement absorbée par sa douleur, elle semble partager les sentimens de la Vierge sa sœur, et paraît se résigner avec peine au refus qu'on leur fait de les laisser employer leurs parfums.

La couleur de ce tableau est harmonieuse, mais l'incorrection du dessin de Cortone se fait principalement sentir dans les mains des personnages.

Ce tableau fait partie de la galerie de Florence; il a été gravé par Patas.

Haut., 13 pieds 10 pouces; larg., 7 pieds 10 pouces.

>●<

THE THREE MARYS

AT CHRIST'S TOMB.

In presenting to the picty of the faithful a subject filled with sorrow and anguisb , the painter, Pietro Berettini, has offered nothing but what can be pleasing to the sight : three women and an angel.

The three Marys arrive at the Tomb of Christ to render him the last duties, by anointing his body with perfumes according to the custom of the Eastern nations : but the Resurrection has already taken place. An angel, sitting at the entrance of the Sepulchre, says to them : «Ye seek Jesus, which was crucified : he is risen, he is not here. » The Virgin seems to persist in entering into the Sepulchre, and appears to believe, that it is to spare her anguish, she is prevented seeing the corpse of him, who was her son. Mary Magdalen, astonished, amazed, already yields to the delight of again seeing him, whom she loved with the most ardent affection. As to Mary, the mother of James, wholly lost in her grief, she appears to share the opinion of the Virgin, her sister, and to resign herself with difficulty to the refusal, of allowing them to employ their perfumes.

The colouring of this picture is harmonious, but the want of correctness in Cortona's drawing is chiefly remarkable in the hands.

This picture forms part of the Gallery of Florence : it has been engraved by Patas.

Height, 14 feet 8 inches; width, 4 feet 4 inches.

. 470.

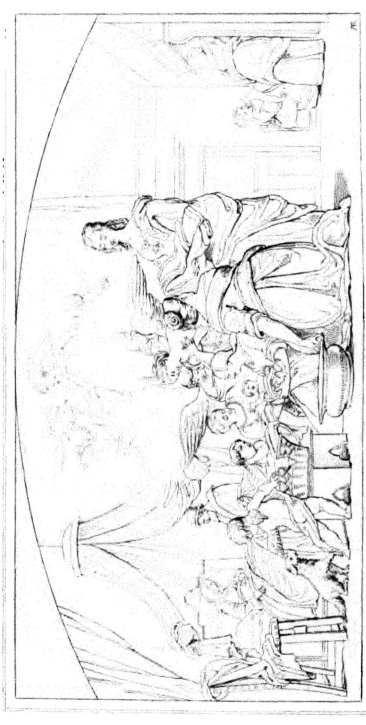

B. Murillo pinx

NAISSANCE DE LA VIERGE.

NAISSANCE DE LA VIERGE.

On ne connaît aucune des particularités qui ont pu accompagner la naissance de la Vierge ; et si elle a eu quelque chose de mystérieux, l'église n'en a conservé aucune trace. Murillo, en représentant cette scène, n'a donc eu d'autre règle que son imagination. Il a réuni plusieurs femmes occupées à donner leurs soins à l'enfant qui vient de naître, et il a supposé que des anges sont descendus du ciel pour servir la Vierge.

On peut trouver étonnant que le peintre ait placé sainte Anne dans un lit surmonté d'un baldaquin en usage à l'époque où il vivait, et qu'il ait donné au vieillard Joachim le costume espagnol. Ces manques de convenances, qui seraient maintenant regardés comme des fautes, ne faisaient rien alors. On les oublie même encore aujourd'hui en voyant ce tableau, qui est d'une vigueur de ton extraordinaire, et dont la couleur est au dessus de tout éloge.

Ce tableau fait partie de la collection formée par M. le maréchal duc de Dalmatie ; il n'a jamais été gravé.

Larg., 10 pieds 9 pouces ; haut., 5 pieds 7 pouces.

THE BIRTH OF THE VIRGIN.

None of the particulars accompanying the birth of the Virgin are known, and if it had any thing extraordinary, the Church has preserved no traces of it. Murillo, therefore, in representing this scene, had no other guide than his own imagination. He has united several women busied about the child just born, and has supposed that Angels are descended from heaven to tend the Virgin.

It may be found astonishing that the painter has placed St. Anne upon a bed surmounted by a kind of canopy in fashion in his day, and, that he has given a Spanish costume to the old man, Joachim. These inconsistencies, would now be considered as faults, but at that time were not noticed; and, even in the present day, are overlooked when the picture is seen : it is of an extraordinarily vigorous tone, and the colouring is beyond all praise.

This picture forms part of the Duke of Dalmatia's Collection : it has never been engraved.

Width, 11 feet 5 inches; height, 5 feet 11 inches.

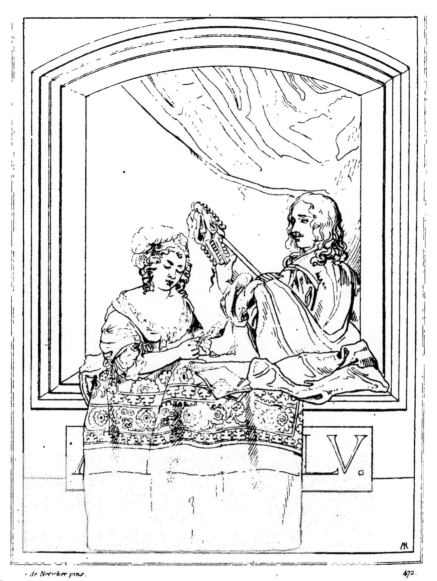

GASPARD DE NETSCHER ET SA FEMME

GASPARD NETSCHER

ET SA FEMME.

Il est à croire que ce tableau représente un mari et sa femme faisant de la musique; mais si l'homme a quelque ressemblance avec le peintre Gaspard Netscher, il est facile de démontrer que c'est une erreur qui a fait regarder ce tableau comme offrant l'image de Netscher et de sa femme.

Le tapis qui recouvre l'appui de la fenêtre laisse apercevoir le commencement du mot Anno et la fin du millésime m dclv. Netscher n'était alors âgé que de 16 ans, et ce n'est qu'en 1659 qu'il épousa la fille d'un Liégeois nommé Godyn.

Ces portraits ont sans doute été fort ressemblans, mais ce mérite est maintenant perdu pour nous; cependant le tableau n'en est pas moins précieux, tant à cause de son effet brillant qu'à cause du soin avec lequel il est fini. Les deux personnages sont ajustés d'une manière agréable, et le tapis dont la fenêtre est ornée présente une diversité de couleur qui ne nuit en rien à l'effet général.

Ce petit tableau, peint sur bois, est dans la galerie de Dresde; il a été gravé par E. Kruger.

Haut., 1 pied 6 pouces; larg., 1 pied 2 pouces.

GASPARD NETSCHER
AND HIS WIFE.

It is presumable that this picture represents a married couple playing music; but, though the man may resemble the artist, Gaspard Netscher, it is easy to show that this picture is erroneously considered as being the portraits of Netscher and his wife.

The carpet that covers the window-sill, displays the beginning of the word, ANNO, and the termination of the date MDCLV; now Netscher, at that time, was only sixteen years old, and it was but in 1659 that he married the daughter of an inhabitant of Liege, named Godyn.

No doubt these portraits were strong likenesses, and though this merit is now lost, for us, the picture is not the less precious, both for its brilliant effect, and the care with which it is finished. The two personages are placed in a pleasing manner, and the carpet, ornamenting the window, presents a diversity of colour, that in no manner injures the general effect.

This small picture, painted on wood, is in the Dresden Gallery: it has been engraved by E. Kruger.

Height, 19 inches; width, 15 inches.

LOUIS XVI DISTRIBUANT DES AUMONES

Hervent pinx

471

LOUIS XVI

DISTRIBUANT DES AUMONES.

L'hiver de 1788 fut remarquable par sa durée; le thermomètre descendit à 17 degrés, et se tint constamment au dessous de 0, depuis le 16 novembre 1788 jusqu'au 14 janvier 1789. Il est facile de concevoir combien la population eut à souffrir; de nombreux ateliers furent ouverts; des chauffoirs publics furent établis; la cour, qui à cette époque résidait à Versailles, s'empressa de faire distribuer d'abondantes aumônes, et le roi Louis XVI, pour stimuler la bienfaisance, alla lui-même visiter la cabane du pauvre et lui porter des secours, dont il augmentait le prix par la bonté avec laquelle il les donnait.

M. Hersent en composant ce tableau a placé la scène à Saint-Cyr, près de Versailles. Le roi, dans une promenade, laissant tout le faste de la représentation, s'est avancé seul au milieu des paysans. Il y revoit un ancien militaire dont le bras débile retrouve à peine la force de saluer son roi. Ce vieillard est entouré et secouru par sa famille; chacun de ses enfans exprime de son mieux sa reconnaissance.

Il n'est pas besoin de dire avec quel talent le peintre a rendu les expressions de bonté et de naïveté qui animent tous les personnages; c'est un tableau de sentiment, et l'on sait avec quelle âme M. Hersent compose et exécute de pareils sujets.

Ce tableau, commandé par le roi Louis XVIII, parut au salon de 1817, il est maintenant dans la galerie de Diane aux Tuileries. Il a été gravé par Adam.

Larg., 6 pieds 9 pouces; haut., 5 pieds 6 pouces.

LEWIS XVI

DISTRIBUTING ALMS.

The winter of 1788 was remarkable for its severity : Reaumur's thermometer descended to 17 degrees, and constantly kept below zero, from November 16, 1788, to January 14, 1789. It is easy to conceive what the people must have suffered. Numerous buildings were thrown open, and public fires kept up. The court, which at that period resided at Versailles, anxiously caused great sums to be distributed, whilst Lewis XVI, to stimulate benefaction, visited in person the cottages of the poor, carrying them that assistance, the value of which is enhanced, by the manner of its being given.

In composing this picture M. Hersent has placed the scene at St. Cyr, near Versailles : the king, in one of his walks, leaving all pomp aside, has advanced, alone, amidst the peasants. He meets an old soldier whose debilitated arm can scarcely gather strength enough to salute his King. The old man is surrounded and assisted by his family : his children express their gratitude as eloquently as they can.

It is needless saying with what talent the artist has given the expressions of kindness and ingenuousness that animate all the personages : this is a sentimental picture, and it is well known with how much feeling M. Hersent composes, and executes similar subjects.

This picture, which was ordered by Lewis XVIII, appeared in the Exhibition of 1817 : it is now in the Diana Gallery of the Tuileries. It has been engraved by Adam.

Height , 7 feet 2 inches; width , 5 feet 10 inches.

473.

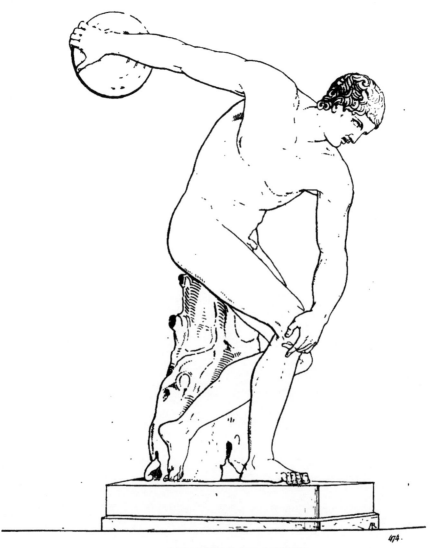

DISCOBOLE EN ACTION.

474.

DISCOBOLE EN ACTION.

Lucien et Quintilien parlent d'une statue en bronze d'un discobole par Myron : on doit croire que cette statue en marbre en est une copie ; mais le sculpteur mérite les plus grands éloges pour avoir si bien rendu l'expression générale de toutes les parties.

Il y avait deux manières de jouer au disque : l'une consistait à le jeter verticalement, l'autre était de le lancer en avant, et c'était la plus ordinaire, car il était question non d'atteindre un but, mais d'envoyer le disque le plus loin possible. De quelque façon qu'on le lançât, les discoboles le tenaient de manière que son bord inférieur était engagé dans la main, et soutenu par les quatre doigts recourbés en devant, tandis que sa surface postérieure était appuyée contre le pouce, la paume de la main et une partie de l'avant-bras. Lorsqu'ils voulaient s'en servir, ils avançaient un de leurs pieds sur lequel reposait tout le corps, ensuite, balançant le bras, ils lui faisaient faire plusieurs tours, presque circulairement, pour chasser le disque avec plus de force ; alors il se trouvait lancé non seulement de la main, mais du bras, et pour ainsi dire de tout le corps.

Cette statue, trouvée dans la ville Adrienne, à Tivoli, vers la fin du xviiie siècle, fut acquise par le pape Pie VI, et placée au Musée du Vatican ; puis apportée à Paris en 1797, et rendue en 1815. Le nom du statuaire se trouve gravé en caractères grecs sur le tronc de l'arbre contre lequel la statue est appuyée ; mais cette indication est l'œuvre d'un restaurateur moderne. Elle a été gravée par Perée dans le Musée français, et par Bouillon dans son recueil de Statues.

Haut., 5 pieds 6 pouces.

474.

THE DISCOBOLUS.

Lucian and Quintilian mention a bronze statue of a Discobolus, or Quoit Player, by Myro : it is presumable that this marble statue is a copy of it, but the sculptor deserves the highest praise for having so correctly given the expression of all the parts.

There were two ways of playing at Quoits : the one consisted in throwing the discus, or quoit, vertically; the other in hurling it forwards, which was the more usual, as the intent was not to reach an aim, put to pitch the quoit as far as possible. In whatever manner it was cast, the Discobuli held it so that its lower edge was within the hand, and supported by the four fingers bent inwards; whilst its hind surface rested against the thumb, the palm of the hand, and part of the fore-arm. When they intended to use it, they advanced one of their feet, upon which the whole body rested, then balancing the arm, they whirled it several times, almost circularly, to drive the quoit with the more impetus, it being thus thrown, not only by the hand, but by the arm, and, in a manner of speaking, by the whole body.

This statue, which was found in the Villa Adriana, at Tivoli, towards the end of the xviii century, was purchased by Pope Pius VI, and placed in the Vatican Museum : it was brought to Paris in 1797, and returned in 1815. The name of the statuary is engraved in Greek letters on the trunk of the tree, by which the statue is supported; but this indication is the work of the modern restorer. It has been engraved by Perée, in the French Museum, and by Bouillon, in his Collection of statues.

Height, 5 feet 10 inches.

474.

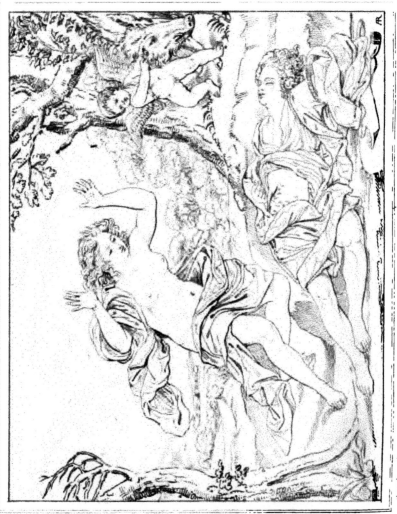

VÉNUS

TROUVANT LE CORPS D'ADONIS.

La couleur de ce tableau en fait un sujet d'étude fort précieux ; les têtes sont remplies d'expressions, le corps de Vénus est très gracieux, mais le peintre aurait dû éviter la symétrie de la pose dans les deux mains de la déesse de Cythère ; la draperie dont elle est entourée est lourde et maniérée. On peut faire le même reproche aux vêtemens d'Adonis, qui ne paraissent pas déchirés par la brutalité du sanglier, mais simplement écartés dans l'intention de faire voir la blessure mortelle du malheureux chasseur.

Il est difficile sans doute de concevoir l'idée du peintre François Barbieri, d'avoir placé dans le fond du tableau l'Amour tenant le sanglier arrêté en le prenant par une oreille, et paraissant vouloir le ramener sur le lieu de la scène, comme pour lui faire considérer la victime de sa fureur.

Ce tableau fait partie de la galerie de Dresde ; il a été grave par Louis Lempereur.

Larg., 8 pieds 10 pouces ; haut., 7 pieds 4 pouces.

VENUS
FINDING THE CORSE OF ADONIS.

The colouring of this picture is a highly valuable subject for study; the heads are full of expression, the body of Venus is very graceful; yet the artist ought to have avoided that sameness of attitude in both the hands of the Cytherean Goddess: the drapery around her is heavy and affected. This last reproach may be also applied to the dress of Adonis, which does not appear torn by the wild-boar's rage, mut merely thrown open, with the intention of displaying the mortal wound of that luckless huntsman.

It is certainly difficult to conceive the idea of the artist, Francesco Barbieri, in placing, in the back-ground of the picture, Cupid holding the wild-boar by the ear, thus appearing to wish to bring him back to the scene of action as if determined to make him contemplate the victim of his fury.

This picture forms part of the Dresden Gallery, it has been engraved by Louis Lempereur.

Width, 9 feet 4 inches; height, 7 feet 10 inches.

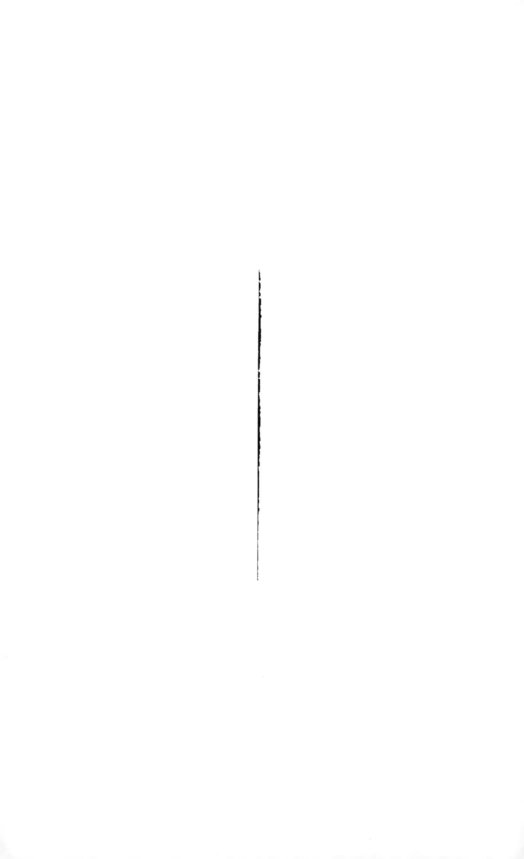

ELIEZER ET REBECCA

ÉLIEZER ET REBECCA.

Luc Giordano, dans ses compositions, ne s'astreint pas toujours aux convenances et aux costumes; on en peut voir la preuve dans le tableau d'Éliezer et Rebecca. Le costume de tous les personnages n'a aucun rapport avec ceux que devraient avoir les serviteurs d'Abraham : plusieurs d'entre eux ont la tête nue, ce qui est tout-à-fait contraire aux usages de l'Orient; Rebecca elle-même a une coiffure élégante et coquette, sans aucun voile, ce qui est encore une inconvenance assez remarquable.

Le peintre, pour désigner la fille du pasteur, lui a mis un bâton courbé dans la main; il l'a placée près d'un puits sur lequel on aperçoit une corde, comme si les puits du pays de Chanaan avaient des constructions semblables aux nôtres; il a mis sur le bord du puits un vase dont la forme est loin d'être commode pour transporter de l'eau : enfin, si la longueur du cou d'un chameau permet de voir sa tête par dessus tout, comment faut-il supposer que soit placé le cheval qui est du côté gauche, pour que sa tête se trouve plus élevée même que celle du chameau ?

On peut encore s'étonner de voir que les bracelets soient présentés à Rebecca par un jeune homme, tandis que la Bible dit qu'Éliezer lui-même les offrit à celle qui devait être la emme de son maître.

Ce tableau est remarquable pour sa couleur vigoureuse et vraie ; les têtes sont gracieuses et pleines d'expression. Il fait partie de la galerie de Dresde, et a été gravé par Waigner.

Larg., 5 pieds 2 pouces ; haut., 4 pieds 5 pouces.

476.

ELIEZER AND REBECCA.

In Luca Giordano's compositions, consistency and costumes are not always preserved : a proof of this may be seen in his picture of Eliezer and Rebecca. The costumes of the personages has no reference to those that Abraham's servants must have worn; several of them are bareheaded, which is quite contrary to Eastern manners : even Rebecca's hair is elegantly and coquettishly attired, without a veil, which is also rather a remarkable incongruity.

To indicate the shepherd's daughter, the artist has put a crook in her hand : he has placed her near a well, over which a cord is seen, as if the wells of Canaan were constructed similar to ours : near the well is a vessel, the form of which would be far from convenient to carry water : then, if the length of the camel's neck allows his head to be seen above every thing, how must the horse, on the left side, be supposed to be placed, for his head to be even higher than the camel's.

It is also astonishing to see the bracelets presented by a young man, whilst the Bible says, that Eliezer offered them himself, to her who was to be his master's wife.

This picture is remarkable for its vigorous and faithful colouring : the heads are graceful and highly expressive. It forms part of the Dresden Gallery, and has been engraved by Wagner.

Width, 5 feet 5 inches; height, 4 feet 8 inches.

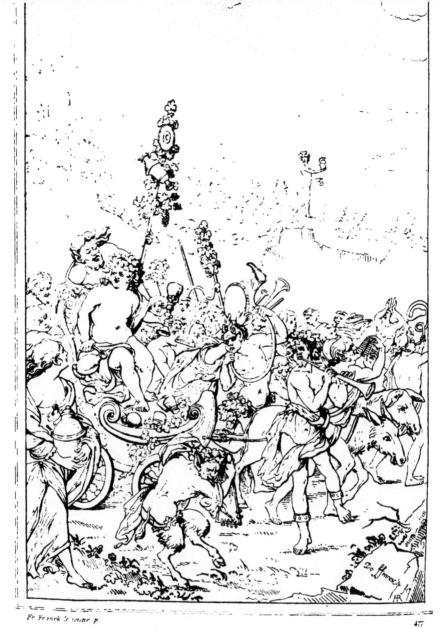

TRIOMPHE DE BACCHUS.

TRIOMPHE DE BACCHUS.

Les tableaux de François Franck le jeune sont fort estimés , parce que ce peintre, né en Flandre, joignit à ses propres dispositions tout ce qu'un long séjour en Italie peut amener d'amélioration dans le talent d'un artiste. Franck, naturellement coloriste, se perfectionna par l'étude des tableaux vénitiens, et sous ce rapport ses tableaux sont tout-à-fait remarquables.

Le Triomphe de Bacchus donne une idée juste du talent de Franck; on y admire surtout l'habileté de ce maître dans l'art de grouper les figures et de distribuer la lumière. Tout est clair, tout est brillant dans ce tableau; la couleur est vraie, et l'harmonie en est parfaite. Malgré la petitesse de l'espace, il présente sans confusion une composition de plus de quarante figures. On peut même regarder comme un tour de force d'avoir établi dans une composition en hauteur une longue procession, sans que la perspective paraisse outrée ni incorrecte.

La signature du peintre est placée sur le devant du tableau à droite. Il fait partie du cabinet d'un amateur de Berlin, et a été gravé par E. Ruscheweyl.

Haut., 2 pieds 4 pouces; larg., 1 pied 6 pouces.

THE TRIUMPH OF BACCHUS.

The paintings of Francis Franck, the younger, are highly valued, because, being born in Flanders, he joined to his own talent all the improvement that can be acquired from a residence in Italy. A colourist by nature, Franck perfected himself by staying at Venice, and, in this respect, his pictures are particularly remarkable.

The Triumph of Bacchus gives an exact idea of Frank's knowledge : this master's skill in the art of grouping his figures and distributing the light is greatly admired. In the present picture all is bright and clear : the colouring is true, and in perfect harmony. Notwithstanding the small space, he presents, without any confusion, a composition of more than forty figures. It may also be considered a daring attempt, to have delineated, in the height of the canvass, a long procession, without the perspective appearing either forced, or incorrect.

The artist's signature is placed in the fore-ground, on the right hand side of the picture. It forms part of the collection of an amateur at Berlin, and has been engraved by E. Ruscheweyl.

Height, 32 inches; width, 10 inches.

PASSAGE DU GRANIQUE.

Alexandre étant monté sur le trône de Macédoine l'an 336 avant Jésus-Christ, dès l'année suivante il soumit la Grèce et détruisit la ville de Thèbes qui avait cherché à se soustraire à son autorité. Voulant ensuite pousser ses conquêtes vers la Perse, il entra en Asie et passa le Granique en présence de l'armée ennemie. La plupart des généraux regardaient comme une témérité le passage d'un fleuve profond, dont les bords étaient occupés par tant de milliers d'hommes. Parménion lui-même engageait Alexandre à différer jusqu'au lendemain avant le jour, mais son avis ne fut point écouté. Le héros s'élance dans le fleuve; suivi de treize compagnies de cavalerie, il s'avance au milieu d'une grêle de traits vers l'autre bord qui était très escarpé. A peine eut-il traversé qu'il se trouve obligé de combattre pêle-mêle avec des ennemis qui ne laissaient pas aux troupes le temps de se mettre en bataille.

Alexandre, que l'éclat de son bouclier et le panache de son casque faisaient remarquer, est personnellement assailli. Résace et Spithridate, généraux de Darius, viennent ensemble l'attaquer. Ce dernier lui donna sur la tête un coup si violent de son cimeterre, qu'il fit tomber le panache de son casque avec une des grandes ailes dont il était orné; mais avant de pouvoir porter un second coup, Clitus le Noir lui abattit le bras d'un coup de hache, et en même temps Résace tomba mort d'un coup d'épée qu'Alexandre lui porta.

Le Brun a suivi exactement le récit des historiens anciens pour composer son tableau, destiné alors à orner la galerie d'Apollon. Il est maintenant dans le grand salon du Louvre.

Larg., 30 pieds; haut., 16 pieds.

456.

THE PASSAGE OF THE GRANICUS.

Alexander having ascended the throne of Macedonia, the year 336 B. C., he, a few months afterwards, subjugated Greece, and destroyed the city of Thebes for seeking to shake off his yoke. Wishing subsequently to carry on his conquests into Persia, he invaded Asia, and crossed the Granicus in presence of the enemy's army. Most of his generals considered it rashness to attempt passing a rapid river, the opposite shore of which was defended by so many thousand men. Even Parmenio endeavoured to induce Alexander to put off the assault to the dawn of the following day, but his counsel was not listened to. The hero plunged into the river. Followed by thirteen corps of cavalry, he advanced amidst a shower of arrows to the opposite bank which was very steep. Scarcely had he reached it, than he found himself obliged to fight hand to hand with the enemy, who did not give his troops time to form themselves in battle array.

Alexander, whose brilliant shield, and the crest on his helmet had caused to be remarked, was more particularly aimed at. Resaces and Spithridates, Darius' Generals, both came together to attack him. Spithridates gave him so violent a blow on the head, with his scimitar, that he cut town the crest from his helmet and one of the large wings ornamenting it : but before he could renew the stroke, his arm was struck off by a blow which Clitus gave him with his battle axe, and at the same time, Resaces was killed by Alexander's sword.

The recital of the Ancient Historians has been closely followed by Le Brun, in composing this picture, which was then intended to adorn the Apollo Gallery : it is now in the great Saloon of the Louvre.

Width, 31 feet 10 inches; height, 17 feet.

L'ÉCOLE EN DÉSORDRE

H. Ruhler pinx

479

L'ÉCOLE EN DÉSORDRE.

Le maître d'une école de jeunes garçons a cru pouvoir s'absenter un moment pendant l'heure de la récréation. Profitant de cet instant de liberté, chacun a voulu l'employer à sa manière; d'un côté on voit un enfant d'un caractère tranquille et jouant seul; il tient une courroie d'une main, et de l'autre des verges pour frapper le banc sur lequel il est à califourchon. D'un autre côté un enfant turbulent saisit les pieds d'un banc; il vient de renverser un de ses camarades qui y était assis, et du même coup en a fait tomber un autre qui jouait avec une pomme. Le plus espiègle de la bande a osé se placer sur le fauteuil du maître : il a pris sa robe, son bonnet, et jusqu'à ses lunettes; il veut faire la leçon à deux écoliers, tandis qu'un troisième, grimpé sur le dos du fauteuil magistral, s'apprête à faire deux malices à la fois; il tient à la main son encrier et le renverse : une partie pourra bien salir le bonnet du maître et l'autre le visage de l'écolier.

A ce moment le maître paraît à la porte; il ne voit pas toute la scène, mais il en connaîtra tous les détails, car il est précédé d'un de ces écoliers doucereux qui savent se faire bienvenir des maîtres, et ne se mêlent aux jeux de leurs camarades que pour en rendre compte. Déjà le maître est armé de l'instrument du supplice, qui dans un instant va rétablir l'ordre; et la justice distributive n'oubliera pas ceux qui se permettent de tracer sur la porte une figure hétéroclite, à laquelle leur malice a donné de la ressemblance avec celle de leur maître.

Ce tableau, peint par Henri Richter, fait partie du cabinet de Gu. Chamberlayne; il a été gravé en mezzotinte par Turner.

Larg., 3 pieds? haut., 2 pieds?

479.

THE SCHOOL IN AN UPROAR.

The master of a Boys School has absented himself for a few moments, during play time. Taking advantage of this opportunity, the youngsters wish to employ it, each according to his own whim : on one side, a boy of a quiet disposition is seen playing alone; he holds a strap in one hand, and in the other a birch to whip the form on which he is astride. On another side, a turbulent boy, catching up one the legs of a form has upset a school-fellow, who was sitting on it, and, he has, at the same time, thrown down another who was playing with an apple. The most mischievous of the lot has daringly placed himself in the master's arm-chair : he has even put on his gown, his cap, and his spectacles : he is lecturing two of the scholars, whilst a third, climbing up the back of the awful chair, is preparing to play two tricks at once; he has an ink-stand in his hand and upsets it : part of the contents will smut his comrade's face, and part will dirty the master's cap.

The Pedagogue appears at this identical moment : he does not see all the scene, but he will soon know the particulars, for he is preceded by one of those sneaking youths, who find the means of being favourites with their masters, and never mix in the sports of their schoolfellows, but to carry tales. The master is already armed with the punishing instrument, which will instantaneously restore order; and retributive justice will not forget those who have taken the liberty to draw on the door a whimsical figure, to which their ingenuity has given some likeness of their master.

This picture by Richter, forms part of Gu. Chamberlayne's collection : there is a Mezzotinto engraving of it by Turner.

Width, 3 feet 2 inches? height, 2 feet 1 inch?

479.

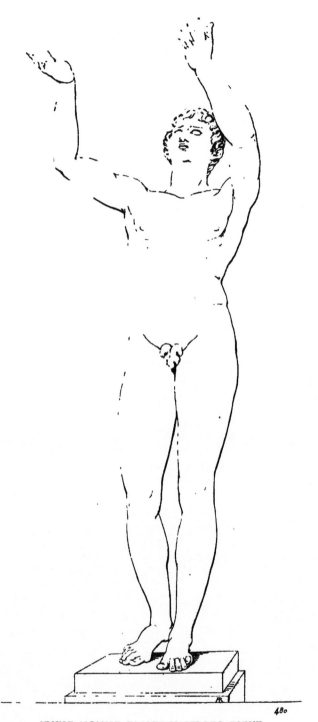

480

JEUNE HOMME REMERCIANT LES DIEUX

>●◄

JEUNE HOMME
REMERCIANT LES DIEUX.

En considérant avec attention ce bel ouvrage, on ne peut se méprendre sur le sentiment religieux qui anime le personnage, on voit dans ses regards et sur sa physionomie l'expression de l'attendrissement et celle de la joie; l'attitude de ses mains élevées, dont l'intérieur est tourné vers le ciel, est celle que la nature suggère aux hommes qui sollicitent les bienfaits d'une puissance céleste. Cette attitude, consacrée dans les rites de plusieurs religions, et particulièrement dans ceux de la religion grecque, a fait donner le nom d'*Adorante* à ces statues.

La nudité absolue de la figure, l'absence de tout symbole et de tout accessoire, peuvent faire présumer que le jeune homme dont ce bronze offre l'image était un de ceux qui s'exerçaient dans les gymnases de la Grèce; il venait sans doute de remporter quelque victoire dans les jeux solennels, et vraisemblablement à la course du stade.

On présume avec quelque raison que cette statue en bronze est celle de Bédas de Byzance, l'un des élèves les plus habiles de Lysippe. Le style répond bien à celui qu'on admirait dans les ouvrages grecs de cette époque.

Cette statue fut, dit-on, donnée au prince Eugène de Savoie par le pape Clément XI; elle passa ensuite chez le prince Wenceslas de Lichtenstein. Le roi de Prusse Frédéric II en fit l'acquisition et la plaça dans son cabinet à Berlin, où elle est maintenant; elle a été gravée par Audouin.

Haut., 4 pieds 4 pouces.

480.

>•<

A YOUNG MAN

RETURNING THANKS TO THE GODS.

When this beautiful production is considered attentively, no mistaken notion can arise on the religious feeling that animates the personage : the expression of gratitude and joy is seen in his physiognomy : the attitude of his uplifted hands, the palms of which are turned towards heaven, is that which nature prompts to men soliciting the favours of a celestial power. This attitude, consecrated, in the rites of several religions, and particularly in those of the Greek Religion, has caused the epithet of *Adoring* to be given to those statues.

The entire nudity of the figure, and the absence of every symbol or accessory, make it presumable, that the young man, represented in this bronze, was one of those who exercised themselves in the Grecian Gymnasia : no doubt he had just gained some victory in the solemn games, and probably in the race of the Stadium.

It is supposed, and with some reason, that this bronze statue is that by Bedas of Byzantium, one of the most skilful disciples of Lysippus. The style corresponds well to that which is admired in the Grecian works of that period.

This statue was, it is said, given to Prince Eugene of Savoy, by Pope Clement XI : it was afterwards possessed by Prince Wenceslas of Lichtenstein. The King of Prussia, Frederic II, purchased it for his collection at Berlin, where it is at present : it has been engraved by Audouin.

Height, 4 feet 7 inches.

480.

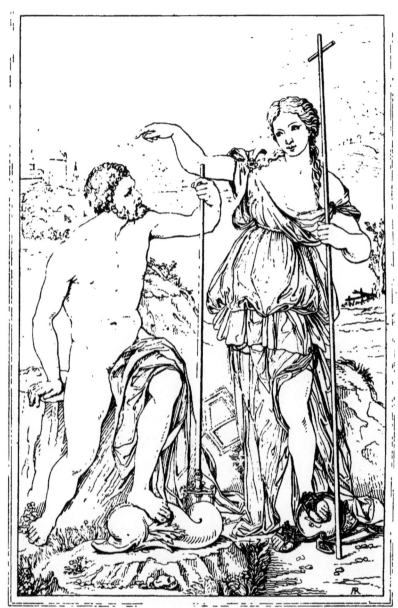

ANDRÉ DORIA

ALLEGORIE

>•◄

ANDRÉ DORIA,

ALLÉGORIE.

Quel que soit le talent d'un peintre, quand il traite un sujet d'une manière allégorique, souvent il est difficile de le comprendre, à moins qu'on n'ait une parfaite connaissance de l'histoire de l'individu dont il est question. Celle-ci pourrait bien ne pas être reconnue au premier coup d'œil par ceux qui ne se rappelleraient pas qu'André Doria, noble génois, fut le plus habile marin de son siècle. Ses premières courses sur mer furent dirigées contre les infidèles. Couronnées du plus grand succès, afin d'en conserver la mémoire, le peintre représenta André Doria avec les attributs de Neptune, pour indiquer que comme ce Dieu il était maître de la mer. Près de l'amiral est la Religion chrétienne, désignée par la croix qu'elle tient de la main gauche, tandis que de l'autre main elle lui indique la prospérité qui l'attend s'il veut continuer à faire triompher la foi catholique.

Ce tableau fut peint en 1512 par François Raibolini, peintre de Bologne, que l'on désigne ordinairement sous le nom de Francia, et qui était alors âgé de 62 ans. Il a fait autrefois partie de la galerie de Modène, et se voit maintenant dans celle de Dresde; il a été gravé par Jacques Folkema.

Haut., 7 pieds 7 pouces; larg., 4 pieds 4 pouces.

><•<

ANDREA DORIA,

AN ALLEGORY.

When a subject is treated allegorically, it is often difficult to understand it, whatever may be the painter's skill, unless a perfect knowledge be possessed of the history of the individual in question. The present allegory might very well not be guessed, at the first glance, by those who should not recal to mind that Andrea Doria, a noble Genoese, was the best seamen of his time. His first atchievements at Sea were against the Heathens. Crowned with the greatest success, the artist, to preserve the remembrance of them, has represented Andrea Doria with the attributes of Neptune, to show, that, like that God, he was the master of the Sea. Near the Admiral is Christianity, indicated by the cross, held in her right hand, whilst with the other, she shows him the Prosperity that awaits him, should he continue to make the Catholic Faith triumph.

This picture was painted in 1512, by Francesco Raibolini, a Bolognese, generally known by the name of Francia, and who was then 62 years old. It was formerly in the Modena Gallery, and is now in that of Dresden : it has been engraved by James Folkema.

Height, 8 feet; width, 4 feet 7 inches.

Fr Barbieri pinx.

CHRIST AU TOMBEAU

LE CHRIST AU TOMBEAU.

Ce tableau offre un bel exemple du talent de Jean-François Barbieri, désigné ordinairement par le surnom de Guerchin. Il est remarquable par une juste distribution de la lumière, une grande force de clair-obscur, une couleur admirable. La fermeté et la franchise du pinceau correspondent à l'énergie qui se rencontre dans l'exécution entière de ce précieux ouvrage. La figure principale est bien composée, sa pose est naturelle; le regret exprimé sur le visage des deux anges augmente l'intérêt, et rappelle an spectateur la compassion que doit inspirer la mort du Rédempteur.

Ce petit tableau, peint sur cuivre, a décoré autrefois le palais Borghèse à Rome : le prince ayant vendu ses tableaux lors de son séjour à Paris, celui-ci fut transporté à Londres en 1814, et acheté alors par lord Radstock; il est maintenant dans la collection du révérend W. Holwell Carr. Il a été gravé par T. Cheesman et P. W. Thomkins.

Larg., 1 pied 5 pouces ; haut., 1 pied 2 pouces.

>-<

CHRIST IN THE TOMB.

This picture is a fine specimen of the talent of Giovanni Francesco Barbieri, generally known by the name of Guercino. Remarkable for a just distribution of the light, a great strength of chiar-oscuro, an admirable colouring, the firmness and freedom of the pencilling answer to the energy found in the entire execution of this exquisite work. The principal figure is well composed, and its attitude natural; the regret, expressed in the countenances of the two Angels, increases our interest, and recals the contrition that must be felt at the death of the Redeemer.

This small picture, painted on copper, formerly decorated the Palazzo Borghese : the Prince, during his residence in Paris, having sold his collection, this picture was, in 1814, taken to London, and then purchased by Lord Radstock : it is now in the Collection of the Rev. W. Holwell Carr. It has been engraved by J. Cheesman, and P. W. Tomkins.

Width, 18 inches; height, 15 inches.

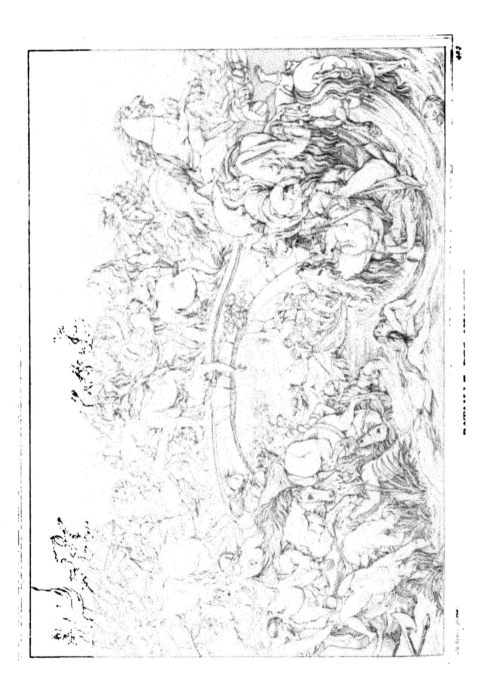

BATAILLE DES AMAZONES.

En considérant les Amazones comme des filles de Mars, on a voulu faire connaître qu'elles avaient une ardeur guerrière qui les porta d'abord à défendre leur pays, et ensuite même à porter la guerre chez leurs voisins.

La fable rapporte plusieurs expéditions faites par les Amazones ; l'une des plus célèbres est celle où ces illustres guerrières, après s'être emparées de l'Attique, furent repoussées par les Grecs sous la conduite de Thésée. Le héros les défit entièrement sur les bords du fleuve Thermodon ; et Rubens, pour donner plus de mouvement à sa composition, a supposé que leur armée est entièrement culbutée au passage du pont.

Les Amazones, cherchant à défendre le passage, sont impitoyablement massacrées ; d'autres en fuyant se précipitent dans le fleuve, et trouvent la mort au milieu des eaux teintes de leur sang. Au travers de l'arche du pont on aperçoit une ville enflammée ; des tourbillons de fumée s'élèvent dans les airs, et répandent plus d'horreur encore sur cette terrible scène.

Ce tableau, peint sur bois, est remarquable par une expression pleine d'énergie, ainsi que par une couleur magnifique. Il fut un des premiers acquis par l'électeur palatin Jean-Guillaume, pour l'ornement de sa galerie de Dusseldorf ; il est maintenant dans celle de Munich. Il a été gravé par Lucas Vorsterman.

Larg., 5 pieds 2 pouces ; haut., 3 pieds 9 pouces.

THE BATTLE OF THE AMAZONS.

By considering the Amazons as the daughters of Mars, the intent has been to impart that they possessed a warlike ardour, which, at first, led them to defend their own country, and subsequently, even to wage war against their neighbours.

There are fabulous accounts of several expeditions undertaken by the Amazons : one of the most famous is that in which these renowned female warriors were repelled by the Greeks commanded by Theseus. This hero totally defeated them on the banks of the river Thermodon; and Rubens to give more life to his composition, has supposed their army entirely routed at the passage of the bridge.

Some of the Amazons, endeavouring to defend the passage, arc pitilessly slaughtered : others, in their flight, throw themselves in the river, and meet their death in the waters died with their blood. A city in flames is seen through the arch of the bridge, clouds of smoke rise in the air, and spread still more horror over this terrible scene.

This picture, painted on wood, is remarkable for an expression full of energy, as also its splendid colouring. It was one of the first purchased by the Elector-Palatine John William, to deck his Gallery at Dusseldorf : it is now in that of Munich. It has been engraved by Lucas Vosterman.

Width, 5 feet 6 inches; height, 4 feet.

◢ |

BATAILLE D'ARBELLES

Le Brun pinx

BATAILLE D'ARBELLES.

Trois années après le passage du Granique, Alexandre, s'étant rendu maître de tous les pays en deçà de l'Euphrate, rencontra Darius qui venait à lui avec une armée que l'on a fait monter à un million, sans doute en y comprenant les femmes, les enfans et les esclaves que les Perses avaientà leur suite.

Ce trait historique doit être mêlé de traits fabuleux, puisque Quinte Curce dit : « Au reste, soit illusion, soit réalité, ceux qui environnaient Alexandre crurent voir un aigle planer d'un vol paisible un peu au dessus de sa tête, sans s'effrayer ni du bruit des armes, ni des gémissemens des mourans, et pendant long-temps il leur parut suspendu en l'air. » Le devin Aristandre, que l'on voit à pied près d'Alexandre, fait remarquer aux soldats cet événement extraordinaire, et le leur indique comme un présage de la victoire.

Alexandre pousse vivement les fuyards jusqu'au centre de leur armée, où on aperçoit Darius assis sur un char très élevé. Son conducteur étant tombé percé par un javelot, le bruit se répandit que le roi lui-même avait été tué, et soudain des hurlemens lugubres, des clameurs confuses, répandirent le trouble parmi les Perses, qui s'enfuirent avec précipitation.

Les tableaux des batailles d'Alexandre donnent une haute idée du talent de Le Brun : les actions y sont représentées avec vigueur, les mouvemens sont nobles et animés, le désordre d'un combat bien exprimé, et pourtant sans confusion dans les groupes, qui sont distribués et placés avec art.

Cette suite gravée d'abord par Gérard Audran, a été copiée en plus petite proportion par Benoît Audran, par Jean Audran, enfin par Duplessis Berteaux et Niquet.

Larg., 39 pieds 10 pouces; haut., 16 pieds.

484.

THE BATTLE OF ARBELA.

Three years after the passage of the Granicus, Alexander having possessed himself of all the country as far as the Euphrates, met Darius, who was advancing against him with an army, said to amount to a million of souls, no doubt including the women, children, and slaves, which the Persians had in their train.

This historical fact is intermixed with fictions, since Quintus Curtius adds : « Whether an illusion or a reality, those who were around Alexander believed they saw an Eagle quietly hovering a little above his head, without being affrighted, either by the clanging of arms, or the groans of the dying; and, during a long time, it appeared to them poising in the air. » The Soothsayer Aristander, seen on foot near Alexander, points out to the soldiers this extraordinary event, and shows it to them as an omen of victory.

Alexander closely pursued the fugitives, even to the center of their army, where Darius is seen seated on a very high car. His Charioteer having been pierced by a javelin, the report ran, that it was the King himself who had been killed : immediately, mournful cries, and confused noises, spread dismay among the Persians, who fled precipitately.

The pictures of Alexander's Battles gives a high opinion of Le Brun's talents : the attitudes are represented vigorously, the actions are noble and spirited, the disorder of a fight is well expressed, and yet, without confusion, in groups that are skilfully distributed and arranged.

This Series was first engraved by Gerard Audran, then copied upon a smaller scale by Benedict Audran, by John Audran, and subsequently also by Duplessis Berteaux and Niquet.

Width, 42 feet 4 inches, height, 17 feet.

484.

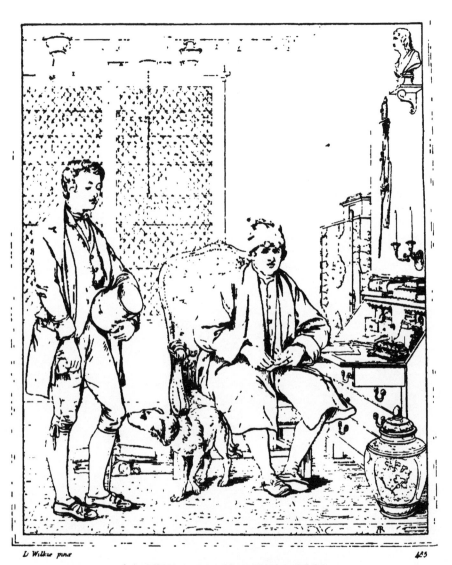

LA LETTRE DE RECOMMANDATION

LA LETTRE DE RECOMMANDATION.

Le peintre Wilkie peut être regardé comme le Greuze de l'Angleterre; ainsi que notre peintre, il n'a traité que des sujets familiers, mais il l'a fait avec un talent et une supériorité qui rendent ses travaux dignes d'être placés à côté des tableaux d'histoire, souvent même ils peuvent l'emporter sur eux pour l'expression et la couleur.

Dans le tableau que nous voyons ici, le peintre a représenté un jeune homme arrivant dans la capitale avec une lettre de recommandation, que l'un des notables de sa ville lui a donnée, dans l'espérance de lui faire trouver un emploi convenable, qui le mettra dans le cas de faire fortune, comme celui de leur concitoyen à qui elle est adressée.

Le jeune homme, debout, est vêtu simplement, son maintien est plein de modestie; il semble attendre avec anxiété l'effet que produira la lecture de la lettre dont il était porteur. Le chien de la maison s'avance vers lui; il le flaire d'un air incertain, et sans savoir encore quel parti il doit prendre; mais le moindre mot peut le déterminer à traiter comme un intrus celui qui peut-être est un parent de son maître.

Le vieillard paraît également inquiet. En décachetant sa lettre, son esprit est fortement préoccupé; il craint que cette visite ne lui occasione des désagrémens, et surtout quelques dépenses, car malgré l'opulence qui règne dans l'appartement, on voit que le patron place l'économie au dessus des autres vertus.

Ce joli tableau fait partie de la collection de Samuel Dobrea; il a été gravé par J. Burnet.

Haut., 1 pied 3 pouces? larg., 1 pied?

THE LETTER OF INTRODUCTION.

Wilkie may be considered as the English Greuze : like our painter, he has treated familiar subjects only; but, with a talent and superiority, that render his productions worthy of being placed on a par with historical pictures : he can be said to often surpass them in point of expression and colouring.

In the present picture, the artist has represented a young man, arriving in the Metropolis, with a letter of introduction, given to him by one of the great men of his native city, in the hope that it will produce him a suitable employment thus enabling him to make his fortune, in the same manner as their fellow townsman, to whom it is addressed.

The young man, who is standing, is dressed very plainly, his deportment is unassumming : he seems to anxiously await the result that will be produced by the reading of the letter, of which he is the bearer. The house dog approaches, smelling him as if undecided how to greet him, but the least sign will determine whether the individual, who is perhaps one of his master's relations, is to be treated as an intruder.

The old man seems equally uneasy. As he opens the letter, his mind seems taken up; he fears lest this visit may cause him some vexation, and, above all, any expence; for, notwithstanding the splendour displayed in the apartment, it is discernible that the owner places economy above all other virtues.

This charming picture forms part of Samuel Dobrea's collection : it has been engraved by J. Burnet.

Height, 1 foot 4 inches? width, 1 foot?

485.

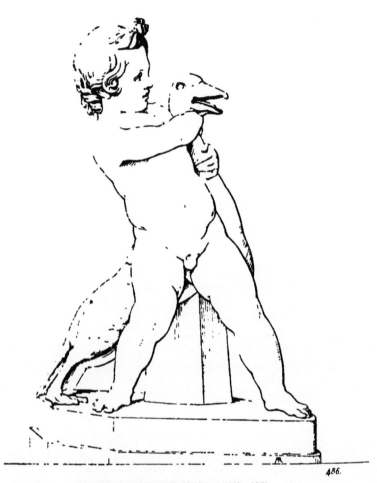

486.

ENFANT JOUANT AVEC UNE OIE

ENFANT

JOUANT AVEC UNE OIE.

On trouve dans Pline la description d'un enfant serrant le cou d'une oie, et dont l'action était exprimée admirablement; il avait été exécuté en bronze par le statuaire carthaginois Bœthus. Winkelmann a pensé que le marbre qui se trouve au Musée Capitolin en était une copie; cette conjecture s'est trouvée acquérir un nouveau poids par la découverte récente de deux autres marbres absolument semblables. Celui-ci fut trouvé en 1789 dans l'endroit nommé *Roma vecchia*, à une lieue et demie de Rome, sur l'ancienne voie Appienne; il est en marbre pentelique.

Rien de si gracieux que le mouvement de l'enfant. La touche facile de cet ouvrage fait penser qu'il a été exécuté à Rome vers la fin du II° siècle de l'ère chrétienne. La tête de l'enfant est une restauration moderne dans ce groupe qui est au Vatican, tandis que dans celui du Musée Capitolin la tête est antique.

Il a été gravé par G. H. Chatillon.

Haut., 2 pieds 10 pouces.

A CHILD

PLAYING WITH A GOOSE.

We read in Pliny the description of a child squeezing a goose's neck, and the action of which was admirably expressed : it had been executed in bronze by the Carthaginian Statuary Bœthus. Winkelman thought that the marble in the Capitoline Museum was a copy; this conjecture was strengthened by the recent discovery of two marbles absolutely alike. The present group was found in 1789, in that part called *Roma Vecchia*, at a league and a half from Rome, in the ancient Appia Via : it is in Pentelic marble.

Nothing can be more graceful than the action of the child. The light and easy touch of this work has induced the belief that it was executed in Rome, towards the end of the II century of the Christian era. The child's head is a modern restoration in this group, which is in the Vatican; whilst in that of the Capitoline Museum, the head is antique.

It has been engraved by G. H. Chatillon.

Height, 3 feet.

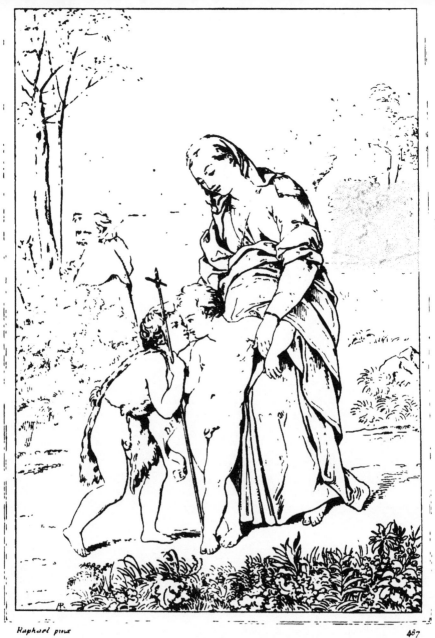

Raphael pinx 487

S^{te} FAMILLE

><•<

SAINTE FAMILLE.

C'est au milieu d'un paysage délicieux que Raphaël a placé cette Sainte Famille; il a supposé la Vierge en promenade avec saint Joseph : le petit saint Jean se trouvant à leur rencontre vient embrasser l'enfant Jésus. Les deux figures d'enfans se distinguent par leurs grâces enfantines; celle de la Vierge est remarquable par une expression de douceur, de bonté et de tendresse, qui lui a fait donner le nom de *la Belle Vierge*.

Le peintre fit ce tableau avec beaucoup de soin pour son protecteur et son souverain le duc d'Urbin, qui le donna au roi d'Espagne. Plus tard, ce monarque le donna au roi de Suède Gustave-Adolphe, père de la reine Christine. Cette Reine le fit mettre sous glace, et il resta ainsi jusqu'au moment où il passa dans la galerie du Palais-Royal. Lorsqu'on fit en 1788 une estimation de cette précieuse collection, ce tableau y fut porté pour 48,800 fr.; et lorsque M. de la Borde se trouva forcé en 1798 de vendre ses tableaux en Angleterre, celui-ci fut acquis par le duc de Bridgewater pour la somme de 75,000 fr.

Ce tableau est peint sur bois; il a été gravé par Pesne, Nicolas de Larmessin et Augustin Le Grand. Il en existe dans la galerie de Florence une copie de la même grandeur.

Haut., 2 pieds 6 pouces; larg., 11 pouces.

THE HOLY FAMILY.

It is in the midst of a delightful landscape that Raphael has placed this Holy Family : he has supposed the Virgin walking with St. Joseph; St. John meeting them, comes to embrace the Infant Jesus. The two figures of the children are remarkable for their infantine graces : that of the Virgin distinguishes itself for its sweet, kind, and tender expression, which has caused it to be called the *Beautiful Virgin.*

The painter did this picture with great care for his patron and sovereign, the Duke of Urbino, who presented it to the King of Spain. This monarch afterwards gave it to Gustavus Adolphus, King of Sweden, and father to Queen Christina, who had a glass put over it, and it remained thus, until it went into the Gallery of the Palais-Royal. When in 1788, that precious Gallery was estimated, this picture was valued at 48,000 franks, about L. 2,000, and when M. de la Borde was obliged, in 1798, to sell those pictures in England, this one was purchased by the Duke of Bridgewater for 75,000 fr., or L. 3,000.

This picture is painted on wood : it has been engraved by Pesne, Nicolas de Larmessin, and Augustin Le Grand. The Gallery of Florence possesses a copy of it, in the same size.

Height, 2 feet 8 inches; width, 12 inches.

Guido Reni pinx.

LOTH ET SES FILLES.

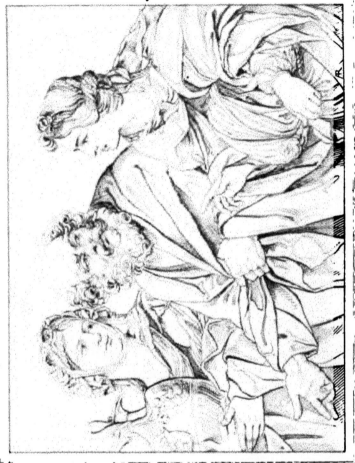

Guido Reni pinx

LOTH ET SES FILLES

LOT

AND HIS DAUGHTERS.

The subject of Lot and his two daughters, previously given, no 344, represents that patriach reposing in a cavern of the mountain. Here Guido Reni shows him on the road, fleeing from Zoar, where he had taken refuge after leaving Sodom.

The old man's head is full of kindness and anxiety for his two daughters : he seems to indicate to them the road which they must follow, to conform themselves to the will of heaven. The hands are painted with that grace, peculiar to Guido. The colouring is vigorous and well harmonized; the light judiciously distributed in masses; and the draperies are well cast.

The vase, borne by one of the sisters, is not an insignificant accessory, since it serves to make known the subject. The headdress of the elder sister is conformable to the costume of the Hebrews : but it may excite some astonishment, that Lot and his other daughter are both bareheaded, which is quite opposite to the customs of the Eastern nations.

This picture belonged to the late Marquis of Landsdowne, after whose death it was purchased by the Hon. Cochrane Johnson : at present, it is in the Collection of M. Thomas Penrice. It has been engraved by Schiavonetti.

Width, 4 feet 10 inches; height, 3 feet 9 inches.

488.

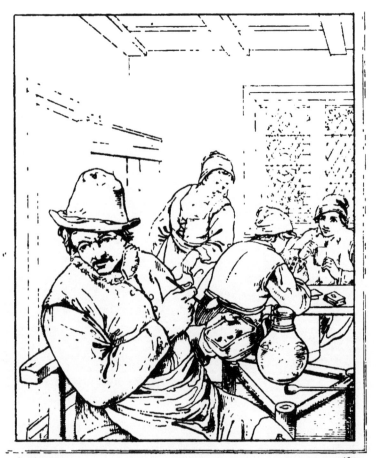

Ostade pinx 489.

UN FUMEUR

UN FUMEUR.

Ce tableau est remarquable par un fini extrême, l'effet de la lumière est ménagé avec une grande habileté, et la tête du personnage principal est un chef-d'œuvre pour la vivacité des tons et pour la finesse du pinceau.

Van Ostade, admirateur des tableaux de Téniers, cherchait à imiter la manière de ce maître, lorsque Brauwer lui fit sentir qu'il s'exposait ainsi à être comparé avec désavantage à son modèle, tandis qu'en prenant une manière différente et originale, il pouvait arriver à la réputation et à la fortune. Ostade se rendit à ce conseil, et une différence remarquable distingue ses ouvrages de ceux de Téniers. Le coloris de Téniers est clair, gai, argentin et varié; celui d'Ostade, vigoureux et chaud, est souvent violet ou verdâtre et plus uniforme. La touche de Téniers est ferme, légère, hardie; le pinceau d'Ostade, toujours nourri, fondu et moelleux, manque quelquefois de fermeté. Téniers, en imitant la nature, lui conserve sa grâce; il la peint telle qu'elle est, aimable, vive, riante, et surtout admirable par sa variété. Van Ostade s'attache constamment à représenter des scènes comiques; resserrant le cercle de ses modèles, il se borne à prendre sans choisir, dans les actions des paysans, ce que la nature offre de plus grotesque; il varie avec esprit ses sujets, ainsi que l'expression de chaque figure, mais il ne sort pas du genre burlesque. L'un et l'autre de ces peintres étaient également recommandables par de bonnes mœurs.

Ce tableau a été gravé par Claessens.

Haut., 1 pied 3 pouces; larg., 9 pouces.

489.

A SMOKER.

This picture is remarkable for its high finishing; the effect of the light is managed with great skill, and the head of the principal personage is a masterpiece for the vivacity of the tones, and for the delicacy of the pencilling.

Van Ostade, who was a great admirer of Teniers' pictures, thought of imitating the manner of that master, but Brauwer made him feel that he thus exposed himself to be disadvantageously compared with his model, whilst, by adopting a different and original style, he might acquire both fame and fortune. Ostade acquiesced in this advice, and a remarkable difference distinguishes his productions from Teniers'. The colouring of Teniers is clear, gay, silvery, and varied: that of Ostade, which is vigorous and warm, is often violet or greenish, and more uniform. The handling of Teniers is firm, light, and bold; the pencilling of Ostade, always rich, blended, and mellow, sometimes fails in firmness. Teniers, by imitating nature, preserves her grace; he depicts her, as she is, amiable, sprightly, smiling, and, above all, admirable for her variety. Van Ostade constantly chuses comic scenes; contracting his range for models, he limits himself in taking, without choice, in the actions of peasants, what nature offers of most grotesque; he varies his subjects with judgment as also the expression of each figure, but he never wanders from the burlesque style. Both were praiseworthy for their morals.

This picture has been engraved by Claessens.

Height, 16 inches; width, 9 inches.

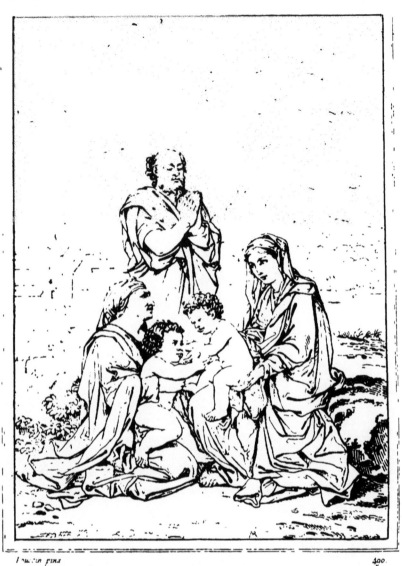

Poussin pinx

STᴱ FAMILLE

SAINTE FAMILLE.

Ainsi que Raphaël, Poussin possédait parfaitement l'art de grouper ses figures suivant la convenance, de les dessiner selon leur caractère, et de former un ensemble agréable, qui naît de l'accord de toutes les parties. Dans ce tableau donc, Poussin a placé la Vierge assise, tandis qu'il a mis sainte Élisabeth à genoux devant elle. Cette pose respectueuse amène une différence dans la hauteur des deux figures, et empêche leur tête de se trouver sur la même ligne horizontale. Il en résulte encore que l'enfant Jésus, assis sur les genoux de la Vierge, se trouve plus élevé que le petit saint Jean, placé sur ceux de sainte Élisabeth, ce qui donne à l'enfant Jésus la supériorité convenable. La tête de la Vierge est agréable, elle respire la candeur et la bonté, celle d'Élisabeth est dans le caractère que Raphaël a déterminé pour cette sainte ; saint Joseph a une physionomie noble sans fierté. Les enfans sont pleins de grâce, de naïveté. Il faut pourtant avouer que malgré tout cela Poussin n'est point arrivé à donner à ces personnages, et surtout à la Vierge, ce caractère d'un sentiment divin, que l'on trouve dans toutes les Saintes Familles de Raphaël.

Le paysage est de très bon style; à l'égard de la couleur, on est forcé de convenir que Poussin n'a pas ce brillant coloris, cet effet de clair-obscur qui plaît dans plusieurs maîtres des écoles italienne et flamande.

Ce tableau a été gravé par Pesne, Massard père, et Niquet.

Haut., 2 pieds; larg., 1 pied 7 pouces.

THE HOLY FAMILY.

Like Raphael, Poussin possessed perfectly the art of suitably grouping his figures, of drawing them according to their character, and of forming a whole, which pleases, because it springs from the conformity of all the parts. In this picture then, Poussin has represented the Virgin sitting, whilst he has placed St. Elizabeth kneeling before her. This respectful attitude produces a difference in the height of the two figures, and prevents their heads being in the same horizontal line. There also results from it, that the Infant Jesus, who is sitting on the Virgin's knees, is higher that St. John, placed on his mother's, which gives the Infant Jesus a becoming superiority. The Virgin's head is pleasing, it breathes innocence and kindness; Elizabeth's, has the character given by Raphael to this Saint : St. Joseph has a noble, though unassuming, countenance. The children are full of grace and native simplicity. Still it must be acknowledged, that Poussin has not succeeded in giving to his personages, and particularly to the Virgin, that character of a divine sentiment, discernible in all the Holy Families by Raphael.

The landscape is in very good style; with respect to the colouring it must be owned that Poussin has not that brilliancy, that effect of light and shade, which pleases so much in several masters of the Italian and Flemish Schools.

This picture has been engraved by Pesne, Massard Senr. and Niquet.

Height, 25 inches; width, 20 inches.

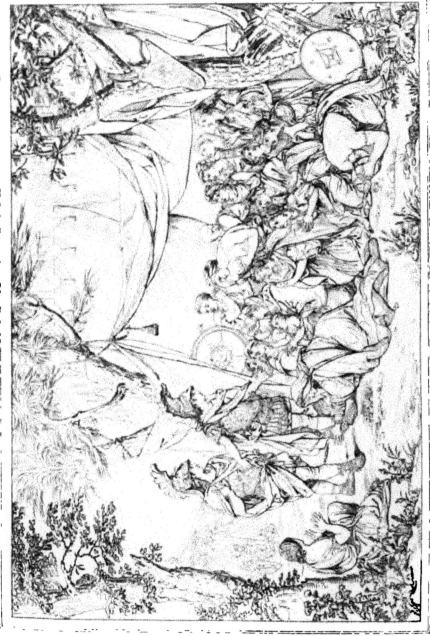

Le Brun pinx.

LA FAMILLE DE DARIUS DEVANT ALEXANDRE.

404

LA FAMILLE DE DARIUS

DEVANT ALEXANDRE.

Après la bataille d'Issus, Alexandre n'eut plus qu'à pour-
suivre ce prince dans les défilés de la Cilicie, et à ramasser
ses trésors et les bagages de son armée dispersée. Le destin
voulut encore que la mère, la femme et les enfans de ce mo-
narque infortuné et fugitif tombassent également entre les
mains du vainqueur.

Suivant le récit de Quinte-Curce, « Alexandre fit prévenir les
prisonnières qu'il venait en personne les visiter ; et, laissant
derrière lui son escorte, il entra dans leur tente, accompagné
d'Éphestion. Son âge était le même que celui d'Alexandre,
mais sa taille beaucoup plus haute ; aussi, le prenant pour le
roi, les deux princesses l'honorèrent à la façon des Perses. Sy-
sigambis, ayant connu son erreur, se jeta aux pieds d'Alexan-
dre en le priant d'excuser sa méprise sur ce qu'elle ne l'avait
jamais vu. Alors le roi lui tendit la main pour la relever en lui
disant : « Mère, vous ne vous êtes pas trompée ; celui-ci est
un autre Alexandre. »

Telle est la scène représentée par Le Brun, qui exécuta ce
tableau à Fontainebleau, en présence de Louis XIV, ce prince
venant presque tous les jours voir travailler son peintre favori.

Parmi les chefs-d'œuvre de l'école française, la Famille de
Darius sera toujours citée comme l'un des plus parfaits, pour
la noblesse de la composition, ainsi que par la justesse et la
vérité des expressions.

Ce tableau a été gravé par Gérard Edelinck.

Larg., 21 pieds 5 pouces ; haut., 16 pieds.

THE FAMILY OF DARIUS
IN PRESENCE OF ALEXANDER.

After the battle of Issus, there only remained to Alexander to pursue Darius into the passes of Cilicia, and to gather his treasures and the baggage of the dispersed army. Fate so willed it, that the mother, the wife, and the children of the unfortunate and fugitive monarch, should also fall into the conqueror's hands.

According to Quintus Curtius, « Alexander caused the female prisoners to be informed that he was coming in person to visit them; and, leaving his escort behind him, he entered their tent, accompanied by Ephæstion, who was of his own age, but much taller: thus, the two princesses, mistaking the latter for the king, greeted him according to the manner of the Persians. Sysigambis, discovering her mistake, threw herself at Alexander's feet, begging of him to excuse her error, as she had never before seen him. Then the king stretched out his hand to raise her, saying : « Mother, you are not mistaken; he also, is another Alexander. »

Such is the scene represented by Le Brun, who executed this picture in the presence of Lewis XIV, who used to come almost every day to see his favorite painter at work.

Among the masterpieces of the French School, the Family of Darius will always be mentioned as one of the most perfect, for the grandeur of the composition, as also for the correctness and fidelity of the expressions.

This picture has been engraved by Gerard Edelinck.

Width, 22 feet 9 inches; height, 17 feet.

492

PERSONNAGE ROMAIN

PERSONNAGE ROMAIN.

On ignore pourquoi cette statue a reçu le nom de Germanicus, car ses traits n'ont aucune ressemblance avec ceux de ce prince; cependant la coiffure fait reconnaître qu'elle représente un Romain à qui l'on a donné les attributs de Mercure. La tortue que l'on voit auprès de la statue rappelle l'inventeur de la lyre. La draperie placée sur le bras gauche et le geste de la main droite, dont les doigts sont dans une position, qui chez les anciens avait rapport au calcul, rappellent également le dieu du commerce; enfin la pose et le mouvement sont empruntés à l'une des plus belles statues de Mercure.

L'auteur de cette statue est un artiste grec et son nom se trouve gravé sur l'écaille de la tortue; il se nommait Cléomène, était d'Athènes et fils d'un autre Cléomène, que Visconti suppose être l'auteur de la célèbre Vénus de Médicis. Cette statue, en marbre pentélique, donne une haute idée du talent de l'auteur. L'anatomie y est parfaitement sentie. Le marbre est travaillé avec tant de soin qu'on n'y sent pas les traces du ciseau, et qu'il semble avoir toute la souplesse de la chair.

Sixte-Quint avait fait placer cette statue dans ses jardins du mont Esquilin à Rome; acquise et transportée en France sous Louis XIV, elle fut alors placée avec le Jason dans la galerie de Versailles. Elle a été gravée par Félix Massard et Châtillon.

Haut., 5 pieds 6 pouces.

A ROMAN PERSONAGE.

It is not known why this statue bears the name of Germanicus, for its features have no resemblance with those of that prince. Yet the headdress indicates it to represent a Roman, to whom the attributes of Mercury have been given. The tortoise, seen near the statue, recals the inventor of the lyre : the drapery placed over the left arm, and the action of the right hand, the fingers of which are in a position, that, amongst the ancients, referred to computation, equally remind us of the god of trade : in fine the attitude and action are borrowed from one of the finest statues of Mercury.

The author of this statue was a Grecian artist whose name is engraved on the tortoise-shell : he was called Cleomenes, he came from Athens and was the son of another Cleomenes, whom Visconti supposes to be the author of the famous Venus de Medicis. This statue, in Pentelic marble, gives a high opinion of the author's talent. The anatomy is perfectly expressed. The marble is worked with so much care, that no traces of the chisel are discernible, and it seems to have all the softness of flesh.

Sixtus V caused this statue to be placed in his gardens on the Esquiline Hill at Rome : it was purchased and transferred into France, under Lewis XIV ; and then placed with the Jason, in the Gallery at Versailles. It has been engraved by Felix Massard and Châtillon.

Height, 5 feet 10 inches.

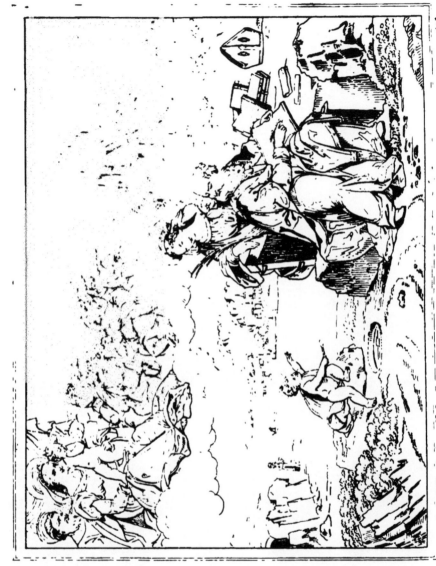

Cornside. pinx

VISION DE SAINT AUGUSTIN.

Après avoir passé sa jeunesse dans l'éloignement de Dieu, saint Augustin, ayant adopté les erreurs des manichéens, cherchait cependant encore à connaitre la vérité. Il balançait toujours à reconnaître le mystère de la Trinité et les autres dogmes de la foi catholique ; mais il fut tiré de cette incertitude par une vision céleste, dans laquelle il aperçut au bord de la mer, près d'un trou fait dans le sable, un enfant assis qui lui dit : « Il serait plus facile de transporter, avec la cuiller que je tiens, toute l'eau de l'océan dans ce petit creux, que d'élever l'intelligence humaine à la hauteur des mystères sublimes de la religion. »

Le peintre Garofalo, voulant représenter un de ces mystères, a montré dans une gloire céleste la Vierge et l'enfant Jésus avec saint Joseph. On peut regarder comme un anachronisme d'avoir donné à saint Augustin les marques de l'épiscopat, puisqu'à l'époque où il eut cette vision, il n'était pas encore revêtu de cette dignité. C'est aussi par une licence dont nous avons bien des exemples, que l'on voit près de lui la figure de sainte Catherine qui n'a aucun rapport avec le sujet.

Les têtes sont remplies d'expression, de noblesse et de beauté. Les figures, élégantes et bien drapées, donnent une juste idée du talent de Garofalo, l'un des meilleurs imitateurs de Raphaël. Ce tableau, peint sur bois, était autrefois à Rome dans la collection du prince Corsini. Apporté en Angleterre en 1801, par M. Ottley, on le voit maintenant dans le cabinet de Guillaume Holwell-Carr ; il a été gravé par P. W. Tomkins.

Larg., 2 pieds 6 pouces ; haut., 1 pied 11 pouces.

493.

THE VISION OF S⸱. AUGUSTIN.

After spending his youth unmindful of God, St. Augustin adopted the errors of the Manicheans, and yet he sought to know the truth. He was still hesitating to acknowledge the mystery of the Trinity, and the other dogmas of the Catholic Faith, when he was drawn from this uncertainty by a celestial vision, in which he perceived on the sea-shore, near a hole in the sand, a child sitting, who said to him : « It would be easier to remove, with the ladle I hold in my hand, all the water of the ocean into this little hollow, than to raise the human understanding to a level with the sublime mysteries of Religion. »

The artist Garofalo, wishing to delineate one of those mysteries, has represented, in a celestial glory, the Virgin and the Infant Jesus with St. Joseph. It may be considered an anachronism to have given to St. Augustin the marks of Episcopacy, since at the time when he had this vision, he was not yet invested with that dignity. It is also a licence, of which there are many examples, to have placed near him, the figure of St. Catherine that has no connexion with the subject.

The heads are full of expression, grandeur, and beauty. The figures, elegant and well draped, give a correct idea of Garofalo's talent, one of Raphael's best imitators. This picture, which is painted on wood, was formerly at Rome, in Prince Corsini's Collection. Brought to England in 1801, by M. Ottley, it is now in the possession of the Rev. W. Holwell Carr; it has been engraved by P. W. Tomkins.

Width, 2 feet 8 inches; height, 24 inches.

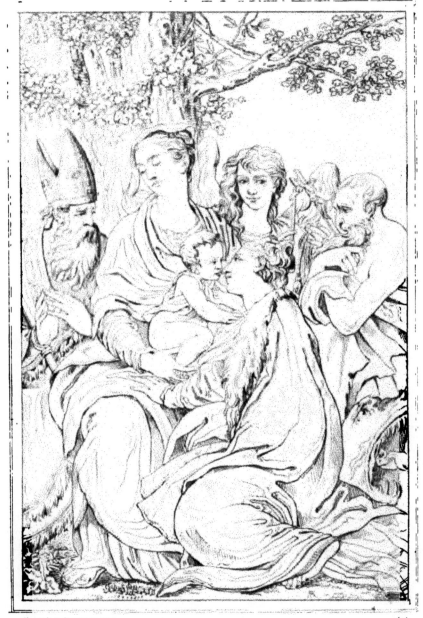

LA VIERGE ET L'ENFANT JÉSUS

AVEC Sᵗᵉ MARGUERITE ET AUTRES SAINTS

><•<

LA VIERGE, L'ENFANT JÉSUS,

Sᵗᵉ MARGUERITE ET D'AUTRES SAINTS.

La grâce de cette composition est due au peintre, mais la réunion de personnages qui n'ont pu se trouver ensemble est encore une de ces idées dont la bizarrerie ne peut venir que de celui qui a commandé le tableau. Avec plus de piété que de goût, comme nous l'avons déjà dit ailleurs, il aura voulu voir dans le même tableau les saints et les saintes auxquels il avait une dévotion particulière.

La tête du dragon que l'on aperçoit en partie à droite est l'attribut distinctif de sainte Marguerite, que le démon tourmenta sous cette forme. Elle fut engloutie toute vive par ce formidable animal; mais un signe de croix, fait à l'instant même par la sainte, frappa de mort le monstre dont les flancs s'ouvrirent, et Marguerite revit le jour sans avoir éprouvé aucun dommage.

Saint Jérôme, placé à droite, est reconnaissable par sa longue barbe, sa nudité et le crucifix qu'il tient en main; quant au personnage qui occupe la gauche, on veut que ce soit saint Benoît; nous ignorons ce qui peut le faire penser : la mitre pontificale dont il est coiffé doit plutôt faire croire que c'est saint Augustin.

Parmesan fit ce tableau pour le couvent de Ste-Marguerite à Bologne : le peintre s'y est fait remarquer par sa brillante couleur, ainsi que par la manière gracieuse dont il a placé ses figures. Ce tableau a été gravé par Jules Bonasone, Traballesi et Fr. Rosaspina.

Haut., 6 pieds 10 pouces; larg., 4 pieds 6 pouces.

494.

>•<

THE VIRGIN, THE INFANT JESUS,

St. MARGARET AND OTHER SAINTS.

The gracefulness of this composition is due to the artist, but the connecting of personages, who could not have been together, is one of those ideas, the eccentricity of which can have proceeded only from the individual who ordered the picture. Possessing more piety than taste, as we have said elsewhere, he wished to see in the same painting those saints to whom he paid a particular devotion.

The dragon's head, partly seen on the right hand, is the distinguishing attribute of St. Margaret, whom the Devil tormented under that form, and who was swallowed alive by that formidable animal : but the sign of the cross, which the saint made at the moment, struck dead the monster, whose sides opened, and Margaret returned to this world uninjured.

St. Jerome, placed to this right, is discernible by his long beard, his nudity, and the crucifix in his hand : as to the personage, to the left, it is said to be St. Benedict, but we know not what can induce that belief : the pontifical mitre on his head ought rather to suggest the idea of its being St. Augustin.

Parmigiano did this painting for the convent of St. Margaret in Bologna : the artist has distinguished himself in it by his brilliant colouring, as also by the graceful manner in which he has disposed his figures. This picture has been engraved by Julius Bonasoni, Traballesi, and Fr. Rosaspina.

Height, 7 feet 3 inches; width, 4 feet 9 inches.

494.

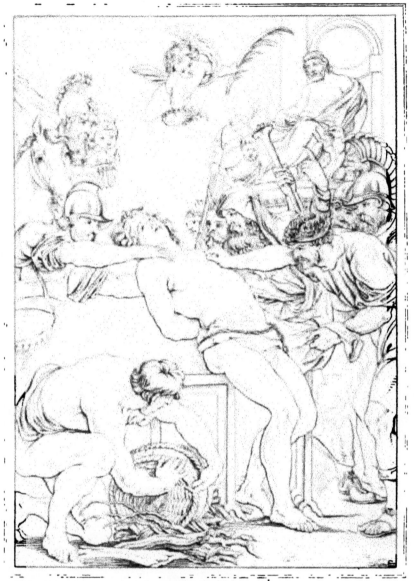

Rubens pinx

MARTYRE DE St LAURENT

MARTYRE DE SAINT LAURENT.

Ainsi qu'on a pu le voir dans le n° 458, saint Laurent, l'un des sept diacres de l'église de Rome, était chargé d'administrer les biens qui lui appartenaient. Après la mort du pape saint Xyste, il fut mandé par le préfet Cornelius Secularis pour lui livrer toutes les richesses de l'église. Le saint diacre ayant demandé trois jours pour satisfaire à ces ordres, s'empressa de distribuer aux pauvres fidèles tout ce qu'il avait en sa garde ; puis, se présentant au préfet escorté de tous ceux qu'il avait secourus, il dit que c'était là toutes les richesses de l'église. Une telle déclaration ne put satisfaire l'avidité de Secularis, qui ordonna que l'on étendît le saint sur un gril de fer rougi au feu. Il fit ensuite entretenir un brasier par du charbon qu'on y apportait de temps en temps, mais que l'on ménageait de manière à ce que le corps ne pût être rôti que peu à peu, pour rendre le supplice plus cruel.

La figure du saint est parfaitement étudiée ; Rubens y a fait sentir la résignation aux volontés célestes, et la résistance naturelle pour tâcher d'éviter la douleur. Deux bourreaux renversent violemment le martyre, tandis qu'un troisième verse un panier de charbon pour entretenir le feu.

Ce tableau, peint sur bois, a été gravé par Lucas Vorsterman et Corneille Galle ; il a fait partie de la galerie de l'électeur palatin à Dusseldorff, et se trouve maintenant dans la galerie du roi de Bavière à Munich.

Haut., 7 pieds 9 pouces ; larg., 5 pieds 6 pouces.

495.

># •◄

THE MARTYRDOM OF Sᵗ. LAWRENCE.

It was mentioned, n° 458, that St. Lawrence, one of the seven deacons of the Church of Rome, had been intrusted with the care of its wealth. After the death of Pope St. Xystus, being sent for by the Prefect Cornelius Secularis, to give up all the treasures of the Church, the holy deacon, requested three days to fulfil these orders; and during this time, he eagerly distributed amongst the poor, belonging to the faithful, all that he had in his keeping. Then presenting himself before the Prefect, escorted by those whom he had assisted, he said, that these were all the riches of the Church. Such a declaration could not satisfy the avidity of Secularis who ordered the Saint to be extended over a red hot gridiron. He afterwards caused the heat to be kept up by fuel thrown in at intervals, yet so directed that the Saint's body could roast but slowly, in order to render the torture still more horrible.

The figure of the Saint is perfectly conceived: Rubens displays in it, resignation to the will of heaven, and yet that natural resistance in endeavouring to avoid pain. Two executioners throw down the Martyr with violence, whilst a third is pouring a basket of coal to feed the fire.

This picture which is painted on wood, has been engraved by Lucas Vosterman, and Cornelius Galle: it formed part of the Elector-Palatine's Gallery at Dusseldorf, and is now in the King of Bavaria's Gallery at Munich.

Height, 8 feet 3 inches; width, 5 feet 10 inches.

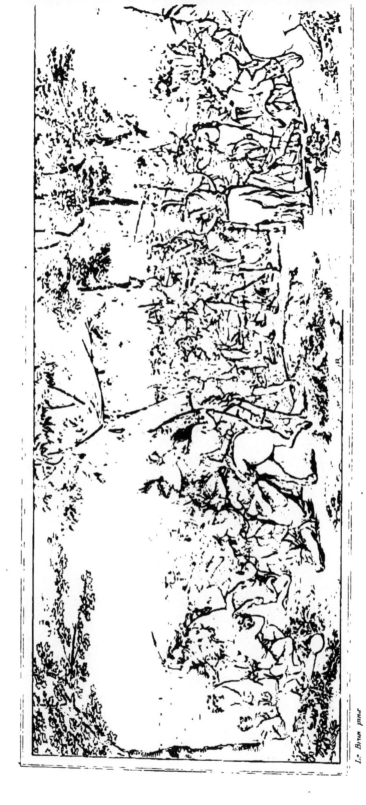

PORUS VAINCU EST AMENÉ DEVANT ALEXANDRE

L.ᵉ Brun pinx

PORUS VAINCU.

Les armes d'Alexandre étaient victorieuses depuis huit années; l'empire des Perses avait été détruit par la mort de Darius, Alexandre avait déjà soumis plusieurs des rois de l'Inde, lorsque, l'an 228 avant Jésus-Christ, il éprouva de la résistance de la part de Porus, l'un des rois les plus puissans.

Les deux armées ennemies étaient depuis plusieurs jours sur les bords de l'Hydaspe; mais Alexandre, profitant d'un temps orageux, donna l'ordre de le traverser au milieu de la nuit et sur plusieurs points. Parvenu ainsi à tromper la vigilance de Porus, ce prince, malgré ses brillantes phalanges, ses nombreux chariots de guerre et ses éléphans monstrueux, fut entièrement défait. Aussi remarquable par la hauteur de sa stature que par son courage et son malheur, le monarque blessé et prêt à périr dans la mêlée, fut amené devant le vainqueur, qui le recevant avec bonté, lui demanda comment il voulait être traité. — En Roi, lui répondit Porus, dont la fierté ne se trouvait pas abattue.

Tout est bien dans ce tableau, où il semble que Le Brun se soit montré dessinateur plus correct et coloriste plus vigoureux et plus vrai que de coutume; il peut être regardé comme le meilleur de cette suite célèbre désignée sous le nom de Batailles d'Alexandre. On assure cependant que l'habile peintre se fit aider. Suivant la tradition, les chevaux seraient peints par Vander Meulen, les plantes et les devans par Nicassius; Galoche aurait peint la figure de l'esclave attaché à la queue d'un cheval; puis Silvestre et d'autres élèves de Le Brun auraient fait d'autres parties accessoires.

Larg., 39 pieds; haut., 16 pieds.

THE DEFEAT OF PORUS.

Alexander's arms had been victorious for eight years, the Persian Empire had been dissolved by the death of Darius, Alexander had already subjugated several of the kings of India, when, in the year 328 B. C. he met with some resistance from Porus, one of the most powerful monarchs.

The two hostile armies had been, since several days on the banks of the Hydaspes, when Alexander, taking advantage of a storm, gave orders for crossing the river at several parts, in the middle of the night. Having thus succeeded in deceiving the vigilance of Porus, this prince, notwithstanding his brilliant phalanxes, his numerous war chariots, and his enormous elephants, was totally defeated. As remarkable for his great stature, as for his courage and misfortune, this monarch being wounded and on the point of perishing in the combat, was brought in presence of the conqueror, who, receiving him kindly, asked him how he wished to be treated: Like a King, replied Porus, whose intrepidity was unabashed.

All is good in this picture, wherein it appears that Le Brun has shown himself a more correct designer, and a more vigorous and more faithful colourist than usual : it may be considered as the best of the celebrated series, known by the name of Alexander's Battles. It is however asserted that this skilful artist was assisted. According to report, the horses were painted by Vander Meulen, the plants and the foregrounds by Nicassius; Galoche is said, to have painted the figure of the slave tied to a horse's tail, whilst Silvestre and other pupils of Le Brun did other parts.

Width, 41 feet 5 inches; height, 17 feet.

496.

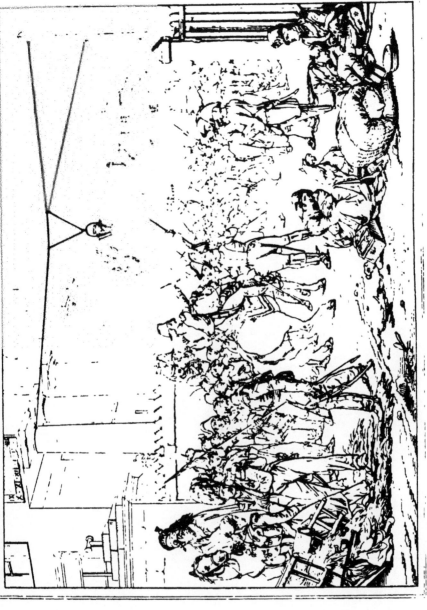

Hor. Vernet pinx

LA BARRIÈRE DE CLICHY

LA BARRIÈRE DE CLICHY.

On ne se souvient qu'avec peine du jour où la garde natio-
nale de Paris se trouva dirigée aux barrières pour défendre la
ville investie par les troupes étrangères. On n'a point oublié
non plus le désordre dans lequel arrivaient à la hâte les pau-
vres habitans des environs, qui entrèrent dans Paris avec l'es-
poir d'y trouver un refuge assuré pour leur personne, et ce
qu'ils avaient pu sauver de leurs propriétés.

M. Horace Vernet a représenté dans ce tableau le moment
où le maréchal Moncey, commandant en chef de la garde na-
tionale de Paris, arrive à la barrière de Clichy. Il apprend le
départ du chef de la deuxième légion, et confie la défense de
ce poste à M. Odiot, que l'on voit à pied devant le maréchal.
Parmi les personnes qui les entourent, on peut reconnaître
MM. Alexandre de la Borde, Amédé Jaubert, Emmanuel Du-
paty, Berlin, Castera, Margarite et Charlet.

Tous les groupes, tous les personnages de cette scène sont
tracés avec une parfaite exactitude, et chacun se rappelle par-
faitement les épisodes dont il a été témoin pendant la durée
d'un service où le zèle, l'intelligence et le courage n'ont pu
empêcher l'invasion étrangère.

Ce tableau fait partie du cabinet de M. Odiot; il a été gravé
en mezzotinte par M. Jazet.

Larg., 4 pieds ; haut., 3 pieds.

>•<

THE BARRIÈRE DE CLICHY.

It can be but painful to remember the day when the Paris National Guards were sent to the various Barrieres, or Gates, to defend the town, which was surrounded by Foreign Troops: nor has the confusion been forgotten, when the poor inhabitants of the environs, hastily came into Paris, hoping to find there a safe refuge for their persons, and what they had saved of their property.

M. Horace Vernet has, in this picture represented the moment when Marshal Moncey, the Commander in chief of the Paris National Guards, arrives at the Barrière of Clichy. He learns the departure of the commander of the second Legion, and intrusts the defence of this post to M. Odiot, who is on foot, before the Marshal. Amongst the persons around them, it is easy to recognize Mesrs. Alexandre de la Borde, Amédée Jaubert, Emmanuel Dupaty, Bertin, Castera, Margarite, and Charlet.

All the groups, all the personages of this cene, are delineated with perfect exactness, and any one may perfectly recal the episodes witnessed, during a service, in which zeal, science, and courage, were inefficient against a Foreign invasion.

This picture forms part of M. Odiot's Collection : it has been engraved in Mezzotinto by M. Jazet.

Width, 4 feet 3 inches; height, 3 feet 2 inches.

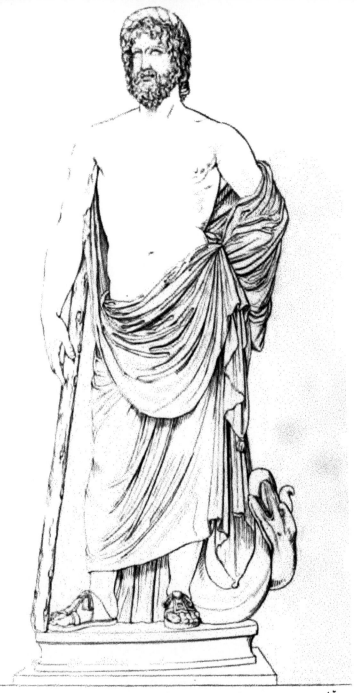

ESCULAPE

ESCULAPE.

Dieu de la médecine, Esculape était fils d'Apollon et de Coronis, qui, après avoir caché sa grossesse, alla du côté d'Épidaure où elle accoucha. L'enfant fut allaité par une des chèvres qui paissaient dans un bois voisin, et gardé par le chien du troupeau. Le chévrier ayant aperçu l'enfant nouveau-né, voulut d'abord l'emporter; mais le voyant, dit-on, tout resplendissant de lumière, il s'en retourna, et publia qu'il était né un enfant miraculeux. Esculape pourtant fut retiré du lieu où il avait été exposé et nourri par Trygone, femme du chévrier qui l'avait découvert. Lorsqu'il fut en état de s'instruire il alla profiter des leçons que donnait le célèbre centaure Chiron. Esculape, doué d'un esprit pénétrant, fit des progrès, surtout dans la connaissance des simples, et dans la composition des remèdes; il en inventa même de très salutaires. Enfin il acquit la réputation d'un si grand médecin, qu'il passa dans la suite pour l'inventeur et même pour le dieu de la médecine.

Le culte d'Esculape, établi d'abord à Épidaure, se répandit dans toute la Grèce. On l'honorait sous la figure d'un serpent, ce qui n'empêchait pas qu'il n'eût aussi des statues élevées en son honneur et sous la figure d'un homme.

Cette statue, en marbre pentélique, était à la villa Albani. Elle a tous les attributs du dieu de la médecine, le serpent à ses côtés, un bâton noueux à la main, un manteau autour du corps, la barbe et le *Théristrion*, espèce de turban, ou petite bande d'étoffe roulée autour de la tête, et que l'on voit souvent aux statues d'Esculape et aux portraits de quelques médecins de l'antiquité. Elle a été gravée par Schulfe et Châtillon.

Haut., 7 pieds.

ÆSCULAPIUS.

Æsculapius, the God of Physic, was the son of Apollo by the nymph Coronis, who, after disguising her pregnancy, went towards Epidaurus, where she was delivered. The child was suckled by one of the goats that grazed in a neighbouring wood, and defended by the dog belonging to the herd. The goatherd having found the new born infant, wished at first to carry it off, but seeing it resplendent with light, he went away, and spread the report that a miraculous child was born. Æsculapius was however taken from the spot where he had been exposed, and was brought up by Trigona, the goatherd's wife. When he was capable of receiving instruction, he went to profit by the lessons given by the famed Centaur Chiron. Æsculapius, being endowed with a penetrating mind, made great progress, particularly in the knowledge of simples, and in the composing of remedies : he even invented several, very beneficial. Finally he acquired the reputation of so great a Physician, that he afterwards passed for the inventor, and even for the God of Medicine.

The worship of Æsculapius, at first established at Epidaurus, spread all over Greece. He was adored under the figure of a serpent, which did not prevent his also having statues raised in honour to him, under the form of a man.

This statue, which is in Pentelic Marble, was in the Villa Albani. It has all the attributes of the God of Physic ; the serpent by its side, a knotty staff in its hand, a mantle around its body, the beard, and the *Theristrion*, a kind of turban, or small wreath rolled round the head, and which is often seen in the statues of Æsculapius, and in the portraits of some of the Physicians of antiquity.

It has been engraved by Schulfe and Châtillon.

Height, 7 feet 5 inches.

498.

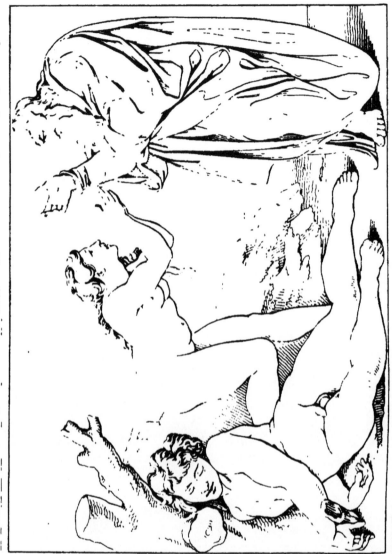

Michel-Ange Buonarroti pinx.

CRÉATION D'ÈVE.

CRÉATION D'ÈVE.

Dieu, après avoir créé l'homme à son image, voulut lui donner une compagne. Adam, ayant éprouvé un profond sommeil, Dieu, pendant ce temps, tira Ève de son côté et la présenta à Adam, qui dit en la voyant : « Voilà maintenant l'os de mes os et la chair de ma chair. »

Combien cette composition est remarquable par sa simplicité ! quelle idée avantageuse elle donne du talent de Michel-Ange ! La figure d'Adam est belle et dans un abandon parfait, ainsi que cela est naturel pendant un sommeil calme. La figure d'Ève est pleine de grâce et d'expression. « Ce ne sont point, dit Taillassas, les grâces d'une race dégénéré, ce sont celles de l'épouse du premier des hommes ; celles de ce modèle parfait de la force et de la beauté de son sexe, qui n'a souffert encore aucune altération, et qui est pur comme la main de Dieu qui la créa.» Son premier besoin est de rendre hommage à la Divinité qui vient de la tirer du néant. Quant à la figure de Dieu, rien n'est plus sublime et plus noble : il est impossible de mieux donner une idée de la toute-puissance du créateur, qui, d'un mot, d'un geste, a tout tiré du néant.

Cette peinture à fresque est une de celles qui décorent la chapelle Sixtine dans le palais du Vatican. Elle a été gravée en 1772 par Antoine Capellan.

Larg., 14 pieds ? haut., 10 pieds ?

499.

THE CREATION OF EVE.

God, having created man after his own image, determined
to give him a companion. A deep sleep falling upon Adam,
God, in the mean time, drew Eve from his side and presented
her to Adam, who, seeing her, said : « This is now bone of my
bones, and flesh of my flesh. »

How remarkable is this composition for its simplicity! What
a grand idea it gives of the talent of Michael Angelo! The figure
of Adam is beautiful and in that state of perfect stillness, so
natural during a calm sleep. The figure of Eve is full of grace
and expression : scarcely created, her first need is to pay ho-
mage to the Divinity, who has just drawn her from naught. As
to the figure of God, nothing can be more sublime : it is im-
possible to give better, an idea of the almighty power of the
Creator, who, with a word, a sign, formed the world from
nothing.

This Fresco Painting is one of those that adorn the Capella
Sistina, in the Vatican Palace. It was engraved, in 1772, by An-
thony Capellan.

Width, 14 feet 10 inches? height, 10 feet 7 inches?

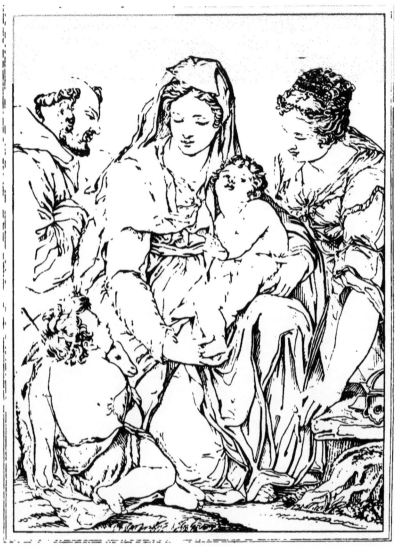

Procaccini pinx

Sᵀᴱ FAMILLE

SAINTE FAMILLE.

C'est pour l'archevêque de Milan que Jules-César Procaccini fit ce tableau; en l'examinant avec soin, on peut justement apprécier le talent et la manière du peintre. Pendant la vie même de l'auteur, il a été regardé comme un de ceux où le peintre avait le mieux imité la manière du Corrége. La pose de la Vierge est noble et bien conçue; celle de sainte Catherine a de la grâce, cependant on peut trouver quelque raideur dans le bras de cette sainte, et de l'afféterie dans ses draperies. Un plus grand défaut se trouve dans la composition du tableau, où il n'y a pas d'unité. L'enfant Jésus tourne ses regards vers sainte Catherine qui se penche vers lui, tandis que la Vierge paraît s'occuper du petit saint Jean qui tient un agneau. La figure de saint François est tout-à-fait hors d'œuvre, et forme une triple action.

C'est ainsi qu'en voyant ce tableau on peut être frappé diversement : les uns y remarqueront des formes grandioses, un style élevé, des idées agréables; les autres seront choqués d'y trouver des défauts aussi nombreux que les beautés.

Il a été gravé par Henriquez pour le Musée français, publié par Robillard-Péronville et Laurent.

Haut., 4 pieds 4 pouces; larg., 3 pieds 3 pouces.

THE HOLY FAMILY.

Giulio Cesare Procaccini did this picture for the Archbishop of Milan : by examining it carefully, the talent and manner of the painter may be duly appreciated. During the author's life this painting was considered as one of those in which he had best imitated the manner of Correggio. The attitude of the Virgin is majestic and well conceived : that of St. Catherine is graceful, yet there is some stiffness in the Saint's arm, and affectation in her drapery. A greater defect is visible in the composition of this picture, in which there is no unity: the Infant Jesus is looking at St. Catherine, who inclines herself towards him, whilst the Virgin appears taken up with St. John, who is holding a lamb. The figure of St. Francis is absolutely a digression, and forms a threefold action.

Thus it is, that, viewing this picture, the beholders may be variously struck: whilst some will remark in it a grandeur in the figures, an elevated style, and pleasing ideas; others will revolt at finding in it, defects as numerous as its beauties.

It has been engraved by Henriquez for the French Museum, published by Robillard, Peronville, and Laurent.

Height, 4 feet 7 inches; width, 3 feet 5 inches.

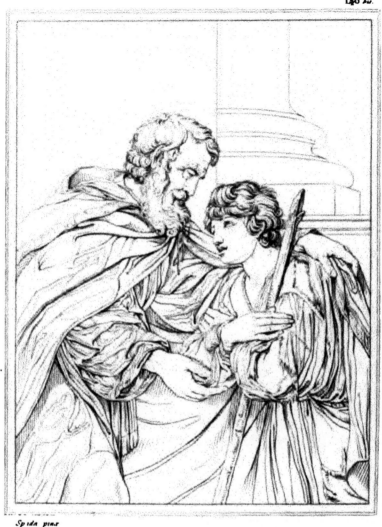

Spida pinx

RETOUR DE L'ENFANT PRODIGUE

RETOUR DE L'ENFANT PRODIGUE.

Quoique avec des figures à mi-corps il ne soit pas facile de faire une véritable composition historique, Léon Spada, dans ce tableau, a très bien représenté une des scènes les plus touchantes de l'Évangile, et c'est un des plus beaux ouvrages de ce peintre. L'expression de l'enfant prodigue est admirable, on croit l'entendre prononcer ces paroles : « Mon père, j'ai péché contre le ciel et contre vous. » Le coloris de cette figure est plein de vigueur et de vérité; les bras, vus en raccourci, sont dessinés et peints avec une grande perfection; le linge est léger et souple; le ton du tableau est très harmonieux. L'action du père est pleine de sentiment; il s'empresse de couvrir avec son manteau de pourpre la nudité de son fils et lui pardonne volontiers ses fautes. La tête du bon vieillard est d'un grand caractère; l'œil presque fermé fait bien sentir son attendrissement; son visage exprime la compassion et l'amour; celui du fils fait voir le repentir et l'espoir.

Ce tableau a été gravé par Fossoyeux.

Haut., 4 pieds 3 pouces; larg., 3 pieds 8 pouces.

THE RETURN OF THE PRODIGAL SON.

Although it is not easy to combine a truly historical composition with half length figures, Leo Spada has, in this picture, very finely represented one of the most touching scenes in the New Testament; and it is one of the artist's best productions. The expression of the Prodigal Son is admirable, he is almost heard to pronounce the words : «Father, I have sinned against heaven, and before thee.» The colouring of this figure is full of vigour and truth : its arms, which are fore-shortened, are designed and painted in great perfection : the linen is light and flowing : the tone of the picture is highly harmonious. The action of the father is full of sentiment; he is eager to cover, with his purple mantle, the nakedness of his son, whose errors he willingly forgives. The head of the good old man is of a noble character; his half-closed eyes show his pity; his countenance expresses compassion and love; that of the son displays repentance and hope.

This picture has been engraved by Fossoyenx.

Height, 4 feet 9 inches; width, 3 feet 9 inches.

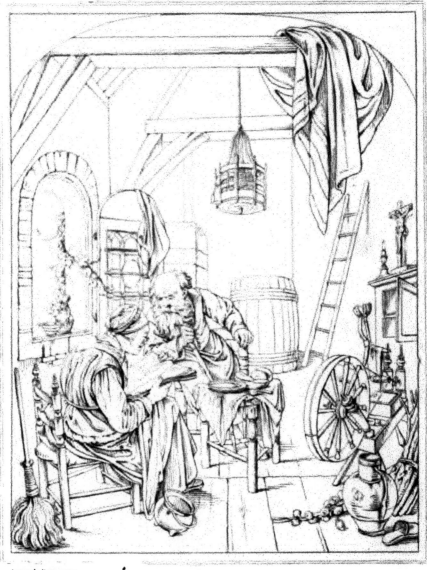

Gérard Dow pinx

LA FAMILLE DE GÉRARD DOW

LA FAMILLE DE GÉRARD DOW.

Élève de Rembrandt, Gérard Dow s'est fait remarquer pour le soin et la perfection avec laquelle il a représenté la nature dans ses moindres détails, sans nuire à l'effet général de ses tableaux, qui sont aussi vigoureux de ton que ceux de son maître.

Gérard Dow était fils d'un vitrier; il a dit-on, représenté dans ce tableau son père et sa mère dans l'humble asile où ils passèrent leurs vieux jours : la femme est assise près de la fenêtre, un grand livre sur ses genoux, tandis que le père, également assis, se penche vers elle et paraît prêter une grande attention à la lecture que fait sa femme. La tête du vénérable vieillard est remplie de l'expression la plus douce et la plus noble. La chambre est éclairée par une seule fenêtre; la lumière vient frapper directement sur le livre que tient la mère de Gérard Dow, dont le visage n'est éclairé que par reflet. La tête du père au contraire est dans la pleine lumière, ainsi qu'une serviette qui couvre un siége sur lequel est placée une modeste collation. Tous les autres objets sont dans la demi-teinte ou dans l'ombre, et n'en sont pas moins terminés avec le plus grand soin.

Ce tableau, d'un ton chaud et ferme, est un des plus remarquables de Gérard Dow; il donne une haute idée de son talent. Il a été gravé par Jacques de Frey.

Haut., 1 pied 7 pouces; larg.,1 pied 5 pouces.

THE FAMILY OF GERARD DOW.

Gerard Dow, one of Rembrandt's pupils, became remarkable by the care and perfection with which he has represented nature in her most trifling details, without injuring the general effect of his pictures, which are as vigorous in tone as those of his master.

Gerard Dow was the son of a glazier : it is said, that, in this picture, he has represented his father and mother in the humble dwelling where there spent their old days : the woman is sitting near the window, with a large book upon her knees; whilst the father, who is also sitting, leans forwards towards her, and appears to pay great attention to his wife's reading. The head of the venerable old man is full of the mildest and most noble expression. The room is illumined by a single window; the light strikes directly upon the book held by Gerard Dow's mother, whose face is illumined but by the reflex. The head of the father on the contrary is in full light, as also a napkin, covering a seat upon which their moderate repast is placed. All the other objects are in demitint, or in shade, but are not the less finished with the greatest care.

This picture, which is in a warm and firm tone, is one of the most remarkable by Gerard Dow; it gives a lofty idea of his talent. It has been engraved by James de Frey.

Height, 20 inches; width, 18 inches.

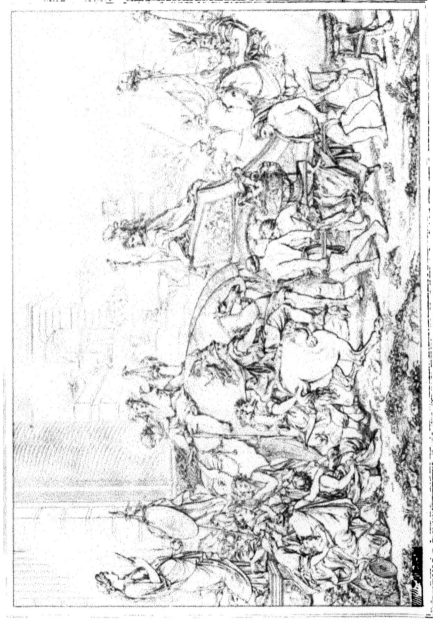

Le Brun pinx

TRIOMPHE D'ALEXANDRE.

TRIOMPHE D'ALEXANDRE.

Tandis que Boileau dans une de ses satires semblait critiquer les conquêtes de Louis XIV en blâmant Alexandre d'avoir fait la conquête du monde entier, Le Brun, ingénieux courtisan, offrait au grand roi l'image du conquérant jouissant avec délices du fruit de ses victoires.

Ce tableau ayant été fait le dernier de la suite , on l'a souvent placé à la fin des batailles d'Alexandre, mais il n'est pas probable que Le Brun ait voulu représenter Alexandre à son retour de l'Inde, puisqu'alors il n'entra dans Babylone qu'avec crainte. Quinte-Curce d'ailleurs ne donne aucun détail sur l'un des derniers événemens de la vie de son héros, tandis qu'il rapporte qu'après la bataille d'Arbelles, lorsque Alexandre entra dans la capitale de l'Asie, « une grande partie des habitans de Babylone garnissait les murailles, une foule plus considérable était sortie à sa rencontre. De ce nombre était Bagophanes, gardien de la citadelle et des trésors de Darius, qui, pour ne pas le céder en empressement à Mazée, avait fait joncher toute la route de fleurs, et dresser de chaque côté des autels d'argent où fumaient, avec l'encens, mille autres parfums. Le roi était accompagné de ses capitaines; il entra dans la ville monté sur un char, et la foule le suivit jusqu'au palais. »

Cette suite, de cinq tableaux, se compose ainsi :

478. Passage du Granique ;

484. Bataille d'Arbelles ;

491. La Famille de Darius ;

503. Entrée d'Alexandre dans Babylone;

496. Porus vaincu présenté à Alexandre.

Larg., 21 pieds; haut., 16 pieds.

503.

>-<

THE TRIUMPH OF ALEXANDER.

Whilst Boileau, in one of his Satires, appeared to censure the conquests of Lewis XIV, by blaming Alexander for having mastered the whole world, Le Brun a pliant courtier, was offering the great king the representation of a conqueror enjoying with delight, the fruits of his victories.

This picture, having been executed the last in the series, has often been placed after the Battles of Alexander; but it not probable that Le Brun intended to represent Alexander on his return from India, since he then entered Babylon but with fear. Besides, Quintus Curtius gives no particulars of one of the last events of his hero's life; whilst he relates, that, after the battle of Arbela, when Alexander entered the Capital of Asia, « A great part of the inhabitants of Babylon were on the walls, and a still greater number came out to meet him. Amongst these, was Bagophanes, the keeper of the citadel and treasures of Darius, who, not to be behind hand in adulation with Mazæus, had caused the road to be strewed with flowers, and silver altars to be raised on each side of it, where smoked, with the incense, numberless other perfumes. The King, accompanied by his Captains, entered the Town mounted upon a Car, and the crowd followed him to the Palace. »

This Series of five pictures is formed thus :
478. The Passage of the Granicus;
484. The Battle of Arbela;
491. The Family of Darius;
503. The Triumphal Entry of Alexander into Babylon;
496. The Defeat of Porus.
Width, 22 feet 4 inches; height, 17 feet.

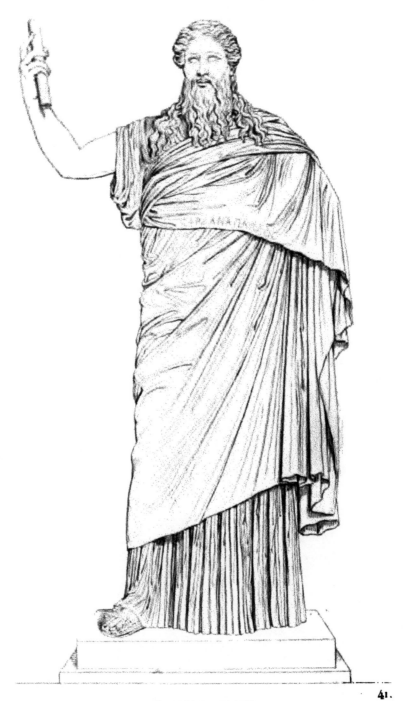

BACCHUS INDIEN

BACCHUS INDIEN,

DIT

SARDANAPALE.

Il serait difficile de retrouver ici le Bacchus, fils de Jupiter et de Sémélée, dont la jeunesse, la grâce et la beauté sont les caractères distinctifs ; c'est cependant le même personnage encore reconnaissable par la longueur de sa chevelure et par le diadème ou bandeau qui entoure sa tête : il est ici représenté lors de sa conquête de l'Inde. Souvent dans ce cas les anciens lui ont donné une longue barbe, une large tunique traînante et un ample manteau, qui tourne plusieurs fois autour du corps. Cet habillement était celui des souverains de cette contrée, et c'est sans doute par ce motif qu'on a écrit sur le bord du manteau l'inscription CAPΔANAΠAΛΛOC, nom que portèrent plusieurs rois des Assyriens ; mais la forme des caractères est bien postérieure au travail de la statue, cette inscription paraît gravée sous le règne des Antonins, tandis que la statue est antérieure à Phidias.

Cette statue, en marbre pentélique, fut découverte en 1761, à *Prata Porzia*, près de Frascati ; le bras droit est une restauration moderne, ainsi que les extrémités du nez et des lèvres.

Elle a été gravée par Morel et Châtillon.

Haut., 6 pieds 6 pouces.

THE INDIAN, or BEARDED BACCHUS,

CALLED,

SARDANAPALUS.

It is be difficult here to discern Bacchus, the son of Jupiter and Semele, in whom youth, grace, and beauty, are the distinctive characteristics; yet it is the same individual, distinguishable by the length of his hair, and by the diadem, or fillet, around his head: he is here represented during his conquest of India. The ancients have often, in this case, represented him with a long beard, an ample trailing tunic, and a full mantle wrapped several times round the body: This was the dress of the Monarchs of that region; and, no doubt it is for this reason, that, on the edge of the mantle, is written, the inscription CAPΔΑΝΑΠΑΛΛΟC, a name borne by several of the Assyrian Kings; but the shape of the letters is far posterior to the workmanship of the statue: this inscription appears to have been engraved under the reign of the Antonines, whilst the statue is anterior to Phidias.

This statue, which is in Pentelic marble, was discovered in 1761, at Prata Porzia, near Frascati; the right arm is a modern restoration, as also the tips of the nose and lips.

It has been engraved by Morel and Châtillon.

Height, 6 feet 11 inches.

K

Lightning Source UK Ltd.
Milton Keynes UK
UKHW010814120219
337176UK00010B/481/P